人文艺术文献译丛 （第一辑）

主编 王秋菊 张燕楠

SHIJUE GOUZAO

视觉构造

[日]植田寿藏 著

王秋菊 王书睿 王丹青 译

东北大学出版社

·沈 阳·

ⓒ　植田寿藏　2023

图书在版编目（CIP）数据

视觉构造／（日）植田寿藏著；王秋菊，王书睿，王丹青译. — 沈阳：东北大学出版社，2023.4

（人文艺术文献译丛／王秋菊，张燕楠主编. 第一辑）

ISBN　978-7-5517-3254-3

Ⅰ . ①视… Ⅱ . ①植… ②王… ③王… ④王… Ⅲ . ①视觉艺术－研究　Ⅳ . ①J06

中国国家版本馆 CIP 数据核字（2023）第 100935 号

─────────────────────────────

出 版 者：东北大学出版社
　　　　　地址：沈阳市和平区文化路三号巷 11 号
　　　　　邮编：110819
　　　　　电话：024-83687331（市场部）　83680267（社务部）
　　　　　传真：024-83680180（市场部）　83680265（社务部）
　　　　　网址：http://www.neupress.com
　　　　　E-mail: neuph@neupress.com
印 刷 者：辽宁一诺广告印务有限公司
发 行 者：东北大学出版社
幅面尺寸：140 mm×203 mm
印　　张：8.5
字　　数：206 千字
出版时间：2023 年 4 月第 1 版
印刷时间：2023 年 4 月第 1 次印刷
策划编辑：牛连功
责任编辑：杨世剑　张庆琼　　　　　　责任校对：吴　越
封面设计：潘正一　　　　　　　　　　责任出版：唐敏志
─────────────────────────────
ISBN　978-7-5517-3254-3　　　　　　定　价：48.00 元

总 序

　　20 世纪 80 年代初，我国开始盛行译介外国美学和艺术理论，出版了大量富有价值的译作。其中，日本的美学及艺术理论虽然也受到了关注，但是，仍然以欧美、俄苏的译介为主。众所周知，日本是东亚国家中率先走上现代化之路的国家，在哲学、美学、艺术学等人文社科体系建构方面也起到了引领作用，产生了多位具有独立美学理论体系且著作等身的美学家。对于中国美学界而言，在这一时期的美学大家中，大家较为熟悉的有大塚保治、深田康算、藏原惟人、中井正一、竹内敏雄、山本正男、今道友信和神林衡道等，而作为大正时期和昭和前期的日本现代美学主要代表的大西克礼、植

田寿藏却没有得到应有的关注和重视，尤其是植田寿藏的著作至今尚无译本。

李心峰在众多日本现代美学家中选出四位最重要的代表人物，在其所著的《日本四大美学家》①中作了较为翔实的论述，可以说是中国迄今为止对大西克礼和植田寿藏两位美学家的首次研究。为了进一步全面研究日本现代美学，填补尚缺中文译本的植田寿藏美学著作的空白，东北大学人文艺术文献译丛翻译小组首先选择了植田寿藏美学著作中的五部进行翻译。植田寿藏（1886—1973），是日本京都学派美学代表人物，深受西田几多郎哲学思想的影响，构筑了以"表象性"为核心范畴、集现代性与浓厚东方思维特点于一体的艺术哲学体系，具有"弱理论"和"东西方对话"的特色。植田寿藏的美学、艺术哲学研究的主要著作有《艺术哲学》《艺术史的课题》《视觉构造》《美之极致》《美的批判》《艺术的逻辑》《绘画的逻辑》《日本美的逻辑》《日本美的精神》等，在近现代日本美学、艺术哲学体系建构中具有极高的地位和重要影响。

① 李心峰. 日本四大美学家［M］. 北京：中国文联出版社，2021.

此次人文艺术文献译丛选定《艺术哲学》《艺术史的课题》《视觉构造》《美之极致》《美的批判》五部作品作为第一辑，后期还将继续翻译植田寿藏以及大西克礼等美学家的著作。希望我们的翻译能对从事艺术理论研究的同人有所裨益。

2022 年 10 月

序

　　该书是由多年发表的研究成果汇集而成的。第一章的《视觉艺术》以《美的形而上学》为题，收录于河出书房《艺术论》第一卷。《墙壁的逻辑》收录于古今书院《形成》第七号。《视觉构造的空间性》《庭石的视觉构造》《深度》《机智、机锋及幽默的视觉构造》均刊载于《哲学研究》。在得到上述刊物发行者的欣然应允后，我满怀感恩的心情对上述文章做了些许修改并汇集于此书中，并对部分文章的结构做了改动。在此基础上，又新增了若干章节，对该书一开始提出的问题做了初步的回答。

　　该书旨在探究以下问题：我们的先验性视觉在日本艺术发展史长河中，在艺术创作及鉴赏中，究

竟是通过什么样的构造表现出来的呢？

为了回答这个问题，首先必须回答视觉具有怎样的先验性构造这个问题。在此基础上，再去理解普遍存在于各种视觉艺术中的必然性构造。此外，还将探索日本从古至今的艺术类型、艺术对象、艺术内涵精神、视觉艺术性构造。该书所得出的不过是一些不成熟的结论，对此诚惶诚恐。编撰此书，虽历经坎坷，研究之路也并非平坦无阻，唯愿该拙著能够对本人日后的研究有所裨益，能够成为我接下来著作的"序论"，一想到这里或许能聊解我内心中的惶恐。

植田寿藏

昭和十六年（一九四一年）八月三十日于京都

目 录

1

第一章　视觉的起源和视觉艺术

🍀 第一节　视觉的起源

人不能脱离事物认识美，美需要通过事物表现出来。这种美，须为形体之美，或声音连续之美，或语言之美。也就是说，美必须是依赖于事物而存在的美。这种美就是事物的具体存在，也是事物的属性。美只有两种表现形式，一种是事物的存在状态，另一种是事物的属性。

美是事物的一种属性。一个物体自身并不能直接称作美，它必须在成为美的过程中变成美的事物。因此，我们必须将美从事物中分离出来。

美区别于具有美的特征的事物。所谓区别，就是将不同的事物分离出来。一个事物，统一于其自身独一无二的构造。和它不同的事物，具有不同的统一构造。特殊的统一构造是指特殊的统一方法，有着特殊的意义。所谓意义的区别，就是意义的不同。将一种事物和其拥有的美区别开来是指二者具有不同的意义。美必须与物体自身区分开来，就是因为美与物体自身具有不同的意义。将美从美的事物中分解出来进行思考，才能够"成为美"，才是美的真正意义。

1

我们不妨试想一下，美的意义是如何形成的呢？我们能否人为地创造美呢？其实，在思考之前，美的意义就已经客观存在。如果是由某个人提出的美的意义，那么为何他提出的意义就成为美的定义呢？只要是同一种意义，那么在他人看来，也必须是相同的意义。作为个体的人无法创造出超越其个体自身的事物。美的意义与所有意义的本质同样，必须具有先验性的起源。

意义是一种特殊的限定，没有任何限定的意义是不存在的。如果要将意义从无意义中区别出来，那么它必须具有特殊限定。要使意义成立，它必须具有不同于其他意义的特殊构造。意义具有唯一性，它不能同时是两种事物的意义，不能同时具有两种意义的限定。要使一种特殊的意义成立，就必须提出区别于其他、独一无二的意义。要使该意义成立，必须事先预想出先验性的、无限的、多样的意义。

任何一种意义都不能成为其他意义。所有的意义都与其他意义有着明显的区别。区别是指具有不同的限定，互相对立的东西。要想将这些意义进行区分，必须预想出区别背后的因素。若没有这种预想过程，则无法判断区别是否成立。在所有意义的背后，必须预想出意义成立背后的根据。这里的根据并不是指任何一种意义。意义是一种被限定的概念。这个概念在"意义存在之前就已存在"。它是超越了意义，且预想出意义的背后即"意义之所以能够成立"的根据的概念。一个事物的意义正是在这样的预想上"成立"的。这种成立阐述了背后的关系，并被称为"意义的产出"。我们可将意义的产出称为无限的精神。

有人认为意义并不是"成立"，而是一种"存在"。即使

意义不是感官对象的存在，也是思维对象的存在，那么它就是一种高层次的存在。因此，人们就会认为存在仅仅是存在，存在是无法"成立"的。然而，我认为，既然有"存在"，就有"非存在"，无论多么高层次的"存在"，都不能脱离"非存在"去思考"存在"。与"非存在"相比，思考"存在"，就是"在自身之中"思考与自己相区别的存在。"存在"与"非存在"无法在同一平面上，因为与一种存在能够形成对立的是另一事物的存在。"非存在"也不是位于"存在"的左右，而是位于"存在"的背后。存在于背后，并不是像一块板子那样，单纯地立在物品后面，而是存在成立时不可缺少的预想。只有预想到"存在"背后的"非存在"，"存在"才得以成立。意义之所以能够成立，是因为具有这样的存在方式。也就是说，意义是通过无限精神产出的。意义是独一无二的，已经产出的意义是无法消失的，没有无意义的意义，也没有无法"成立"的意义。意义将无限地延续下去，将被永恒地认可，在这一点上，意义具有"不变性"。

不变的意义，如前所述，具有被限定的构造。意义的永恒不变性是指其构造的永恒不变。为何其构造永恒不变呢？为了保持不变，必须有维持"不变"之物。那么这种"维持不变之物"是什么呢？

意义的成立就意味着认可该意义，意义被认可，表明一种态度。例如"意义是不变的"这句话，既是某种意义，又是明确表明态度。用"赋有意义的语言"即文章进行"阐释"，表明"意义"就是"阐释"。然而，与之相对应，"意义并非不变的"这种说法，同样表达了一种态度。只要是接受了"意义是不变的"这一表达的人，他们恐怕无法接受后一种说

法。他们会觉得那种表达是错误的，是不可能的。因为对他们来说，意义是不变的。意义的不变性是指不能够改变，即它是一种不变的"事实"。"意义是不变的"，不单单指字面上的含义，也是对"不变的事实"的肯定，是对这种事实的解说。这一事实明确地存在，就是明确表达自己的态度。意义的构造不变，究其根本原因是这一客观存在无法改变。它在阐述一个永恒不变的、普遍必然的事实。这种表达阐述了永恒不变即普遍、必然的事实。从根本上来说，意义是与事实结合而成立的。

"意义是不变的"这一阐述，具有特殊意义，是"正确的"阐述。然而这句话的意义与主语自身的意义并非一致，它包含了各种解释。"意义是不变的"这句话具有真实性，以此要求其多样性和不变性。因此，所有的意义都必须含有维持其不变的事实。因为有各种各样不同的事实，因此该事实不同于意义不变的事实。不同的意义含有不同的事实，而意义是不变的事实，是建立于这些意义的"共性"基础之上，并不是将这些意义"进行区别"。各种各样的意义只有建立在这种不变的特性基础之上，才能够成为具有特殊意义的东西。这是更高层次的事实。事实是有层次的。

然而，意义的产出是否意味着事实的产出呢？有人会问，意义是否等同于事实呢？我曾说过，意义脱离了事实就无法成立。也就是说，脱离了事实，其意义就没有真实性了。拥有一种特殊构造的事实之所以能够成立，是因为预想到限定该事实的特殊构造。只有事实才有构造。意义并非像铸模型一样，用黏土或石膏等不同材料做成形状相同的模型。即使采用同样的原型，用黏土或石膏或青铜等不同材料制作出来的作品，会体现不同的精神。不同的材料会体现不同的精神，就是指具有不

同的构造。构造并不是指一个建筑物中的框架，而是指对建筑整体进行预想。

意义是一种事实，是作为一种事实的特殊构造。作为事实的意义没有实现，并不能称之为意义，那只不过是没有意义的表达而已。意义作为一种事实上的构造，是对此先见性的预想。意义产生于事实成立基础之上，意义之所以成立，是因为它作为事实而成立。事实建立于意义之上，通过事实才能了解意义。

意义是事实上的意义，事实中有意义，意义中有事实，二者无法分割。然而，无法分割，并不是指无法将二者进行区别。正是因为将二者进行区别，二者无法分割才能够成立。

通过事实了解意义，就说明二者可以区别。有意义的事实是通过其他的方法才能被认知，即"欣赏"。"欣赏"是接受事实本来样子而不加以改变。这样才是将事实当作"美的事物"加以接受。美的存在方式是直观欣赏。

一个事物所具有的事实，有着区别于其他事实的特殊构造。眼睛看见的色彩和形状、耳朵听到的声音、语言等所有事实均与其他事物的事实有所区别。换句话说，色彩与形状的视觉是空间性的，听觉是时间性的，语言兼具空间性与时间性。从这点来看，相比视觉、听觉，语言缺乏空间和时间的明确界限，是高层次的特殊领域，无法与其他任何事物混为一谈。在各种领域中，通过相应的、特有的欣赏方式，美诞生了。通过色彩和形状的观赏，视觉之美诞生了；通过声音的欣赏，听觉之美诞生了；通过语言的欣赏，文艺之美诞生了。

观察一事物，是观察此物所特有的色彩与形状。色彩与形状并不是相互独立的，是具有特殊色彩的形状，是在观察特殊

色彩延展至特殊形状。将这样的形状与其他事物进行区别，就是该事物的轮廓。观察某物，就是通过该物的轮廓确定该物的独一无二性。轮廓并不是单纯的线条，是事物的界限，是该物特有的空间扩展方式，是"内部"所具有的线条，是一种视觉表象，可以将其自身区别于其他事物。通过此种区别，将视觉对象置于其本身之外的事物，即无限事物之"前"。我们习惯将无限事物称为背景。在某事物背后存在的是除了"空"以外所有特殊的视觉对象。一切事物都具有特殊的轮廓，没有轮廓的事物就只有"空"。（在海洋中的事物也适用）这是因为，我们能够预想所有具有轮廓事物的背后之物。

无论多遥远、多渺小、具有多么清晰轮廓的事物，作为某物背景展现在眼前时，它就具有无限的意义。

一个事物被预想为"独一无二的事物"。换句话说，一个事物能够被看到，就意味着我们预想了能看到无限多样的事物，我们预想了外界或者广义上的自然。自然中存在着无限多样的事物，然而为何这些无限多样的事物有色彩和形状呢？为了将色彩与形状进行区分，就必须预想出此种区别成立的理由。我们可以将其称为视觉性或者视觉。所有事物都根据色彩或形状被限定。观察某一事物，是从根源上促成该事物的色彩和形状成立的视觉性客观化的过程。客观化是指客观与主观互相对立的这一事实成立。无论是一个事物，还是统一了无限多样事物的自然，都可以从外界看到。我们之所以能够看到自然，是因为在我们眼中能够看到自己的样子，通过视觉，我们能在自然中看到我们自身的影子。

然而，视觉无法看到它本身，这是因为只能在外界才能看到视觉。"视觉"不能像石头一样存在于外界，然而视觉必须

通过"看"实现，视觉本身无法生产出视觉。这样的话，视觉就必须从非视觉的事物中产生出来。而且这种非视觉的事物，还不能是视觉以外的事物。例如，听觉是用来听声音的，它不能发挥视觉作用。若要使视觉成立，则该事物不能有任何限定，它必须是一种无限的东西，我们将其称为无限的精神。

视觉、听觉、语言的对象之所以成立，是因为所有这些事物的视觉性、听觉性、言语性使其成立。也就是说，视觉性是产出所有视觉对象和视觉性事实的精神。视觉性事实的成立，意味着能够看到其色彩和形状，也因此成立了视觉表象。通过眼睛发现其视觉表象，眼睛是处理视觉的场所。同样，耳朵是处理听觉的场所。视觉性是自然中视觉之美和视觉艺术的根源。听觉性是声音之美和音乐的根源。这些可以统称为表象性。

表象性是艺术性，即艺术精神，这是所有艺术的根源。视觉性能够像美术、电影那样产出视觉艺术。面对这么多问题，为了防止混乱，在此也请读者见谅，我只将视觉领域的美学作为考察对象。在不同的阶段，将艺术性作为各种艺术的根源，分化成各种东西，这种思考方法到底是否正确？但这种思维方式能让我们看到所有艺术背后都存在着美术性，即美术精神。美术也分很多种，例如绘画、雕刻、建筑、工艺等，同时我们必须将它们进行区分。一件美术作品的成立，从产出作品的视觉性来说，如果一种视觉性产出一件作品，那么不同阶段的视觉性将产出不同的美术作品，"美术性"将产出一件"美术"作品。然而我们所看到的实物，无论是一尊青铜雕刻，还是一幅风景油画，总是以一个具体的作品形式出现，以上任何一幅作品都可以区别于其他作品，那么为什么美术性不能进行区分呢？

也许我的论述有些主观性。的确，绘画、雕刻、建筑、工艺等美术作品是通过美术性的意志所产生的。加之，如此产生的绘画、雕刻、建筑等艺术不仅仅是一幅简单的作品，也是产生该领域内无限作品的精神源头。无形的精神产出无形的精神，也存在着这样的"产生"方式。

然而，美术性让"美术得以成立"。美术是"视觉性事物"中的一种类型，通过金属、木材、纸、布等无生命的材料使视觉艺术成立。这是视觉的一种特殊作用方式。视觉产出美术性是指产出美术的一种特殊活动方式。美术性是指产出美术这一特殊方式下的视觉。特殊方式是指"怎么看"，即"看什么"。所谓看，就是用某种特殊的方式看某物。"特殊方式"的成立，就是视觉性意志的本质规定。例如"雕刻"成立，不是指这件雕刻作品的成立，而是雕刻性的成立。也就是说，在美术这种特殊方式中成立的视觉性，就是对其所采用的方式进行规定的视觉方式。美术性是指看什么样的美术对象，如何用美术方法去看。规定这种特殊方式的，无疑就是美术性，它是对美术性进行规定的视觉性。于是，美术性产出了雕刻性。

视觉性规定了美术性，美术性规定了雕刻性，并不像我们所阐述的在各自的概念中成立的那样，从一个事物中产生出不同的事物。上述概念都是视觉性活动方式的产物。它也不是在连续的时间中成立，而是在视觉性中进行的预想，其本质是超越时间的成立。

我的这种回答又引出了一个新的疑问。为何这些多种多样的规定可以在不同阶段进行论述呢？从最开始规定了美术性，从而规定了雕刻性，我们不禁想要探寻其中的原因。

视觉性就是观察。观察是指观察的对象，也指"在特殊

的方式下观察"。特殊的方式必须具备两层含义。第一层含义是其"独一无二"的方式，是相对于"其他"方式，将自己区分开来的方式。任何一个事物不能区分于其他事物就不能成立。第二层含义是事物具有特殊的存在方式，从而区分于他物，即观察一个特殊事物。"被观察之物"是一种特殊事物，必须区别于其他事物。也就是说，在特殊的"内部"，也必须包含用相同的观察方法观察不同事物的方法。在广泛的视觉领域里，将美术分离出来，再将雕刻从美术中分离出来，我们便能理解视觉性的本质规定。这些规定在对应阶段成立，一个事物包含在另一事物内才得以成立，一个事物在另一事物的背后得以成立。也就是说，它们之间存在着无限的"前后"关系。然而，在这"前后"关系中，不能将其理解为时间上和空间上的前后关系。表象性并不是一种表象，它只是一种表象限定性。这种限定性并不是存在，而是先于存在，它超越了时间与空间的界限，这才是表象性。"前后"指的是表象性的形式。无论预想了多少个阶段的表象性，也只能是思考出限定性的前后。表象性的作用在"前后"关系中生产出限定性。一个视觉对象的成立，实际上就是指这种视觉限定性的实现，就是将一种视觉表象置于前面，被置于前面的事物，必须预想它背后的东西。一个特殊事物的表象，是用特殊的表现方式将其展现出来的。只要它是一个特殊事物的视觉性，就必须将规定其独一无二的视觉性置于"旁边"。在这些东西的背后，必须预想出包含这些视觉的、更高层次的视觉性，在不同阶段都必须预想它们背后更高层次的视觉性。由这些不同阶段构成的视觉性，规定了一种特殊的视觉对象，在这些阶段中，并不仅仅只规定了一种视觉性。我们之所以能看见一朵山茶花，是因为山

茶花的特殊视觉性已经被规定。一朵山茶花的视觉性和一般视觉性之间，存在无限多阶段的视觉性，我们必须对其进行思考。一朵山茶花不仅仅只是规定了山茶花的视觉性，而是因为其背后蕴藏着无限多的不同阶段，一朵山茶花才能够成立。

依据视觉性这种一般的概念，我们无法将具体的自然和视觉艺术的成立语言化。在单纯"花"的概念中，我们无法想象诸如"山茶花"或"百合花"这种特殊花的成立。这就是还没有理解我所说的视觉性的意义。视觉性这种概念，并不是单指思考之类的抽象概念；也不是从多种多样不同种类的花当中将它们的共同性质抽象化并不断地如此反复后得出的一个概念；而是无论什么样的诡辩都无法动摇，鲜活的、能够无限产出强大意志的精神。在这里，我恳请读者注意的是，一想起"花"这个字，就会联想起模糊的语言表象，无法让人联想起山茶花或百合花，并以此为依据，否定了视觉性的上述特点。从花的视觉性来看，无法产出百合花或山茶花的视觉性是因为没有了解视觉性的意义。并不是我随意地将百合花或山茶花的特殊限定强加于"花"的一般概念中，而是花依照本身的意志创造出了不同的种类。这并不是单纯的知识问题，而是知晓必备知识之后成立的事实。

比如将花这种视觉性与山茶花、百合花的视觉性分离，又将山茶花、百合花的视觉性与具体的某种花的视觉性分离开来，认为它们之间是单独作用的这种想法是错误的。只有当山茶花或百合花作为一朵花被发现的时候，它的视觉性才起作用。若是无法产出所看见的花，这朵花的视觉性也就无从谈起。所有视觉性皆是高层次的东西包含着低层次的东西，它通过一朵花体现出来。视觉性之所以能够被区分开来，仅仅是因

为进行区别思考。从一朵花中分离出来并被思考的视觉性仅仅是花的概念罢了。这种概念当然不能让任何一朵花绽放。视觉性不是任何一种被表象化的表象，而是先于表象就存在，因此无法发现山茶花、百合花也是理所当然的。只有将视觉性分离出来进行思考，名为"花"的更高层次的视觉性才能产出山茶花、百合花这种特殊的视觉性。由于它自身不是山茶花或百合花的视觉性，因此它是无内容的。高层次的表象性产出的内容，一般来说是无内容的。它位于特殊内容的背后，对前面的特殊内容进行限定，而不是限定它自身内容。

这才能够被称为产出，产出之前是不可能发现高层次的表象性的。无论多少阶段的表象性被区分，高层次的表象性只能在一个表象的背后显现出来。

在思考问题时，无论我们如何将一般事物进行特殊化，都无法完整地认识某个具体事物，这种模式化思考方式对于表象性是毫无意义的。通常是某种表象产出表象性。我们并不是看百合花的表象性本身，而是看一朵百合花，它是一个可视的个体。之所以我们认为它能够产生个体事物的特殊性，是因为一个表象存在着无法看见的表象性。个体事物的特殊性只不过是一种人为创造的概念，无法孕育事物的特殊化，不会产出知识。如果在某种意义上，人们能够对特殊化进行审视，那么此时就存在"特殊的东西"。理解特殊化不单要理解它如何特殊化，还必须回答"什么样的事物特殊化"这一问题。如果没有特殊事物，即没有特殊表象，很难回答该问题。不把它当作个体而去考虑特殊化是没有意义的。所谓山茶花的视觉性产出山茶花，实际上这种特殊的表象也是人们能看见现实的山茶花的原因。如果将我所说的表象性用一般的语言来讲，"被特殊

化的一般"并不应该被称作"一般"。因为"一般"不能像客观事物那样受其他事物的特殊化作用。这里的特殊化是指在某个事物背后预想出的，永远不能被客观化的精神。这并不是一种简单的概念，而是产出某种具体实在的主体。只有色彩与形状或其他使花区别于他物的特性，才是花的表象性。

我们所看见的自然，是我们看见它之前就已经客观存在的。我们被自然包围、被自然限定，自然被视为和我们人类不同的存在，这是事实。然而，自然又是如何对我们进行限定的呢？或者说，我们与自然进行交涉的媒介是什么呢？如果说自然存在于我们的周围，那么我们就能看到自然。然而，这种被看到的自然是如何存在的呢？未经预想"视觉"就能产出"看到的事物"吗？答案是否定的，我们无法跳过视觉性的预想去想象我们看见的自然。即使存在于我们之外，也必须是通过视觉性产出"视觉的"自然。无论何时，我们必须铭记在心的是，视觉所产出的也只是"一个物体"的视觉性的某一个方面，也就是说，只是一个物体的视觉存在，除此之外的任意一物都无法成为它的视觉存在。我们无论如何瞪大眼睛注视一株草，也无法令其动起来。与其相反，我们的眼睛可以看到云雾缭绕的山峰连绵不绝、辽阔的大海和其他各种事物。

这并不是在谈论观察云朵，而是通过这样的事实，可以描述现实中观察山川河流这一事实。这正说明了视觉性是通过我们的眼睛才能产出视觉对象，所以我们的眼睛才得以看到各种各样的色彩和形状。然而，我们所观察的视觉对象，要么是大自然，要么是某个艺术作品，这些都是能够真实地触碰到的实际存在的事物。视觉对象的根源必须是能产生视觉的事物。如果只能产生视觉表象，那么不能称之为产出了视觉对象。

原来，我们是能够触摸到大自然中的美和美术作品的。确实，远观并不能产生审美体验，只能通过近距离的触摸、感受，才能得到审美体验。然而，通过这种触摸，不能准确地发现事物的美的意义。不是触觉规定了审美对象的实在性，而是通过视觉看到的视觉表象保证了其实在性。但无法用手感觉到某物，就说该物不具有实在性，这种说法是片面的。我曾经有一个可笑的经历，在穿过非洲沙漠的道路上，看到远方有一潭池水，倒映着蓝天，波光粼粼。起初认为这种情况不可能发生，又一转念，觉得那一定是水，就在凑近去看时，池水不知何时消失了，不禁感到失望，就像这样在希望和失望中不断徘徊。我错误地判断那是水面。造成这种错误判断的原因，毫无疑问是气象的因素。只要是通过眼睛看到的，显然就是视觉的实在。但不单单是幻影一样的存在，而是几万人的眼睛能够共同确认的实在之物。一个事物从根源上具有先验的表象性，从而保证了其实在性。

观察事物可以说等同于将该事物与其他事物进行区分，也是将此物置于某种背景之前。这种背景是在该物的背后预想出的，能够包容该物体存在于此的无限空间。这种背景不是一个平面，而是有着广度和深度的立体空间。之所以将这种背景与平面混淆，是因为将其看成了画布。画布是一个平面，一旦将其作为绘画的材料赋予背景的意义，也就意味着它开始具有无限深度的空间视觉的意义。一个物体，通过它自身的轮廓，在这种背景下将自己区分出来，这就是与背景之间的距离。只有距离才能区分不同事物。两片相邻或是重合的树叶有着一定的距离，也就意味着两片树叶是不同的。

背景位于某物的背后，并与该物保持着一定的距离。该物

与其背景因为保持着一定的距离而相互联系，即使在同一背景前存在的两个物体也是如此。两个物体正是通过后面的背景而有了联系。因为该背景具有"轮廓之外"的意义，一个物体获得了自身并不具备的延伸，这是比物体更为广阔的延伸。当一个物体的背景是其自身的一部分时，这个物体就会显示出轮廓。在这样的空间里，就好像是在高大建筑物的背后伫立的一棵大树那样，相比前面的物体，后面的物体范围更为狭窄和有限，这种情况也屡见不鲜。但即使是这样的情况，那棵大树之所以会成为建筑物的背景，是因为大树比建筑物更高。只要是作为背景的空间，那么它就比前面的空间更广、更大。观赏对象与观赏者之间的距离，也就是这种"深邃感"加深了，同时增加了对象的广度。一般来讲，我们所认为的距离是指包含视觉性事实在内的客观的数量换算。

一个物体的背景"更远"是指它缺乏轮廓。也就是说，它没能成为那种与众不同的、能够一眼让人分辨出来的事物。这种背景，与某种物体相比，缺乏明确的存在感。"远"是指不明确性。

于是，为了清晰地观察物体，我们必须接近背景。清楚地观察，就是将所有能观察到的尽收眼底，这是"观察"行为的本质要求。即使观察不明确的形状或色彩，也要对"不明确的物体"进行透彻的观察。视觉性就是观察的意志，是我们无法避免的问题。"看"就要预想到"不看"，这种"不看"区别于"看不见"。我们需要"更清楚地看"，需要产出更多的视觉对象。

🍀 第二节　视觉艺术

　　为了探明某物而接近它，并非单单指缩短与它的物理距离，而是将其置于"观察"的领域，将视觉的作用集中于此物，将眼前的这一物体视为"自身的一部分"加以认知。即使在外界看到的东西皆是我们自身的视觉表象，也还有很多存在是我们看不到的。某一物体的色彩或形状不过是构成了其存在的一个方面。这时的观察容不得注意力分散，只有纯粹地、全神贯注地观察该物时，才能直面它，才能真正地审视它。这是对清晰观察提出的要求，是视觉的意志。

　　全神贯注地观察是指将视觉表象视为对象，将注意力集中于视觉表象本身，不去关注除视觉表象之外的任何事情。将其视为对象是指将其置于自身面前，排除可能干扰观察行为的事物，从而将其引到自己"眼前"。这种观察方法区别于"相隔很远的表象性"，即"远观"，观察置于"中心"的表象。这是在外界中所看到的自然的表象，它区别于现实的自然，是置于视觉面前的自然，是纯粹的视觉表象，是一种"新的自然"。因为它是先验性的、视觉性的产物，因此必须是"能看到的东西"，能看到的东西必须是能被看到的，必须有视觉的普遍必然性，必须是万人一致的"理应被看见的东西"。视觉表象也必须有持久性，必须产出持久的表象。这是艺术作品成立的最深层次的缘由。然而，"观察"艺术作品能直接使"艺术作品成立"吗？即使目光多么敏锐，也创作不出来草稿，只靠观察是无法创作出艺术作品的。因此，人们必须依靠纸笔进行创作，同时必须有创作的愿望。在观察与创作之间需要思

维的跳跃，这的确是事实，只是这种事实是如何成立的呢？

画家之所以想去创作，是因为他看到了引发创作欲望的东西。尽管与最终可能形成的画作相比，最初呈现的可能只是一个草稿，但正是他看到自然促进了创作。画家那时正在眺望自然中的某个角落，或是在自己的脑海中已经构建了一种设想。关于这种设想具体是怎样的？观察自然的哪里？如何观察自然？我们是无法描述清楚这些问题的，这完全封存在画家的大脑"之中"，他只是观察外界现存的自然风景或者画家自身想象的内容。

我们进而与画家一起，在狭窄的山间小路中驻足遥望远山，在山的轮廓之下感受其雄伟的精神。继续向前走几步，在山麓驻足，发现面前即是这座山，我们的一只脚正踏在这座山上。然而却看不到之前的那座雄伟的山了。为了再次见到那座山，必须返回原点。因此，为了看到这种雄伟的精神，我们从原点之后走的每一步其实都是没有必要的。我们为了攀登这座山而不断前行，我们为了到达目的地而不断进行着前行的实践。而这种实践却正是我们无法看到这座雄伟的山的原因。我们的目标是攀登这座山，而不是在途中欣赏它，我们的前行确实将欣赏这座山变成了不可能。

然而，不知读者是否注意到，我们之所以能够看到那座山的雄伟身姿，是因为我们已经做出了前行至此的努力。若只是在家里，或是在其他地方，都看不到那座山。前行至此的这种实践是促成这种雄伟表象得以实现的推动力。为了看清那座山，就必须停下前行的脚步。当看清山的全貌是实践的目的时，也就是山的表象性在我们面前展现的过程。当我们到达某一地点，能够看到那座雄伟的山的全貌时，就必须停下脚步。

也就是说，步行是为了寻找观察那座山的最佳方式或地点。这时的步行不是为了其他目的，而是产出那座山的表象的一种视觉性契机。

我们时常去美术馆参观，或者为了欣赏一件作品把它拿起，或者看向那幅作品的方向。这些都是为了同一目的做出的行动或实践，都是"为了参观这部作品"这个目的的实践之一，是"为了观察"的实践。在观察后，根据观察的结果，并不是为了改变画作或是围绕画中的描写对象做学术性研究。当然也不是说完全不做学术性研究，只是可能会在其他场合进行。视觉艺术和自然的视觉美只能通过眼睛看到，而不是触摸到或闻到的。我们从始至终被要求"不要用手摸"。音乐也是如此，只能用耳朵听。小说用来"阅读"。找出美的对象就具备视觉表象，这是美的先验性要求。看到视觉表象，也就是通过我们的眼睛或是耳朵或是语言，使其表象性成立。

为了看到一座山的雄伟姿态，我们必须走到某个地点。为了欣赏某部作品，我们必须去美术馆参观。即使是欣赏手边的作品，也必须面向它、将目光汇聚到它身上。所有这些行动都是为了欣赏美的对象所做的必要准备。如果只是睁开眼睛，是无法看到这些的。这些行为都促进了观察事物。我们不能忽略这一事实，其中隐藏着重要的意义。这是指身体的各个器官为了观察事物互相协作配合。协作这个词也许会导致误解。在这里，并不是指本来不相关的物体偶然形成了某种关系，而是为了观察事物离不开各个器官的分工合作。心理学家也探究过知觉与运动的关系。为了解决模仿问题，考夫卡认为，如果知觉与运动之间存在一种直接的构造关联，那么所有事实将很容易被理解，例如知觉构造是根据"相似性原理"产生的运动构

造（考夫卡，《心理学发展的基础》）。考夫卡做了以下假设。他认为，知觉根本上是与运动相关联的。视觉性的作用由于身体各个部位的作用而被分化，身体的各个部位具有不同的构造，这意味着有着不同的作用。分化的方式也多种多样。从一般性的基本动作逐渐到细小动作，可以看到不同阶段的特点。例如去美术馆参观就是基本动作之一，双脚是承担预备性动作的主体，搬动重物的双手运动与步行相比，更接近"观察"的中心。用手将倾斜的画拨正，这是更细小动作的要求。而在观察时双眼周围的肌肉运动，更是进一步协同工作的结果，是作用在视觉上的结果，通过视觉性协作获取了视觉性特点。恽南田言简意赅地论述了这个关系："画有用苔者，有无苔者。苔为草痕石迹，或亦非石非草，却似有此一片，便应有此一点。譬之人有眼，通体皆灵。究竟通体皆灵，不独在眼，然而离眼不可也。"（恽南田，《南田画跋》）

我们观察一个事物，并不是单纯看它的色彩和形状，而是身体各部位的意识都与它相连，它的色彩与形状唤起了这种联系。

我们的眼睛是发挥先验性视觉作用的窗口。因此，从外界看到的大自然或艺术作品，在所有人看来，其特殊形状或色彩都必须被看作"同一个物体"，必须作为同一个物体持续下去。因此，同一个事物无论从哪个角度看都是同一个物体。一个物体的表象无论从哪个角度看都是同一个物体的表象，并且必须能够完成从此处到彼处的"转移"。"转移"是一种运动。这并不是表象由内而外所散发出来的一种运动，而是在外界发生的运动，即移动。当步行移动时，就会预想出实现运动的手脚。看到一个物体不仅仅指预想到眼睛，也指预想到手、脚等其他身体部分。看到一个物体的视觉作用，并非像人们一般认

为的那样，只通过眼睛产出视觉表象，而是在根本上以眼睛观察为中心，同时伴随着手、脚、关节、肌腱、肌肉这些部分，关键在于这是全身性的协同行为。不仅是眼睛观察到色彩和形状的表象，也是身体其他部分的内部触觉表象。触觉性能够感受作品的硬度和重量，因为艺术作品的材料具有固体特性，我想这点不难理解。

若是询问一位即将着手创作的画家为什么创作这幅作品，则画家给出的答案恐怕是：对这一风景感兴趣，认为会创作出有趣的作品，等等。但实际上有更深层次的理由。对此，梵高进行了深刻分析："我发誓不将画画变成自己的职业，并一直坚持着。但当散步时遇到一朵娇艳的花，还是想要把它画下来。"（梵高，《梵高写给他弟弟的信》）仅仅用眼睛看自然，或者只将其封闭在自己的世界中进行构想，那么"观察行为"还是不明确的。只有手脚配合的视觉作用是远远不够的。从拿起画笔、挂起画布那一刻开始，视觉性才变得清晰。

画家之所以能成为画家，是因为依据视觉的先验性，超越了普通的看，眼睛所看到的视觉表象进化成一个完整作品。一位画家的艺术水平是通过他的作品体现的，画家必须通过作品被世人承认。黑格尔说过："最高雅、优秀的艺术并非难以言表的，也并非诗人内心饱含的情感要比他创作的诗歌所表达的情感更浓烈。他的作品是作为艺术家所创作出的最佳作品，也是反映他最真实的面貌，单纯停留在内心的东西并不是他本身。"（黑格尔，《美学讲演录》）这种创作并不是一时兴起，而是在创作之后才开始有了灵感。所谓灵感，不过是视觉意志的心理学上的摘译罢了。正是通过这种意志，视觉性存在才成立。

无须赘言，艺术作品就是一种视觉存在。"可视性"就是艺术作品的根本前提。通过被众人欣赏，从而实现作品创作的根本意义。

所谓画家真正的观察，是指将物体置于自己面前，并通过画笔及画布将其呈现。换言之，他所观察的物体在触手可及之处。一旦成为艺术对象，那么无论远在何处，它定会被吸引至画家的触手可及之处。因为那本来就不是现实中的自然，而是纯粹的视觉表象的自然。于是，这就是我们最常看到的，艺术作品将实物缩小的深刻意义。

观察就是指将事物置于面前或靠近它，不同于"远观"，即区别于视觉上的远处存在，必须将其置于眼前观察。在远处是无法发现其视觉表象的。构成表象的任何部分都不能存在于远处，必须置于眼前才能看到。因此，所有事物被置于眼前，通过画笔或凿子在限定范围内的跃动而得以呈现。艺术家所描写的对象不能在"眼前"之外扩大。因此，除了远处的风景之外，还有更多的艺术对象都是通过缩小尺寸这一最普遍的方法而被创作出来的。

对真正做到了仔细观察的艺术家来说，必须通过手和眼清楚地观察色彩和形状，并通过美术的材料将其呈现出来。艺术的材料也有很多，其数量甚至相当于艺术种类的数量。木材、石头、画布、画笔等"艺术材料"，从根本上源于雕刻以及绘画的视觉性意志。显而易见的是，无论什么样的艺术家，他们自己是造不出材料的，他们只是购买材料并进行创作。乌提兹曾说："材料是构成艺术的重要一环。没有材料，什么也无法创作出来。材料的存在是一种事实。"（乌提兹，《一般艺术家基础理论》）与其说是限定艺术家风格，不如说材料在更深

层次当中，与艺术家地位相同，共同使视觉性成立。

把视觉对象与视觉性相分离，认为二者是毫无关系的这种想法是错误的。同样，把视觉艺术材料与视觉性相分离，这种想法也是错误的。木材、石头、绘画工具都有着发挥其用途的性质。无论什么样的人使用这些工具，都能按照不同的使用方式创造出不同的艺术作品，是因为这些工具具有视觉上的可塑性，于是产出了视觉性。

假设为了创作雕刻作品，需要使用一根木材。那么这根木材就不会被用来生火，而是用来塑造雕塑形象。为了"观察""能看到的物体"，这就是"发现"过程。这时创作的东西是在三个方向上的空间性延伸。容积及热量都不在考察范围内，但是本研究涉及材料的性质，例如木材的硬度、木纹粗细等。之所以与这些相关，是因为所有木材的可塑性都是非常关键的。某种材料之所以被发掘，是因为这种材料的特殊视觉构造表现了自己的性质，通过艺术家的眼光表现了自己的性质。想要创作雕刻作品的艺术家，在材料中寻找自己的创作意图。艺术家与材料的根本性结合是视觉艺术的事实。离开艺术家的材料就不是"美术的材料"，离开材料的艺术家也是不完整的。

当木材被置于眼前时，就预想了对其加工的凿子；在制造绘画工具时，就预想了画笔和画布。把这些工具汇集到手边，也并不意味着一件优秀的作品就会偶然诞生。列举的所有材料是因为遵从了这些材料的"艺术精神"。艺术家无法肆意驾驭起源于异类的物体。

的确，雕刻材料是坚硬的，凿子的操作就会不顺畅。想要创作一尊雕塑，必须对原材料进行雕刻，雕刻的过程需要付出很大努力。根据不同的石头，需使用不同的刨子、锯子加工，

虽然比木材容易雕刻，但是无论是石头还是木材都比较坚硬，凿子的操作都比较困难。然而优秀的雕塑家依靠着强烈的创作意志完成雕塑，"雕塑难点"并不在制作上，而是如何体现出令人印象深刻的形体。木材的可塑性通过形体展现，是因为木材本身具有雕刻性。然而可塑性除了艺术精神，还涵盖其他吗？它也包括雕刻材料的性质。如果不按照材料的性质，那么将无法进行制作或保存。刨子不顺着木纹是无法进行切割的。

艺术家之所以拿起画笔而不是火钳子，是因为拿着火钳子无法创作，只有拿起画笔才能创作。这并不只是知识，而是创作意志的最前端在本质上就是手和笔的结合。手和笔并非竞争关系，而是合作关系，或者说二者更像是一个整体。在手中蕴含的"创作欲望"与画笔的笔轴、笔尖的统一而形成的"创作行为"构成了"绘画性"。艺术家在拿起画笔的时候，这两种事物的作用并不是偶然发生、偶然结合在一起的，而是一开始就预想的，画笔作为手的延伸静静地躺在桌面上。延伸是视觉发展的更高阶段。画家在拿起画笔时，不是手的运动停止、变成了只是画笔的运动，而是二者的作用同时变成了看似只有一个物体的运动，这是一种合作的结果。如果没有了眼睛和笔的参与，单单是手的运动，那么眼睛所看到的东西是无法被清晰地观察的，只有通过画笔的参与，才能够实现真正的观察。画笔是因为有绘画的需求而被制造出来，是形体化了的视觉的意志。画家之所以拿起画笔，是因为这种意志在起作用。画家在自己的画笔当中发现了自己的意志，画笔接纳了画家的意志，画家也接纳了画笔的意志，这就是视觉的自我肯定。绘画创作过程，就是视觉性的自我肯定过程。

可是人们会觉得：若要使木材变成一座人像，就必须对木

材的形体进行改变，甚至破坏，这不正是对木材本身的否定吗？这种想法是错误的。这是因为，木材原本的形状，例如在刚被挖掘时不规则的形状，不是为了用作雕刻性观赏的，而是为了雕刻家可以从中发现能够塑造出的形态，因此它只是被赋予了一种暂定的不定形态。不如说是对雕刻家来说，这是他迈出第一步的基础。这与白纸或放入笔筒中的绘画工具一样，其形状是无限的，而不是被限定了的。不难想象，这种不定性才体现了艺术性意志的无限性。被否定的形状是不包含在其中的。从这种不定性中发现的特殊形状正是木材的意志。实际上，正是雕刻家唤醒了木材中潜在的可塑性，正是雕刻家倾听了木材的声音并对其进行了肯定。

木材坚硬，制作难度大，雕刻家需要花费很长时间才能创作出理想中的形状，木材的形状才能逐渐清晰。石头坚硬，制作时会非常困难，但正是因为如此，用它制作的雕刻既坚固又具有很强的耐久性，才能长久保存，才能够被更多的人看到。这是恰当地实现视觉意志的方法。但是，石头雕刻难度大，只是因为需要付出更大的努力或花费更长的时间，并不是说无法对其进行加工。用很大的力去切割石头就是用相应的力量在石头表面进行加工。雕刻家一定是不断地对其表面进行观察，而不是对被切割下来的碎石进行观察。按照石头硬度，有多种观察雕刻形态的方法。雕刻性形成的时间长短可以衡量一种材料的坚固性。

我们已经知道了木材的坚固性。当雕刻家在制作过程中遇到阻力，雕刻刀无法前行时，木材或石头会出现"抵抗"，雕刻家不仅停止了手部动作，也停止了眼睛动作，他的视觉作用也停止了。任何材料都有阻力，但我们知道木材具有坚固性，

画笔的重量在木材的重量面前显得微不足道了。尽管如此，画笔即使在画布上也无法轻轻勾勒出优美的线条，是因为不知道从何下笔。实际上我们看到的是大自然的色调和轮廓线条，而在脱离大自然的画纸上是看不到这些的。

即使看到大自然并立志完成绘画，但为何依然无法下笔呢？因为看到的只是线和表面，无法将看到的线条展现在画布上，也就是无法画出线的宽度与移动方向之间的关系，没有将物体的各种知觉表象与超越知觉的特征进行统一。因此，无法画出部分与整体之间的关系。

我想再强调一次，无法看到并不是单单指眼中的表象不清晰。真正的看见是指眼睛能看到线和表面的同时，伴随着手和身体其他部位的各种运动。无法按照所想完美地将其画出来是因为无法看到，也就是与身体部位一致的运动无法按照意愿进行下去。即使画笔很轻，但它不听使唤，是因为无法朝着心中所想的目标进行下去，无法用手指判断笔的行进方向。此时，支撑着笔运动的手指、手腕、手臂在本应行进的方向上看不到笔的轨迹，也就是说，画笔无法朝着既定方向行进。手指支撑的笔轴和相连的笔尖可以变化出无限多的方向或笔画的粗细，但这时的画家无法看到"合而为一"的过程，这就是画笔的特点被客观化的视觉意志。古往今来的画家之所以重视并苦练"运笔"的技巧，目的就在于熟知笔的特点。竹田曾说过："用心与眼体会，眼与笔结合，意志就能够在笔尖得以呈现。"（田能村竹田，《山中人饶舌：下卷》）

无须多言，无法绘画的画笔与没有画笔的手一样，都无法创作绘画。我认为，了解了画笔与画家的手的关系，也就知道了画笔与绘画工具的关系了。

如果说画家的创作就是视觉性本身作用的结果，那么为什么他在创作自己脑海中的艺术时会出现停顿呢？他的手和眼睛的作用为何会受到各种限制呢？为何他想要创作，但却有进行不下去的时候呢？

无法按照意愿顺利地创作，实际上是在画出一个事物之后对其发出一声叹息。发出这种叹息的人对于画出来的事物来说是"观赏者"而并非"创作者"。这时他可以放弃这个已经创作出来的作品，转而去创作新的作品。当然，如果对这幅作品只剩下不满的情绪，那么就很难创作出其他作品。在创作之前，实际上艺术家已经实现了视觉性的呈现。而正是艺术家在欣赏在他眼里看来不满意的作品时，他的观察能力才得以体现。他竭尽全力地创作，手脚并用，以画出自己脑海中的东西，然而最终完成的作品也很可能不像他预想的那样完美。这是常有之事，且对艺术家来说是很普遍的情况。正因为如此，艺术家作品的艺术性是无限发展的，这对研究艺术的人来说是很容易理解的。在艺术家眼里，竭尽全力地完成的作品依然是不完美的，这正证明了他的眼光已经有所提高了。然而事实上却不止这些，很可能创作伊始时就未能完全实现他的设想。然而我们怎么确定艺术家的设想究竟有没有实现呢？假设即使是一幅草稿，只要未被创作成一幅完整的画，那么就不能说艺术家看到了应当创作出的作品。创作意图是要创作尚未画出来的事物，已经画出来的事物则失去了它的创作意图。视觉性发挥作用的是画画的行为，而不是只停留在前期的创作欲望。视觉性是指只能画出所看到的事物，而未看到的事物是绝对画不出来的。

这样的话，那么我有了一个新的疑问。一位画家为何会像

其他画家一样，无法进行创作了呢？正如前文所说，面对有着无限延伸空间的视觉性，未对其提出任何不合理的要求，思考着"完全一致的东西"。

一个艺术作品的产生，除了艺术家的意志，还有另外一种超越了意志的无意识性，这种预想在从古至今、海内外都以多种形式在艺术论中出现过。我们可以将张彦远的《历代名画记》作为一个例子。他并不着重于自然的色彩和精密的描写，他要求"写意"应画出超越自然的、内化的、最高层次的东西。他这样评价吴道玄的画："守其神，专其一，合造化之功，假吴生之笔。向所谓意存笔先，画尽意在也。……守其神，专其一，是真画也。……真画一划，见其生气。夫运思挥毫，自以为画，则愈失于画矣。运思挥毫，意不在于画，故得于画矣。不滞于手，不凝于心，不知然而然。"（张彦远，《历代名画记：卷二》）这里说的"不知然而然"指的就是这个。

谢林对此进行了一番精密的考察。按照谢林的说法，事物的产生始于主观意识，终结于无意识的客观产物。只有意识是无法产生出客观事物的。因此，意识的作用与无意识的作用必须进行统一，必须将二者相统一、相调和。这是无论怎样的意识都不能到达的，产物自己所反映出来的不变的统一。这是一种客观事物对意识到的事物所持有的一种隐藏的力量，是假借天才这种概念所表达的一种力量。

艺术正是依靠着这两种完全不同的力量完成的，天才有着超越两种力量的东西。一个是有意识的，经过深思熟虑和反省得到的，这是通过教育、学习、传达能够习得的，这被称为"技术"。另一个是无意识的，这是无法靠学习及练习得到的，只能是自然的恩赐，这在艺术上被称为"诗性"。两个因素缺

一不可，否则就变成了无价值的艺术。即使"诗性"是与生俱来的，但如果没有技术，也只能产出无生命力的产物。

艺术作品同时反映了这两种作用。艺术家在艺术作品当中透露着清晰的艺术意志，同时有着其自身无法看透的、无限描写的某种力量，通过这种力量，可以本能地描绘其无限性。艺术作品的根本特点是无意识的无限性。将无限的东西有限地描写出来，这种东西就是美。（谢林，《先验唯心主义体系》）

康德在关于描述天才的文章中，也有类似的论述。这些都是值得品读的观点。只是这两种作用看起来像是两种不同的事物，实际上意识到的东西正是无意识的一种表现。而意识到这一点，也就真正知晓了艺术的根源。

"美的事物"正是通过美的精神所产生的，美的精神就是艺术性，艺术的产生、观赏都是自然而然的过程。美在根源上是历史性的。了解了美的历史性并不是对美的形而上学的背叛。通过美的无限历史性，美的无限精神诉说着自己。只要美的事物存在，美的形而上学就不会消失。

第二章　视觉存在和艺术

❀ 第一节　视觉存在

我们的眼睛所发现的，均是存在于外界并通过其表象呈现的自然。所有物体都是有着特殊构造的实际存在。在视觉层面，一个物体的存在是指这个物体的色彩和形状。我们的眼睛只是看到了一个物体的色彩和形状，而色彩和形状只不过是这种实在的视觉性的一个方面。然而事实果真如此吗？我们不仅看到了水平线，还看到了平静的水面。我们不仅看到了三角形轮廓的绿色平面，还看到了一座山。若是一幅画因为褪色，或是因为创作风格没有清晰地显现出轮廓，初始我们看不出上面画的是什么，之后才意识到画的是山。这时，我们才清楚地看见这幅画。因为，我们不仅仅是看到了色彩或形状，更是在观察"一个物体"的整体。

观察色彩或形状须时刻加以注意，将注意力集中在一个对象的色彩或形状这种视觉性表象。不能只举出一个物体的色彩和形状的概念，而不考虑其他特征，也不能只将具有色彩和形状的一张画纸进行抽象。应在视觉层面把握一个物体，在视觉层面上感受物体的生命或精神。一个物体的视觉，并不仅仅是

与其本质毫无关联的外观，而是一个物体存在的根本契机。若是除去色彩或形状这种视觉层面的因素，那么一个物体是绝对无法成立的。因为任何事物原本都是各种契机相统一的产物，并不只是视觉层面的因素使其成立。缺少了任意一个因素，这个物体都不能成立。离开了视觉性因素，就无法准确把握一个物体的本质。一个物体的色彩和形状是通过我们的眼睛告之物体的存在，因而确认一个物体的视觉性存在。这并不是单纯联想物体本质的一种手段，而是色彩本身形成了事物的本质。轻视一个物体的色彩或形状，就等同于在坦白自己不了解那个物体自身的构造。离开了色彩和形状来研究造型艺术的精神、艺术家的主体性、把握艺术作品本质的方法，是不理解视觉意义的。

观察一个物体，是在观察其色彩和形状的同时，寻找能够对其命名的语言，例如欣赏一朵山茶花时，就会联想到"山茶花"这个词汇的内涵。这并不是在联想一朵山茶花，而是联想到词汇所蕴含的意义。即使联系不明显，也是将某种文艺表象与视觉表象进行结合。一个"物体"，同时表现了视觉性和文艺性的表象。当我们在欣赏一幅风景画时，通过画的主题，我们知道这是一幅历史上有名的风景画，我们与曾经观赏过这幅画的人们一样，了解了画作的背景后，对其更加感兴趣。一边欣赏这样的风景，一边追忆曾经在这片土地上发生过的各种事情。即使是普通名词与画作相结合的情况下，语言所蕴含的意义也会成为画作的视觉性成分之一，并包含着一种特殊的深度或厚度，这就是我们在日常生活中都会经历的普遍事实。

这个"物体"的名字中蕴藏的深度或是含蓄，不言而喻是外界与其色彩和形状相结合的产物，而并非蕴含在其内部。

当初次见到一个物体时，我们不知道它的名字，也无法看出其内涵，画家也无法将其内涵画在色彩和形状当中。如果有人说能够画出来，那一定不是用语言表达出来的，而是用语言作为媒介，将看到的东西误认为是画出来的。无论什么样的色彩或形状都不能将语言所蕴含的特殊表象表现出来；同理，语言无论如何也不能画尽色彩或形状。这是一切表象性的根源性制约。正是因为语言不能穷尽，我们才能看到物体的色彩和形状，但不知晓其味道或香气。品尝柑橘也是如此，并不是将柑橘的色彩和形状放在舌头上品尝。那样的话，我们就只是在吃柑橘，而不是在品尝某一种东西的味道。但我们不得不时常思考，我们品尝柑橘，是在品尝柑橘所特有的、构成柑橘味觉性因素的其中一个方面，而不是在品尝柑橘这个名称中的语言性内容。品尝柑橘是在品尝其新鲜味道的同时，还有漂亮的色彩和香气，是在充分品味柑橘的各种特性。但如果只凭色彩、香气，对于提高柑橘的味道没有任何帮助。香气、味道、舌头触觉这三种低层次感觉构成了"食物的味道"。味道和舌头无法分割，与色彩和形状无法分离是一样的道理。品尝食物时，味道和舌头的触觉是无法分离的组合。与之相反，香气与味道的组合是外部特征。同样，物体的感性属性与其名称的结合也是外部的结合。内部的结合是指该物体自身各种感性属性与它们的统一结合体。当我们看到柑橘时，会联想到清新的芳香和鲜美的味道。这是我们不自觉的联想，而不是被画出来的属性。柑橘的色彩和形状实际上作为柑橘视觉性的契机，具有区别于其他物体的视觉构造。这是通过柑橘特殊的视觉性意志而保持其无限的、永久呈现的宽度和深度。"柑橘的色彩和形状"这种视觉领域是无限的。通过特有的轮廓，我们将特殊色彩的形

体从背景中分离出来，也就是在柑橘所处的环境中找到其相应位置。这并不只是单纯抽象的、字面意义中的"色彩"或"形状"，而是在现实世界中与其他存在之间的关联中显现出来的色彩和形状，而且这种关联是不可动摇的；是有着一种精神、一种生命、一种作用下呈现的具有生命力的实际存在。只要柑橘在那里，那么它就存在于包围它的种种物体的色彩和形状的环境当中。现在树枝上的柑橘，也许有一天会成为画室盆景当中的一个点缀，这就是"一个柑橘的色彩和形状"背后所蕴含的意志，即通过"画家的手"得以体现。

不言而喻，如果柑橘只有色彩和形状，那么是无法存在的。柑橘是各种性质相统一而成立的存在。将这些性质统一之后，柑橘才成立。含有特殊意义的"柑橘"这个名称也只是它的性质之一。柑橘的视觉性某一层面规定了其状态，是因为这背后的柑橘本身，而不是由仅仅表现其性质一个方面的名称规定的。

家中的墙壁也是如此。墙壁不仅仅是一个矩形，而是由墙壁组成的矩形。只是画出来的墙壁只能看见色彩和形状，但看不见室内，也看不到里面放置的家具。绘画工具的后面只有丝绸和麻布。墙壁连着屋顶和充当背景的丛林，作为房屋前景的地面，还有房屋周围具有不同颜色和形状的其他要素。这些要素都缺一不可，只要稍加改动，这个家与周围的风景就可能发生变化，这是因为二者存在着一种关联性，这就是房屋的墙壁。我们可以重建一个大小相同、样式相似的房子。换言之，就是这种色彩和形状是一种有着普遍的、稳定性的存在。众人皆可通过所画墙壁的色彩和形状发现其环境特征，就能够画出各种各样的自然，或者在现实的外界中看到这样的风景。我们

也可以在一幅风景画前驻足欣赏，将其当作现实的风景展开各种遐想。如此，画中的自然就不单是色彩和形状，甚至可以说是风景延伸的效果。这确实是充满韵味的想象，只是这种想象并未被画出来，只是单纯地将风景的色彩和形状画出来了。而与人们日常生活息息相关的各种要素，例如周围环境是安静还是嘈杂、湿度如何、水质是否良好、丛林对面的景观是否煞风景等，这些在生活中都是不可或缺的要素，并未在画中有所体现。我们只能推测出画家只是画出了当时环境中唯一的立足点所观察到的景色，至于是否忠实地再现了自然，我们也只能做出推测，却不能够确定。画家究竟是否实现了采风的意义？是否达到超出观赏画作的效果？如果抛开这幅画，他也只能凭借自己的努力进行调查。这种调查想必不属于观察这幅画的范围。

在小说中也是同样的道理。我们时常看到这样的例子，即使是一部精确地反映现实的文学作品，也是由登场人物所展开的故事情节、构成故事背景的环境描述等构成该作品的重要特质。除此之外的过去或将来、性格或境遇等都是无限定的。我们知道，所有的绘画作品都是用画框的边线进行隔断的。这种线只表示了绘画作品的边缘，而画中的自然却是永无边际的。在绘画边缘所画的山峰、房屋等，它们的一部分都是被画框的边线所隔断，它们的边界并不是沿着线条结束，而只是单纯用画框边线的隔断表现出来的。其余部分也并非被阴影掩盖，只是在这幅画中并未被画出来而已。如果试着将对象在现实中进行复原，那么就能够将这些"被隔断的"或"隐藏了的"风景画出来。画框的四周之外再无任何限定，这就是"绘画"的意义，绘画作品正是带有这层意义的作品。

大家是否注意到，小说中的缘起、结局和其中的起承转

合，以及书中相关人物的生活、事件的展开也是同样的道理。例如我们仅知道小说描写人物的阅历、性格、思想等，而书中未提及的东西，我们却无从知晓。当然，我们可以根据书中内容进行各种各样的推测。如果书中写到主人公出生在京都，我们就可以推定他知道比叡山。我们就是这样将小说中的人物复原到现实当中从而进行推断的，只要作品中并未提及他见过比叡山，那么读者如此推断是无可厚非的。这个例子说明了超越"品读作品"的界限，小说正是让人产生想象空间的一种艺术作品。

一个物体能被人们看见，是因为它有先验性的视觉，且必须所有人的眼睛都能看到。然而，眼光因人而异。视觉是"观察某物"，通常指观察新鲜事物。人们会用不同的眼光去观察，用各自特有的方式来观察事物。其中，"艺术家的观察"就是他的眼睛与手发挥一致作用，形成了他特有的风格。我们所看到的自然均是通过这种特有的方式观察到的，这比任何一位艺术家的作品都更直接，因为它是我们"眼睛的作品"。对我们来说，一个画家所刻画的自然作品，是反映我们眼中的作品。大自然比任何艺术作品都更吸引我们，都让我们感到亲切和实在。在我们观察的自然界中，视觉性能最直接地映射出我们自己的影子。无论在多么高明的艺术家面前，大自然始终是最明确的无可非议的实际存在。就像众多伟大艺术家所表达的心声一样，他们只是在学习自然，他们在自己所描写的对象中，有意识地加入某种变化，就是在改变自然。自然是基础，也是根本。

然而与此同时，从艺术作品本身出发，对于欣赏这个作品的人来说，是无法唤起这种确定的实在性的。无论是一幅风景

画，还是小说中的一个事件，都不能作为一种明确的"作品"被我们接受。换言之，我们在欣赏画作或是在读小说时，也许会认为这不过是画中的或是写在纸上的虚拟的东西。我们知道小说是虚构的，画是艺术家创造的。这种看似现实的错觉，与艺术鉴赏实则毫无关系。我想说的是，把小说当作小说来读，把画作当作画作来欣赏，这些行为本身就具有绝对实在性。

看到一幅山景画就把它当作画山的画，那么就必须存在使这幅画成立的山。"存在"并不是指在所有人的眼睛以外都潜藏着山的某种表象性，而是能够预想出所有人看来都是山的这种普遍性的视觉性。相比出自一位画家的有着特殊风格的山景画，大自然的山则更高，位于风景后面。无论是何种风格的山景画，都是从这里产生了预想，这是普遍的表象性，"艺术对象"就是指这个。只要提到某种风格，就会预想到表现这种风格的东西。预想到风格是指预想"风格的异同"，其中包括不同风格的差异性和共同性，这就是比较的对象。我们在日常生活中首次见到山景画时，除了明显的主观性风格，我们无法知晓如何通过其他要素真实地描绘自然。因为画中线条的流畅，我们就因此判定自然界的山也是画中这样的形状。之后转而看其他画时，看到其他山也是同样形状，由此我们断定山的轮廓便是如此。与此相反，若是看到的两幅画中山的轮廓大相径庭，就无法判断到底哪幅画中的山才是自然界的山。我们对山的了解，无非是在这两种形状之间徘徊。而且这些山景画也具有一致性。我们只有将两座山进行比较，才能发现一致性或者差异性。所谓比较，就是预想已经发现二者的一致性，以此为前提，将隐藏在它们背后的东西进行对比。在这里，二者能够进行比较的前提是，它们所描绘的都是山。事实上，这两幅

画大概都有一个共同的名字吧。无论是哪两幅作品进行比较，都是共同部分和不同部分的统一，正是这种统一，才产生了各种作品。若只有共同部分，也无法产出各自不同特色的山景画，将各自"不同部分"统一起来，作品才能够成立。不同的画到底哪个真实地描绘了山的样貌，我们只根据这两幅画来判断是非常困难的。

我们之所以能在一幅山景画中看到"一座山"，并不是通过理性知识看到的，而是通过这幅画的整体轮廓和各部分轮廓的统一，通过山峰和各种笔触的统一，直接看到"山"。当我们发现各部分的关系具有自然性时，就看到了"一座山"。言简意赅地说，我们就称之为"山的真实"。众所周知，所谓描绘山景，就是画出真实的山。作为艺术"对象"的自然，并不是众多作品中的共同部分，而是包含共性和差异在内的，具有无限延展性的艺术对象。它不像一块石头那样固定不变。

一幅作品之所以区别于自然，正是因为它与自然的一致性。如果我们看到的自然与它迥然不同，恐怕也不会注意到我们的观察方式与画作风格之间的区别吧。换言之，我们自身看到的，就是具有差异和共性的事物。正因为存在着与之对照的自然，它与作品具有一致性，我们才能发现作品的不同风格，从而发现"他人风格"。从该视角出发所观察到的自然，对我们来说是一个新发现。因为是我们自己发现的"他人风格"，所以这也是我们自己看到的自然，是具有特殊构造的自然。把艺术作品视为自然，也是通过我们的眼睛所看到的自然。当我们欣赏新艺术风格作品时，在发现它们异同的同时，也发现了意识到异同的自己。自己的艺术领域也因此能够增强深度。

可能会有读者问到，一位艺术家的风格就是用他特有的方

式描绘自然，他人无法运用这种方式，那他人为什么去欣赏他的艺术作品呢？我们当然可以领略作品的风格。视觉有先验性。人们不会思考视觉产物中看不见的东西。具有独特方式或风格的艺术作品，是一种不可替代的个性产物。这种产物越是具有区别于其他艺术作品的个性，越能够普遍地、稳定地"存在"。正是独特风格使得"他的作品"脱颖而出。我们欣赏艺术作品的方式是指预想该作品成立，并在其中发现自己的同时了解他人的过程。在这种意义上，他人的风格与自己的观察方式是对立的，对立是更高层次的预想，我们预想中的自然比看到的自然更有深度。

❀ 第二节　艺术

是什么能让一部作品成为艺术作品呢？一个历史事件可以被准确地记录下来，我们阅读之后就会"了解"这个历史事件了。除了文字记载，我们还可以把这个场景拍摄下来或者绘制成画。通过这些方式，历史事件就能成为重要史料传至后世，但我们能够单纯地将这种史料称为艺术作品吗？恐怕是可以的。但我们欣赏历史记载或史料的时候，内心是否把它当作艺术来欣赏，我们恐怕也在是与否之间徘徊吧。换言之，我们在把它当作历史记载欣赏的时候，是否会从中发现"不同的东西"呢？如果探究"艺术"这个词的词源，我们可以发现它是以"创造"或"播种"为基础的"技能"，作为"人类创造之物"才成为"艺术"。这样的话，记载人类创造的东西确实可以称为艺术品。然而相对"记载"来说，"艺术"这个词语是否单纯地只以这种广义含义为基础呢？这样的话，那么

纯粹的记载也应该等同于艺术。但当绘画被称为艺术作品时，我们预想的意义已经超越人类创造事物的限定了。

乌提兹认为，艺术与其他各种价值共同表示了一种知识性的价值，其中包含了多元知识。只是这种知识不同于理论性知识，是应存在于艺术作品中形成的或描写出的情感之中（乌提兹，《一般艺术学基础理论》）。知识性的价值通过情感性的方式形成，是指一个对象被画出形状和轮廓时，能够在这些形象中发现某种情感性的内涵，这只是抓住了视觉性的一方面。如前所述，视觉性是多元化"物体"中的一方面。我们可以将视觉性作为媒介联想该物的其他特征，也可以试着对其他特征进行猜想。艺术作品的对象通常就是各方面意义的统一体。只要一个作品在自然或人生的某一方面描写某事某物，即使单拿出其中一个对象，也会包含着学问、道德、宗教等各种各样的文化性内容。乌提兹认为，这些作品之所以被视为艺术作品，是因为它在文学、美术、戏剧、电影等艺术领域中，是通过主观情感方式形成的，也是通过主观情感方式被人们接受的。康拉德·费德勒也将艺术视为一种认识，这种认识区别于思维的认识，认为通过"艺术家的手段"能够实现现实中的意识，这是任何思维都无法实现的（费德勒，《论对造型艺术作品的评价》）。换言之，就是直觉性的把握，用乌提兹的话说，就是情感性的形成。

当人们把一幅历史题材绘画视为艺术作品而非史料来欣赏时，就必须从艺术性形成这一角度进行分析。作品中的人物、事件、背景都是形状和色彩的统一体，必须通过丰富的精神性内涵，使人直观感受到作品的特点。一个历史性事件的视觉性，是通过主观感情形成，即被直观地感受到的。无论是通过

艺术家的艺术技巧认识到的，还是通过主观感情形成的，其本质都是"审美视点"。之所以能够将历史题材绘画作品称为艺术，是因为它不是用其他方式，而是用美的方式，即从观赏的立场上来观察。

绘画作品中描绘形状和色彩，就是我们所观察到的视觉现实。这是通过连接外界的语言，从而使其意义有深度，因此其自身是非常重要的存在。仅仅理解色彩和视觉的表面含义，仅仅把它们理解为抽象概念的想法，实则未能理解视觉的意义。

艺术家正是通过这种意义上的色彩和形状看到了一种精神生命。这值得公众仔细品味。人们在柑橘画前伫立欣赏，无论这幅画所引发的对过去的追忆是多么快活的精神漫游，这种行为也不是在欣赏这幅柑橘画。通过这幅画，画家和大众都置身于普遍的、必然的关系中，这种关系都有先验性，是可预想到的。

一幅完成的绘画作品并不单单是色彩和形状的结合，而应把它看作一个事物的视觉性的一面。观察这幅作品，同时预想出该物体在各方面的关联物。我们可以基于此探究多种意义，也可以尝试进行多种计划。而上述的任何一种行为，都称不上鉴赏画作，而是通过观看画作进行思考或计划。而关于艺术作品本身，艺术家或我们的知识不管多么渊博，在作品中所能看到的也只是色彩和形状表达的精神性内涵。这才是将其作为"艺术作品"加以欣赏。若离开作品，即使进行思考，也不是在欣赏作品本身，而是变成了与映照现实的对象进行交涉的一种全新的态度，就等于暂时舍弃了鉴赏绘画作品的立场。我们可以脱离观察画中"物体"的色彩和形状的立场，将视线放到更远更高的位置，将对象从单纯的色彩和形状移至一个物

体，再从一个物体移至包含该物体的一般概念，进行思考与计划。思考是理性活动，计划则是意志性活动，只要我们对一件艺术作品思考，联想到生活中其他各个领域及对应事物，这种态度就明显区别于艺术的直观性态度，这是一种根源性的事实。

毋庸置疑，赏画如赏生活，融合了各种生活态度，这也确实是我们的生活态度。就像运用经验那样，我们可以将赏画应用到生活中。在日本的佛教艺术中可以找到相关例证。

之所以画出一幅佛像，并不只是为了观赏，而是通过欣赏佛像后知晓其背后的事件、参拜佛像、许愿等。从欣赏佛像的立场出发，才能理解佛教教义。这是走向信仰的道路，是一种宗教性事实，这就是佛像存在的目的。佛像与绘画有显著区别，欣赏佛像要具备以下两个必要条件：首先，必须欣赏佛像；其次，不能止步于欣赏佛像，还必须探究知识与信仰。在开始阶段，欣赏佛像只是作为佛像意义的一部分，包含于整体之中。佛像是由包含欣赏态度在内的更高层次的态度创作出来的。在这种更高层次的立场面前，佛像的意义才成立，才能将其作为艺术品来欣赏，艺术性只是佛像的一个方面。

一种物体的艺术特征与其他特征的统一，一方面，当它作为艺术作品被刻画时，是预想了通过形象将相关要素相结合；另一方面，是预想了具有现实目的事物中附加的艺术性意义。这不仅适用于一个物体，也适用于一件事情。

当我们看到日式房间的壁龛里或门楣之上悬挂的字画，当我们在美术馆欣赏绘画或雕刻作品时，便会发现其中有很多纯粹的美术作品。而我们知道大多数称得上"国宝"的作品是佛像、佛画等佛教艺术作品或各种工艺作品。"国宝建筑"也

大多是寺院建筑。这些艺术制作显然都为一个现实的目的服务。建造一座佛像是宗教性的事实，而我们今日将其看作艺术却并不奇怪。即使今天欣赏佛教艺术的人们不像当初制造这些艺术作品的人们那样，把它当作信仰的对象，但它的建造目的是为宗教服务这一事实是永远无法磨灭的。这些艺术作品都以阿弥陀佛、不动明王、圣众来迎等宗教题材为创作对象，明显包含了当时的宗教性意义。尽管如此，我们依然将其视为艺术作品，是因为它在具有宗教性意义的同时，也包含着艺术性的一面。因为在其色彩和形状中，我们也能够发现其艺术性的一面。同理，寺院建筑也是如此。在众多的工艺作品中，也同样蕴含着实用性意义和艺术性意义。

一种值得注意的错误想法是，大多数美术作品都兼具美学意义及其他意义，从这点出发，只通过观察美的事物是无法理解艺术的。一个作品，无论它是集几重意义于一身的艺术作品，只要被称作艺术作品，它就具有艺术性，因而才被称为艺术作品。艺术性只限于美的事物。即使是在纯粹美学视角中创作出的艺术作品，如果重新审视画中所画的自然与人物，从中也能发现各种意义。不仅如此，无论什么样的艺术作品，作为一个物体，都能从各种立场出发对其进行评价，这就是从艺术角度欣赏艺术作品。

需要大家注意的是，艺术是一种美，为了抓住艺术的意义，就必须将美学作为艺术的核心。但艺术研究并不一定必须是艺术学性质的研究，这两种事实必须做出明确的区分。即使像山水画一样的纯粹艺术，不与其他意图相结合，也只是我们生活中的一个方面，可以站在高于生活整体的立场上研究它。关于其与生活的多方面关系，我们可以展开多种多样的研究。

即使是艺术学学者，用他渊博的学识和精深的造诣也可以对其进行研究。只是这样的研究不能与艺术学研究混为一谈。

在对宗教、道德、学术等诸多领域的人物或时间进行艺术性描写时，这些都成为了其"存在"的一个方面。这种意义或是宗教性的，或是道德性的，或是学术性的。只是这些对象的艺术性形成，无论达到何种程度，都只是抓住了其中一方面。而为了在各自立场上完整地赋予其意义，就必须将其预想为一种实际存在而成立，又或者说必须将其预想成类似的东西。

确实，通过欣赏佛像感受其崇高性，能够获得深刻的情感性经验，也可以打开通往纯洁信仰的大门。表现高贵精神的人物画或描写宏伟世界观的历史画作等，这些都会唤起人们高贵或是伟大的精神生活，也可以引导人们从事具有精神性内涵的活动。在这种意义上，艺术可以直接与宗教、道德、学术等结合起来。如上述例子，真正的艺术是将美的事物作为一扇门，只有通过这扇门，才能完整体现其意义。

艺术是我们生活的一个方面，如果没有了艺术，那么我们的生活就是不完整的，纯粹的艺术对生活有着十分重要的意义。艺术的表现形式主要包括雕刻、绘画、文学、戏剧、电影、音乐等，它们通过不同的表现手段和方法展现了精神性内涵。我们对这些艺术的观赏，是指通过这种观赏经验丰富我们特殊的精神生活，将其变成我们自身的一部分。通过观赏这些作品，我们才得以发现精神世界。换言之，就是唤醒自己内心深处沉睡已久的精神生活的新方式、新的深度和宽度。这种艺术生活作为先验性的契机，使得我们的人格完成了一次全新的延伸。

只要我们的生活方式，思考、行动和语言等都是人格的表

现形式，那么这种全新方式就会影响我们今后的生活方式，同时将水到渠成地加入新的形式，并引领我们走向新的方向。因此，我们就不难理解为什么要求日本的艺术体现日本特色，也不难理解真正的日本艺术精神的重要性。艺术不过是娱乐、艺术对我们的生活只有消极意义的这种想法是十分浅薄的，这实际上是没有理解艺术的根源性意义。

❀ 第三节　墙壁的逻辑——建筑美的成立

为何建筑不描绘自然呢？雕刻、绘画、电影、文学等艺术形式在各自特有的风格下描写人物、事件以及其他各种各样的自然。与此相对，建筑、家具等实用艺术则不描绘自然。但也不是说这些实用艺术全然未对自然进行描写。有的器皿上画着水果或草木的叶子，有的火盆把手上装饰着一个狮子的头，有画着众多装饰物的陶器或盒子。建筑中也有很多细节装饰描写了自然。附加的装饰我们暂且不论，这些家具或建筑自身的形态原则上是不描写自然物体的。就好像音乐当中也会模仿昆虫鸣叫、河水流动、冰雹落地的声音一样，这是充满特殊意义的标题音乐，而这只是音乐的一个部分，一般我们所听到的是纯粹的、连续的、完整的声音。为何像建筑这样"不描写自然的艺术"是成立的呢？我想以建筑领域的房屋构造为对象进行探讨。

太阳给予我们的光和热是我们生活所必需的基本要素。呼吸需要空气，保持温度和照明需要太阳光，同时会预想到我们必须防止过度刺眼的光与热、寒冷与雨雪等"空气中的水分"。为了避免这些"妨碍我们的生活"，于是人们建造了墙

壁与屋顶等"遮蔽物"；为了获取适度的光和空气，于是有了"窗户"。这就是房屋的构造。有了屋顶、墙壁、地板，这就构成了能够遮风避雨的屋子，有了窗户就成了能够居住的地方。我想试着对能够"遮风避雨"的屋子的墙壁进行一番探讨。"墙壁"实际上是什么呢？

过强的光源是墙壁应该遮住的东西之一。为了防止混乱，我们仅从遮光角度看，墙壁是为了遮光而成立的。而遮光又是怎么一回事呢？我们能看到物体有光，但这并不是说光能看见物体，看到物体的是我们的眼睛。所谓通过光看到物体，就是在光线下看物体。我们看到的物体均是经由光的反射，看到了"能看到的物体"，看到了某物的色彩或形状。只要我们的眼睛不暴露在刺眼的光源之下，我们就不能看到万丈光芒的太阳。太阳光照出了物体的色彩和形状，这是眼睛作用的预想，也是观察物体的本质，是客观化了的视觉性。遮住了光，也就遮住了视觉性作用，也就遮住了我们观察外界事物的眼睛，也就无法对事物进行观察了，也就无法区分色彩和形状。同时，就在眼睛与外界之间隔着一层"黑暗"。而黑暗不是视觉性所限定的。

视觉的无限定并不都是黑暗，但黑暗包含多种阶段。蓝色的天、淡红色的霞、青灰色的云等这些不同阶段的背后，都是最高限度的无限定视觉的夜晚的黑暗。即使是夜晚，也有月光。即使是黑暗，也不是完全无限定的。我们把它当作"想象中的地点"，虽然仅仅是微弱的姿态，却能够在其中孕育出物体形状的萌芽。黑暗是在知觉领域当中，最高限度的无限性。

把光遮住就看不见物体，不是指夜晚降临或闭上眼睛。遮住强光也不是指完全阻隔光源，也不是说闭上眼睛睡觉。我们

必须在有适当光源的房屋里办公。这就需要睁开眼睛，睁开眼睛就意味着能够看到外界的物体。我曾说过，遮住了光就等于遮住观察事物的眼睛。这两种说法是否前后矛盾呢？为了使其不矛盾，为了在房屋里遮住光，就必须看到"非外界或自然界的物体"。然而这种说法也有漏洞。"非外界或自然界的物体"究竟能否看到呢？我们所看到的东西都是相对于我们而对立存在的，也就是说我们看到的物体一定是存在于外界的，如果不是存在于外界的，那么我们也将看不到任何东西了。

例如一朵山茶花是与其他花有着明显区别的一种特有形状和色彩的统一体，它有着特殊的轮廓与表面。山茶花的枝叶也有特殊的轮廓与表面。所有的物体都有特有的轮廓与表面。我们观察事物就是在观察这种特殊性。一个物体具有特殊的形状和大小，与此相对，只有物体背景的无限空间才能区分该物体自己的空间。一个物体的轮廓之"内"是该物体的表面；轮廓之"外"是"该物体所处空间"，是一个没有轮廓的空间。一点轮廓都没有的空间只有"空"和"水平面"。而在空的前面和水平面之上的东西，都有自身的轮廓表面。只要它是一个物体的背景，就意味着无限的空间。例如我们看到了树干前的一片树叶，树干所具有的特殊色彩的表面就是叶子轮廓的外部空间，是叶子的"物体所处空间"，在这样的空间里出现了一片叶子。只要看不到轮廓，就看不到"一个物体"。如果"看得很模糊"，那么我们就是被霞、被雾、被黑暗所"蒙蔽"住了。"看得很模糊"并非指与过去看得很清楚的经历相比看得模糊，而是指直接得出判断的这种事实本身。轮廓之所以看不清楚，是因为其本应连续的一部分看不见了，进而看不到细节。换言之，找不出线条内与外的区别。但也能够看到一部分

的轮廓，只要能看到轮廓，那么将其作为形状的"物体的表面"就存在。一个物体若没有轮廓，则意味着无限的空间或背景，一个事物的前面有一个没有轮廓的事物，这就是"无限的物体"。这样的前后关系，是将无限的物体置于某一个事物前面，无限的物体将某个物体"遮盖"住了。通过这种特殊空间构造的"模糊性"程度，就能区分出雾、霞、黑暗。

"黑暗"不是任何一个物体，而是一种视觉现象。雾和霞是空气中的水蒸气，是微小水滴的集合。它就是水这种物质，是具体的物体。只是相比于有某种固定形态的物体来讲，它又不能被称为物体。"霞"并非单纯的"水的小颗粒"，而是指水汽覆盖了自然对象，使其模糊的一种天气现象。"霞"并不是水的微粒子本身，而是微粒子的存在形式。我们看不到作为物体的霞，只能看到"被霞笼罩的自然"，这里的霞就是"无限的物体"。

霞或雾都是外界中的视觉现象，它们都是区别于固态物体的"无限的物体"。在这种意义上，它们与作为绘画材料的纸张、布等表面是一样的。当然也有不同的地方。纸张或布都显然是物体，纸张作为绘画的材料，它们白色的质地上画着各种各样的物体，物体之间有着不同的距离，这也是无限的空间。这就如同一块木板、一块大理石被打造成各种无限的立体一样。与此相对，霞或雾等无限的事物之所以不同于纸张、布等绘画材料，是因为这些并非能够形成各种物体的空间，反而是因为它们模糊地表现空间。

绘画作品不仅画在纸张或布的表面，有时也会画在墙壁上。这说明墙壁也是无限的空间。类似的表面除了土墙或砖墙，还有板墙或屏风。墙壁和纸张、丝绸一样，都是一种物

体，它是在光照下存在于外界被人们认识的对象。我们将房屋作为风景之一进行欣赏，就能看到房屋的墙壁。房屋就像是存在于那一刻的雕塑，是存在于风景"之中"的一种自然，作为风景的要素之一而存在。遮挡物并非从墙壁外面进行遮挡，而是在墙壁里面发现的。并不是作为墙壁这种物体被发现，也不是作为一种"特殊的东西"被发现，而是作为"无限的空间"被发现时，才具有"遮挡物"的意义。这才是正确理解了墙壁的意义。

遮住强光就等同于看见无限的空间，黑暗中是没有光的。只要透过霞能看到各种各样的对象，这就不是真正的无限的空间。真正无限的空间是在明显的无限性中进行观察的。被观察之物也必须具有独特的色彩。观察色彩指的是观察"色彩的延伸"。要使空间具有无限性，就不能在该空间内看到事物之间的差异。它不能像霞那样透明，也不能像霞一样浮动。无限空间超越了事物之间的差异，即色彩的延伸具有不变性。固定不变的色彩广度就是固体性。在这里所要求的无限空间，是固定的空间，即固定的表面。一个固体在视觉上之所以是固体，是因为其视觉构造的不变性，之所以能认为一个物体是存在的，是因为该物体构造在本质上具有固定不变的形状和色彩。固体的视觉不变性，是因为色彩和形状从本质上具有视觉先验性。在这里特别提醒各位注意，如前所述，视觉绝不仅仅是眼中的色彩和形状的表象就能够完整概括的，而是全身所有能够活动的部分，尤其是手上的运动助力了这种表象。观察一个物体，眼睛发挥作用，同时分化成身体其他各部分的各种运动。这是眼中的色彩、形状的视觉表象与多个身体部分的触觉表象

之间的统一。正是这种统一，使我们真正认识一个物体。视觉与触觉相结合，我们就会在看到一个物体的色彩和形状的同时，看到该物质的弹力或硬度。

我们看到的硬度或软度并非一定与事实一致。我们时常可以在画着金属、石头、丝绸或天鹅绒的绘画中找到例子。因为绘画的局限性，这些画中的物体缺少一种真实性。而绘画作品本身是人们能够看到的事实，是一种确定的实际存在。画在粗布上的画却看起来像有光泽感的丝绸，这是不容置疑的事实。只是事实上从光滑度这一点来看，画出来的丝绸并不是丝绸，只是丝绸的假象。绘画或雕刻等所有东西都应脱离载体进行观察，而不是端在手上进行观察。这也就表明，艺术的创造必须基于双手，而创作的过程不只我们的双眼在工作。双眼与双手共同发挥作用，实际上是为了创造"脱离载体所观察的物体"。眼睛看到的东西与触觉感受的东西真正一致，并非单纯指将二者分离开来进行观察，就像艺术家在创作时，只有通过双手的动作才能明确地发现。固体就是这两方面结合所作用的对象。一种色彩的延伸是能够区分于其他空间的一种特殊空间的"物体"。这种有着特殊色彩的空间的不变性，就是触觉性对象的硬度。

墙壁之所以是固体，仅因这一点恐怕不太容易理解。墙壁的材料之所以是固体，是因为它具有特殊色彩的不变性。这种不变的色彩的延伸作为一种"无限的空间"，就具有了覆盖自然界中多种多样物体区别的黑暗的意义，这是因为预想的光被遮住了。玻璃虽然也是一种固体，但是从视觉的角度来看，它并不能成为"墙壁"的材料。这是因为玻璃不具有无限空间

的固有色彩。玻璃并不是墙壁，而是窗户。

固体之所以能够作为遮盖光源的东西而成立，并不是出于其他根源，而只是因为视觉性的根源。也就是说，墙壁的存在，归根结底是由视觉性所规定的。不仅是墙壁，屋顶或门，这些都是能够遮挡的东西，都是建立在建筑的视觉性根源上。一个建筑是一座能够看到的建筑并不只是一种偶然，而是由其本质决定的。建筑在本质上是视觉领域。只是这种建筑的成立，外界是无法看到的。而观察建筑即看不到外界，建筑才能成立。建筑当然不会去描写自然，在"看不到自然的地方"也理所当然无法"描写自然"。墙壁、门、屋顶作为遮挡物就是无限的空间，它们并不是存在于外界的有着一种特殊形状和色彩的自然物。

当然，建筑也是一种物体，与房顶、梁柱、墙壁等其他部分有所区别，是大小和形状在平面上的统一。这些平面在相交之处有各种长短不同的轮廓。在这些线与表面中，能够发现各种各样的精神，通过这些精神，建筑作为一种视觉艺术而成立了。

一种建筑通过特有的轮廓表面，作为一种特殊对象被人们发现，是因为将其置于背景之前进行欣赏。从外面将其作为外界当中的一个物体进行观察，这也是观察建筑的一种方法。建筑在根源上是视觉性的，当然也必须能被人们看到。只是在其本来的意义中，建筑并不应只是在"外面观察"，而是应该"居住在其中"，从内部进行观察。从内部观察的建筑，即墙壁、门、天窗作为遮挡物时，它们就是无限的空间。

房屋初始被建造出来，是为了满足人们居住及其他生活需

要，这就决定了建筑房屋必须具有现实意义，满足各种功能需求。例如必须有适当的高度和面积，以及各种配套设施。不仅如此，建筑构造有各种各样的样式，不同样式所体现的不同艺术性也是它的一个重要方面。当被问到一个建筑具有怎样的样式时，必须预想它具有某一种形状，没有形状的建筑是不存在的。于是将房屋形状与实用性目的结合在一起。但我们不能将二者混淆，形状并不是为目的服务的。具有一定形状、被限定的高度和面积的建筑才是为目的服务的。我们单纯看见形状并不代表实现了目的。我们之所以把建筑视为艺术，是因为它的视觉构造，并非只因为它的高度和面积。如果只是具有一定高度和面积，为防止风霜雨雪等入侵而建造的安全空间的这种行为，能够称得上艺术吗？如乌提兹所述，这只是一种现实，而不是对自然的描写（乌提兹，《一般艺术学基础理论》）。我将在其他章节详细论述艺术与技术的区别。换言之，房屋只是在存在方式上具有艺术性，而在功能上不具备艺术性。佛像中的艺术性也是如此，它的存在并不是为了在将来发挥某种实际作用，而是为了描述过去。

像建筑、工艺这样的实用艺术均是艺术与技术的统一。这些建筑、工艺的创作者恐怕没有区分这两种概念吧。这些创作者恐怕没有意识到这两个概念的各自重要用途，想当然地从开始就没有意识到这个问题。他们恐怕只是一味地想要创作出"优秀的作品"，有意识地注重艺术层面。然而，最终他们的目标还是转变为创作艺术与技术结合的"优秀作品"，实际上也很大程度地实现了该目标。

墙壁是视觉的对象，也是触觉的对象，轻轻敲击墙壁，它还是听觉的对象。墙板的材料是桧柏或樟树时，那么它就成为了突出的嗅觉对象。固体是各种感觉的对象。只是作为材料的固体，在大多数情况下都是无气味的。在其他感觉中，除去嗅觉上新的桧柏和樟树的味道，一般情况下如果没有触摸、敲击、聆听，就无法界定这些感觉。只要敲击墙壁，不同的材料会发出不同的声响。没有敲击墙壁，就听不到墙壁的声音，就是永远的沉默，这就意味着墙壁挡住了声音。其他的感觉同理。只有视觉与其他感觉有着不同的构造，只要眼睛是睁开的，就一定会一直看到墙壁。建筑是视觉艺术，而不是其他艺术，其原因就在于此。

建筑是视觉的艺术，并不单纯是指我们生活中的感觉，它同时是一种精神性的东西。不仅从外部来看，它有着色彩和形状，从内部看也有墙壁、梁柱、窗、门等线与表面的统一，这就是一种视觉艺术。这些东西就像透过屏风的点点柔和的光影，或是画中明朗的阳光，抑或是在茶室中发现的微弱幽玄的光。

恐怕有人会说，这只有在视觉中才能看到吧。茶室就是其中一个例子，隔绝了一切杂音，只留下了深深的、安静的这种构造本身，作为精神性的产出本身，能够将其称为艺术吗？我认为，"安静"在声音的领域里是一种事实，如果它是艺术，那么它就必须是声音的艺术，即必须是音乐。然而，音乐是声音的艺术，不是"无声"的艺术。"安静"的环境适合读书、休憩或听音乐，但上述任何一种行为都不是艺术。同理，一张纸是人们进行创作的载体，但纸张本身并不是绘画作品。如果

沉默本身是音乐，那么这种沉默必须是在一个音节的前后或音节之间的短暂停留，它必须是作为"音乐的背景"与音节共同构成一首整体的音乐，必须是作曲中的沉默。画出来的"夜晚"也不单单是"黑色的纸"。

第三章　视觉构造的空间性和时间性

❀ 第一节　视觉构造的空间性

人们认为绘画或雕刻这样的视觉艺术常常只是单纯地表现一瞬间的形象。例如杜博斯就曾这样认为："描写了某个动作的绘画作品由于不允许人们看到除了这一系列连续动作之外的瞬间，因此画家总是无法投入感情追求崇高的东西。"（杜博斯，《诗与画的批判性思考》）这也是里普斯的观点。造型艺术的基本特征就是再现"无穷意味的瞬间"。虽然无法描绘出这一瞬间的前一秒或后一秒，但它们却可以包含于这一瞬间的活动中（里普斯，《美学》）。

我认为，将"瞬间"替换成"视觉性意义"，才能更准确地阐明这种观点的含义。视觉性意义是指，作为事物的视觉契机的色彩和形状的统一。不言而喻，绘画作品的创作，就是观察一种视觉性意义。人们也并不是在欣赏作为绘画材料的纸、布、绘画工具及材料等，而是在欣赏花、鸟、人物等这些特殊形象的统一体。这是由视觉性意志决定的。视觉的世界，就是在无限空间中可以预想到无限的事物，在无限事物中发现一种

形象。该形象对独特轮廓和表面进行分割。色彩和形状统一于一个视觉对象中，它们根据事物的性质或事件的状况，抑或瞬息万变，抑或一成不变。不论何时，只要保持着"视觉性的统一"，雕刻、绘画等美术就能勾勒出视觉形象。

一幅美术作品用不同的形式因素表现出无时无刻不在运动的事物的运动性，表现出运动瞬间的前后场景，如罗丹对前人作品的解说和自己的作品都清晰地体现了运动特征（罗丹，《艺术论》）。

只是在雕刻或绘画中，统一于"视觉性意义"的前后风景被局限在极其短的时间内。为了画出展开的场景、变化的场景即不同的风景，并体现出统一的视觉性意义，就必须准备另外一种完全不同的画面和其他材料。在一张纸中，只能画出人物的一种姿势，如果要再画另一种姿势，只能将原来的姿势擦除，进行变更或者准备新的画面。我们可以通过以下几点对其进行考察。

我将绘画、雕刻所展现的东西称作"一种视觉性意义的统一"。统一是指预想被统一的物体或统一的要素，这并不是一个孤立的物体。孤立存在的一个物体并不能成为统一的要素。因此，必须预想这些诸多要素与其他物体是对立的。这些诸多要素必须是能够区分于"其他物体"的"一个物体"。统一意味着存在对立。

如前所述，一个物体的成立，必须通过它特有的轮廓将其从"其他物体"即背景中区分开来。通过一个细小的笔触，或许就能将一枚树叶表现出来。又或是将几点笔触与线条进行统一，就能表现一块石头。无论哪种，都是将自己从背景中分离出来从而成立。创作过程所需时间也由此成立，进行创作时

就会预想时间。时间就是由表象构建的视觉性表象的形式。表象性思维成立于在表象、时间之前，即所有表象和时间都是表象性思维的产物。

诸多要素被统一于某种意义中，就是指这些要素描述何种事物，它们构成怎样的关系。线条和笔触之所以能勾勒出石头形象，是因为艺术家将这些线条和笔触置于不同位置，从而创作出"特定的石头"。线条和笔触并不是随意被画出从而形成偶然关系，而是画家在绘画初始就预想到石头特征，从而让线条和笔触分布于不同位置。画中的三块石头被统一于一幅画作中，它们或是在色彩上，或是在形状上，或是在大小上，或是在位置的远近上，有相似性和差异性，从而形成统一关系。例如，如果三块石头具有相似的形状，但大小或位置有所不同，那么这三块石头在形状上具有共性，在大小和位置上具有差异。这三块不同的石头，因为在形状上有着共性，所以在特殊形状这一点上，它们具有同一性。它们都是在同一个视觉作用下产出某种特殊形状的产物。三块石头虽然位于不同的位置，但都是在"同一张纸"上发现这些位置，都位于同一个载体。两块石头左右对称互相倾斜，形成"封闭式"构图，即左右两侧的石头都用同一种方式向内侧倾斜。如果两块石头采用新的倾斜方式，都朝着同一个方向倾斜，就形成了"开放式"构图。无论是一块石头还是几块石头的轮廓线条和纹路笔触，在赋予作品意义上都具有"共性"，即都试图通过线条和笔触将"一个事物"区别于其他事物，展现在画纸或画布上。在"一块被描绘的石头"中，线条和笔触才成立。为了令一块石头展现于画面中，线条和笔触就必须存在于此。"一块石头"使得这些要素存在于此。

为了将这些要素统一于一块石头中，并展现其视觉表象，需要花费相应的时间。当画完所有要素，完成一幅石头画作时，画家放下画笔，也就结束了画家的视觉对此画的作用，在此之后便无法进行创作了。这并不是简单的"停止"，而是"完结"。画石头的意图得以实现，一块石头的视觉性意义也因此成立。一块石头就是"一个物体"，一个物体区别于其他物体，而它自身是无法区别的。被画的一块石头，正是因为其轮廓的线条、表面和纹路的线条及笔触集合在一起，才形成了石头。缺少了其中任意一个要素，或者多加了任何一条线，都不是"那块石头"。为了画出该石头，它必须在原地静止，不能有变化，也无法形成创作的时间。只要描绘出一个事物，被统一的各要素皆存在于该事物中。一个事物只要止步不前，就不会有任何变化，没有变化的地方就没有时间的流逝。任何事物都是各要素的统一整体，统一性是超越时间的概念。被统一了的存在，必须"同时"存在于一个事物中。

一个事物的整体是无法同时被产出的，必须一部分接着一部分产出，产出的过程预想了时间。而作为整体的一部分，必须是相互之间有所区别。只要能够产生一个事物，那就必须思考该事物与其他事物的区别。只要不同的事物有区别，那它就不是"一个物体"。这些被区别的东西，作为一个物体的各个部分而被统一，是因为这些东西存在于一个事物中，即成立于没有区别的物体之上。同时，也必须超越时间区别。被统一的各个部分之间，没有时间先后关系，即必须同时存在，由此形成了空间。即使人们认为存在超越了感觉表象，但只要它是存在的，就必须有其存在的位置。位置具有空间性，空间性是同

时存在的。空间就是静止，统一就是静止，是一种完结。

创作必须循序渐进。不论是雕刻还是绘画，都无法在一瞬间完成。一位艺术家想要创作出一个雕刻作品，就必须事先了解材料的表面纹理，如此才能雕塑人物的姿态。他必须审视眼前的雕刻材料，看哪个部分应当被如何塑造。换言之，就是必须事先想好构成整体的每个细节，使细节连续形成一个创作整体。细节的创作，就如同创作脸颊、眼睛、嘴、手或脚的关节等，是在一个整体的躯干之上，将这些部分予以区分。绘画和雕刻在这一点上也有明显的不同。在绘画中，只要不是将一个事物置于暗影和水汽中观察，那么它原则上都是按照轮廓画出来的。而在雕刻中，则更像是按照流畅的表面推移进行创作的，并非完全在两个表面之间的空间里被雕刻出来的。绘画是从一个立足点看到的视觉艺术；与之相对，雕刻则要预想无数个立足点。

即便如此，在一个作品中，无论是雕刻还是绘画，各部分能够进行区分这一点都是一样的。人们用轮廓描绘局部就是预想到背景。同理，一个雕塑中的各部分也是预想到更广阔的表面。换言之，也就是更大的部分被创作出来后，才逐渐形成了细节。这就是所谓一个雕塑先有大体，再有细节，即"粗雕"的形成过程。"粗雕"就会预想到还需要更精细的刻画和切削过程。一个雕刻由外到内逐渐切削的过程，只适用木材、石头等固体材料。而像用黏土这样柔软的材料做成的塑像，则是由内到外、从粗糙变精密的过程。

同样，即使是文学，也会像绘画那样有静态描写。绘画、雕刻等被称为空间艺术，文学、戏剧、音乐等都被称为时间艺

术。如前所述，与绘画和雕刻只表现一个场景或该场景的前后瞬间不同，小说可以在一段较长的时间里展开对复杂事件的描写，在这一点上，文学与绘画或雕刻是不同的艺术。

我们不能无视文学区别于美术的这种特质。作家完成小说创作后，最终将作品交付出版社印刷，这是有始有终的创作过程。也许作家觉得作品有欠缺，仍不满意，但因为赶着交稿或精疲力尽，由于外部原因而放弃修改。也许作家第二天就发现作品里有新的问题，欲对其进行修改。然而，一旦他修改结束，开始交付出版社印刷，即使身为作者，他也无法再对其进行修改了。这样一来，包括作者本身在内的任何一位读者，在阅读作品之时，都无法读取该作品叙述以外的内容。在这个意义上，一部小说就此完结了。

换言之，小说的语言特色绝不是来自某位作家的幻想，而是从大众语言中获得、形成的，具有普遍性和稳定性。小说的语言被固定在墨水和纸张中，这就是所谓被空间化。音乐被乐谱空间化也是一样的道理。充分表现艺术本来的意义，就是完成作品的时刻。一部作品的创作就是物质化过程，实现了空间化。

空间艺术就必须理解其空间性，这就是艺术作品的鉴赏，即"欣赏"绘画、"阅读"小说的行为。然而，鉴赏虽然具有空间性，但却不能说与时间没有关系。且不说阅读长篇小说需要大量的时间，欣赏边长不足一寸大小的素描作品也是需要花费一些时间的。没有时间就没有生活。众所周知，公众在欣赏一件作品所花费的时间与作家创作该作品的时间相比是十分短暂的，这又意味着什么呢？

我们的眼睛无法同时看到所有东西。观察就是将看到的事

物进行区分。区分看到的东西，就要预想看不到的东西。无法同时看到所有东西，是因为受到观察行为本身的制约。因此，我们的眼睛能够看到的视野范围有一定的限制。视点在更狭小的范围内，从某个中心向外发散。为了能够清楚地看见一个物体的所有部分，就必须不断将视角从一个部分转移到下一个部分，这个过程需要时间。无论是多么小的一幅作品，都不可能在一瞬间观察到它的全部。即使能做到，时间也在那一瞬间流逝。尽管如此，空间艺术之所以区别于阅读小说、聆听音乐、观看戏剧表演等时间艺术，是因为我们眼睛的运动不能预想时间的推移，只能观察同时存在的事物。这些事物的存在期间，没有时间的经过，不存在两个物体先后出现的关系，没有不可变更的顺序。而在时间艺术中，各章节之间无法变化的顺序已被固定。时间艺术作品成立于其顺序。在读与听中，也遵循着这种要求。而绘画和雕刻则与之相反，从一部分到另一部分的视觉是可以改变顺序的，因为所有的东西都同时存在于此处。或是仅仅注意到了其中一部分，而看不到其他的东西，然而那时我们的眼睛是知道其他部分与之一同呈现的。即使眼睛距离很远，也可以清晰地看见全体，我们眼睛看不到任何一个细节，然而这种细节即使观赏得不够充分，只要是在视野范围内，我们就能直接将这些细节尽收眼底。我们预想到这些清晰可见的细节，由此才知道自己全部的存在。能看见细节，即为观察构成整体的细节，看见整体就等于观察包含细节的整体。

我们可以按照相反的顺序进行观察。以相反的顺序观察指的是从一开始就可以调换顺序进行观察。当然按照字面意思，"反向观察"和"初次观察"并非同一个事实。但正是预想了

"初次观察","反向观察"的意义才成立。二者的区别并非发现新的物体,而是从相反方向观察同一物体。对于已经流逝的东西,是无法从反方向上进行观察的。开端是指从一端出发,从这一起点开始成立的事实,是一个物体的根源。在一个物体存在之前,就能在其背后预想出它的存在,是面对某一事物的紧张的意志。一块石头的轮廓,从左向右上方倾斜,石头的脉络就在某一点上呈一个锐角向右下方弯折。画家并没有画出这个锐角,而是在同一个方向延伸。又或是在圆形中弯折,就画成了没有棱角的石头。就像这样,在各个方向上连成了线。画家从中选择一个方向,并在其中画出了有着锐角的石头。画中石头的各部分对于画家试图画出的石头整体来说,都是不可或缺的部分。各部分并非孤立存在,它们是整个画面当中的一个细节。这部分所限定的石头的形状,是这幅作品中整体构图的要求。通过石头轮廓上一个锐角的顶点,实际上也能体现意图。原则上我们可以从左至右欣赏它,著名石头画家雪舟就是按照这样的顺序来画的。然而我们也可以从右至左欣赏,然后也可以从左至右重新欣赏。无论是从左至右观察还是反向观察,我们眼睛的包容性已将画面整体尽收眼底,哪怕这些东西是按照随意的顺序来观察的。在所有的瞬间中,反方向观察就是预想到"已经存在"的整体。这种整体,并非像音乐、文学等时间艺术那样依次展开,而是已经存在于此了。有着不同轮廓与表面的各种细节,都有着各自特殊的意义,重叠于前后左右或相邻的关系中,形成了整体的轮廓。这些细节都平等地存在于此,将自己放置于合适的位置,不会妨碍其他细节,从而形成事物的整体。两块石头重叠,是因为其中一块石头妨碍

了另外一块石头被看见，这并非一种协作，因为从现实的石头来看，画中石头的"隐藏部分"实际上并未被画出来。

被画出来的石头，与所有视觉对象一样，在轮廓中可以预想出无限的背景。有些作品只画一个对象，这种例子也十分常见。但是一般的画法是，将几个形状各异的石头或是左右分离，或是前后错落有致地摆放。就如同可以用以下场景进行区分：一块大石头前面有一块小石头，这两块石头的关系，或是将一块石头置于另一块石头的延长线上，或是只将其中一部分重叠，又或是全部分离。我们可以就前后重叠和全部分离这两种情景分别进行探讨。

左右分离的两块石头都通过轮廓拥有了无限的背景。无限的背景就是没有轮廓的空间，即在两块石头"之间"又在前后关系中延展。背景下的事物"在此"将自己区分于其他事物，在此基础之上构成了统一的空间。此时已经构建了一幅绘画作品的统一空间，也是一个能够将视觉性进行统一的空间。除了这两种统一空间之外，即使还有更多的内容，即使还有其他被画出来的东西，这些东西也必须在无限空间的背景中被统一起来。能在其表面发现各种对象的纸张或画布的空间具有静止性，这些被画出来的对象，必须统一于同一个静止之中。其中有完结，也有同时性。

即便是在前后重叠的事物中，这种关系也是不变的。一块大石头前面画着一块小石头，这是指小石头以大石头的面积作为无限的背景。然而，无论一块石头有多大，它都无法成为无限的背景。只是当这块石头的表面与其他物体的轮廓接触时，从其他物体的角度看，这块石头不同于自己的轮廓，从而区别

于自己。这就是石头作为其他事物背景的意义。有轮廓是指相对于置于前面的物体而言的，一个物体也因此在无限的空间里将自己衬托出来，从而能够将自己作为独一无二的物体区分出来。现在展现在我们面前的那块石头，其背后也是按照自身的轮廓将自己从无限的空间内分离出来的一块石头。被这个轮廓所包围的空间即石头的表面，突然被其他石头的轮廓遮盖，于是我们的视线就移动至其他石头，而后面那块石头也并不是在转移视线的那一刻就消失了或是被隐藏了，而是在接下来完全未知的无限定中，突然跃向前面的石头。在观察两块石头时，其中也存在着空间的无限性，这些石头之间也存在距离。观察事物是指观察展现在自己面前的、与自己对立的物体。观察是指将事物"置于前面"。这就意味着物体与自己保持着一定距离。一个物体有三个距离。这三个距离是指与相邻物体的距离、与背景的距离、与人眼的距离。然而物体与人眼的距离是指什么呢？我们是看不到距离的，距离只能被测量出来。既然如此，那么我们的眼睛与物体之间为何有距离呢？这是因为，如果我们不保持一定的距离，就可能看不清物体。因为眼睛的构造决定视觉对象必须位于我们眼前的某个位置，这是形成视觉功能的基本条件。这不是偶然的，而是形成视觉的基本原理。失去了距离就等同于失去了视觉的作用。看见两个物体的距离是指两个分离的物体构成的空间。这就是在这两个物体的背后支撑这两个物体的无限空间。观察两个物体之间的距离是指从一个物体到其他物体这种空间上的飞跃力的延续。无限的背景是被客观化了的视觉性意志，包含着无限的张力。实际上"从物到物"就是张力的体现。"近距离"代表这种努力或

者张力的紧密性，具有"安心""亲近""紧密性"的特点。
"远距离"是指这种张力的疏离性，具有"轻度紧张感""沉
重感""不确定感"的特点。无论哪种，都有空间张力。实际
上这种张力只形成于"被观察的两个物体之间"，而不是用色
彩或形状画出来的。距离是指轮廓的内与外，或物体与无限空
间之间的关系。一块石头的轮廓之"外"是无限的空间。无
限的空间和"一块石头"的表面是一对矛盾。观察一块石头
的表面就是观察石头"被轮廓包围的表面"。之所以将轮廓之
"外"视为无限的空间，是因为从观察某种限定的立场脱离出
来。观察一块石头的表面，就是将被无限空间包围的一块石头
的轮廓置于石头的表面空间的"前面"。这就是重叠的两块石
头的距离，距离就是区别。无限的空间无论是在前后重叠的物
体之间，还是在左右分离的物体之间都同样地存在着。两块石
头被距离隔开，形成前后的重叠，预想到这样的空间，才能够
发现两个重叠物体的"前后"关系。这种"前后"区别于
"时间的先后"，是同时存在的关系。

　　视觉的空间性是指视觉的构造具有同时性。视觉与其他的
表象一样，是一种表象的产出，必须预想出时间，且由此成立
的空间也存在着同时性，这一点不难理解。存在的事物就
"已经"存在于此。只要它是存在的事物，就必须超越时间而
存在。这种存在就必须将其表象化。一个事物的成立表示被统
一于该事物的各部分都存在于此。我们将所有的部分作为同时
存在的要素，必须按照正向或相反的顺序将其表象出来。

　　绘画作品能表现出视觉性意义的统一，实际上是因为这个
空间的完结即静止性。被画在一个画面中的事物，实际上是由

于空间的完结即静止性，从而和其他要素同时存在而被发现的。因此，绘画这种以纸张和画布为基底的无生物，是不具有时间性的材料。换言之，这些材料具有空间性。因为画布和纸张具有了空间性的延伸，所以绘画也自然不能满足于平面艺术。视觉也因为具有了这样的空间构造，这些东西才能被用作绘画的材料。雕刻是以木材、石头、金属等无生命物质为材料，它们都可在三个方向延伸，都具有空间特征，因此被用作空间艺术的材料。这些都是因为视觉具有空间性。

无论是欣赏画作还是创作画作，都是视觉性在发挥作用。创作画作是画家追随并欣赏笔尖流淌出的线条和笔触展开的过程。这个过程需要眼睛和手的运动协调一致，这种一致的运动才是真正的观察。欣赏画作的人同样如此，目光沿着画出的线条和笔触的方向，身体的各个部分也随之运动。只是这种运动不像作画那样必须做到精确。这一点实际上正是一位艺术家与观众的显著区别。就算再怎么细致地睁大眼睛观察一朵花，如果不拿起笔，也是画不出花来的。欣赏画作和创作画作的"看"有所不同，有着不可混淆的特质，这就是视觉的先验性构造。二者的区别就是构造，我们也必须对此进行解释。

画家是通过眼睛和手，即在绘画过程中观察。画笔在白纸或画布上即在无限的空间里产出了线条与笔触，画家正是通过这个过程进行观察。画家只要没有拿起画笔，在白色的空间里就什么也看不到，只是"无限的空间"在扩展，只是"绘画准备"的这种视觉意志在起作用。在无限的视觉空间化的纸张上，可以无限地画出任何事物。艺术家的视觉，就是他们的眼睛和手的一致运动决定了"一个物体"，这一点需要特别注

意。画家在纸张、绸缎或画布上的创作与雕刻家在木材、石头等无定形的材料上的创作，以及小说家在白色的稿纸上创作内容的过程是一样的，都需要艺术家先验性地从无限的事物中决定一个创作的具体形状。所有这些艺术家所要求的特殊材料，都取决于从艺术性的意志出发的根源性的预想。

决定一个事物的形状，是指艺术家创作的欲望在画纸上具体呈现的过程，是木材获得特定形状的过程，也是固定化、空间化的过程，是意志变成现象的过程，是"变真实"的过程。已经存在的东西表示它在过去就已经存在。创作是创造出"制造物"的过程。一个作品即使没能完成，只要艺术家已经开始了第一笔的创作，那么这时它已经是"创造出来的物体"了，这时意志已经变成了现象。表象性产生了表象，"创作意志"孕育出"被创造的物体"。因此，一幅绘画的创作过程具有时间性。

而观看过去事物的是观众，他们观察一个已被决定的事物即空间化了的表象。观众将完结的作品作为完整的作品来观察，就是在空间上进行观察。即使作为一位优秀的艺术家，他在欣赏一幅作品时，也是这样欣赏的，在这一点上，他也是一名观众。即使艺术家观察自己尚未完成的作品也是如此，只要他没有对该作品产生不满，没有重新创作的想法，那么他也只能作为观众欣赏这幅作品。文学作品也是如此，作品一旦被印刷出来，具有了空间性，那么就与绘画或雕刻作品一样了，读者也可以跳过章节反复阅读作品。

❀ 第二节 银幕的解释——视觉构造的时间性

在这里我希望各位注意的是，视觉具有空间性并不意味着视觉没有时间性。视觉是我们生活的一种方式，没有时间的生活是不存在的。而生活只要在视觉上实现，那么我们就必须预想空间性。时间是指形成空间的时间，这是什么意思呢？

我们所看见的是物体自身的色彩与形状，即视觉表象的形成。形成就是运动，而运动必须在时间中成立。即使为了观察一朵小小的花朵，我们的眼睛也是沿着其轮廓运动，目光在其表面上移动。如果是观察较大的绘画，或者需要眺望大面积的风景，这种运动有着复杂的构造，其中也必须花费相当长的时间，这一点在前面已经提示过。

不仅如此，视觉对象并非像自然或艺术作品那样，其自身仅仅是静止的，这只是视觉对象的一个方面。另一方面，我们常见的就是观察自然与人物运动的视觉对象，人或动物毋庸赘言，天空中移动的云、流动的水、随风摇曳的草木等，这样的例子不计其数。在艺术中，可以列举的显而易见的例子就是戏剧、电影等。下面我将以电影为例，特别是以银幕为中心，对这个问题进行深入的探讨。

作为电影不可缺少的一部分，我们必须预想到银幕。银幕由白色的幕布或是某种特殊材料的布制成。这些材料之所以被用来制作银幕，是因为它们有着白色的表面。也就是说，这是一种可以清晰地反射画面的表面。这种表面一般是矩形。银幕

之所以有这种形状，是因为拍下画面的摄像机是在矩形中记录世界的。银幕的形状或尺寸只要与画面的大小比例一致即可。若是比例不一致，太小则画面的边缘有可能被裁下一截，太大则没有必要了。在这里的银幕是与画面比例大小一致的银幕，即能够映射出画面空间的银幕。

电影预想出银幕是指预想出其映射的空间。所有的画面，无论是反映了多么浓墨重彩的人生，抑或是展现了多么广阔的世界，还是展示了多么长的画面，所有这些也只能在这一张银幕上进行展现。这也是被四条相互平行的线所包围的空间，这与绘画周围的四条线有着完全相同的意义。

在这四条线中，映射出的是绘画的无限的世界。左右垂直的线是将绘画对象具象化，是意志的客观化。绘画的尺寸即长与宽的幅度与绘画的内容有着紧密联系。在创作预想中，画家要决定画作的尺寸，这是创作绘画的最初步骤。但这只是"画作本身的预想"，并不是"画作"本身。但这四条边缘线并不是所画之物的轮廓。在雕刻艺术中，其材料与作品的边缘一致。绘画之所以能够与雕刻区分开来，就是因为绘画必须用四条分割的线将物体周围的背景即无限的空间包围起来。之所以能够用四条线包围起来，是因为对"划出边界"进行了预想，用四条线做了"限定范围"或"划出边界"，艺术都是这样"限定范围"的过程，只是不同的艺术种类"限定范围"的方式不同而已。

在绘画中，上下左右四条线并不是在一个平面上的。只有"纸的表面"是平面的。绘画的世界有着无限的深度。若是将此视为平面，则是将纸的表面与"绘画的世界"相混淆了。

确实这就像在观察玻璃对面的世界。画面下端的边缘线是最低的点，同时是最近的点。因此，在此之上画出的事物，和与下端边缘邻接的事物，必须在高度或远近上都是同样距离，即离观者最近的位置就是与下端边缘垂直的平面或是相当于画面表面的平面。与之相对应，最远的点就是水平面。水平面是指事物即将消失的"消点"所在的那条线。消点指的是失去视觉存在的界限。画面的高度是指纵深拓展直至水平面。上端边缘在最远处是指，这条线就意味着水平面。水平面在上端边缘以下时，在水平面上所画事物就是逐渐回归前景，这时的上端边缘是最接近平面的。

绘画的空间范围，就像正面为玻璃的矩形箱子分割出来的范围，正是绘画的视觉性具象形成了这种箱子。这就是绘画的视觉表现形式。无论是何种"物体"、何种"事情"，都必须站在绘画的立场，都必须站在一个立脚点进行观察。除了这种方式，别无他法。这并不是简单地将空间区分出来，而是创造了空间。

银幕的四条边界线也是同样的，电影艺术家按照摄像机构造拍摄电影，在其中创造出了电影世界的边界。这是将电影世界区别于现实世界而成立的空间。电影世界在这种限定的范围内展开，而与此相对的界限以外的世界则是无限定的。在这种意义上，电影与绘画有着同样的意义，电影具有绘画的一面。因为上下水平线方向上具有广度和深度，左右垂线方向上具有高度和深度。一张银幕可以无限地展现出各种各样的远景：有时可以展示出室内的一角，有时亦可以展示出更小的空间，有时亦可以展示出与此相反的高山流水或广阔的天空。这与在画

布上画出各种场景的绘画是一样的道理。

电影与绘画的显著区别在于它们是如何展现各自空间内的人物及其他各种对象的动作、表情。如前所述，绘画是将所有描绘对象统一画在一张纸或画布上。而电影是在银幕上连续无限地变化出各种场景，表现不同的动作、表情和风景。电影最能明确体现时间性，是视觉中时间性的展开。

银幕上映射出的画面可以分为两大类。一类是观赏的人站在同一个地点观看眼前发生的事件，也就是将摄像机固定在一点上拍摄。电影作品中这样的例子最多。另外一类是观看的人通过移动自身的地点，按顺序迎接来来往往的对象。这种场景是非常多的。例如，把摄像机放在行驶的船上拍出缓慢移动的河岸风景，有时也能拍出昏暗的长桥内侧；或者从奔驰的汽车上拍摄逐渐拉近的远景与远去的路旁景物；有时能看到在轨道上奔跑的火车正在转动巨大的齿轮。我们可以从中发现其与绘画的相同点。雪舟的《山水长卷》（毛利公所藏）就是其中一个例子。即观察者的视线随着位置的移动而不断地变化，从而能够连续地观赏山水景色。然而我们却不能忽视电影与绘画的不同之处。第一，雪舟是在画室内进行创作的。也就是说，这幅画中所体现的岩石、树木、远山、水面与山间小路都不是现实中站在高山上眺望所看到的风景，而是按照一种"假想出来的道路"看到的风景。这与将摄像机置于船上或汽车上，驰骋大自然的现实方法完全不同，是用静止的方法观察景色。第二，因为是纯粹的绘画，描绘出来的事物都是静止的。与此相反，在电影中，即使是在移动的摄像机前，也可以拍摄出这些来来往往的对象。

在时间上，电影和长卷绘画有以上两点区别，但是随着观察角度的变化，也会看到不一样的对象，从这一点来说，两者是一样的。但是二者也有区别，长卷绘画也可以站在同一个角度，描绘出不同的风景。我们以《信贵山缘起绘卷》为例，观察"尼公之卷"就会发现信贵山上的僧侣居室及前后的风景在不同的画面上重复出现。在初始画面中，从信浓国远道而来拜访命莲的尼公在门口请求带路的场景，尼公被招待入室的场景，相向而坐互相交流的场景，以及与弟弟一起在庵室里生活的场景都被刻画出来。因此，一系列的"连续事件"被刻画了出来。

即使在这点上绘画与电影是一致的，但也能看出二者的区别。不仅在观察景色的方法上看出了显著区别，而且在场景的变化上，绘画确实无法做到电影的多样性。至少尚未发现这样的事实。然而，从站在同一个立场上发现不同对象的角度来说，绘画确实与电影有着一致的构造。因此，这就成为回答我们这一问题的重要线索。

为了讨论银幕中的对象是如何运动的，此处以电影中的一节为例，以窥其本质。反映一个事件的展开，最简单的例子就是两个人物对话的场景，当然还能举出更简单的例子。一个人在室内静坐思考问题，或者突然抬头凝视门口，这些都是小事件。老人静坐在书斋的角落，以墙为背景的室内有图书和一些日用品。老人一动不动地坐在巨大的书桌前低头凝视着一本摊开的书。观众也一言不发地观察着这样的场景。但若是老人一直保持着这种静止，观众也会产生疲倦，他们想打破这种无聊，认为这是一部令人焦虑的电影，对该电影有极大的不满。

但我们不能以此为理由就断定电影和绘画没有差别，绘画也能充分表达上述场景。观众之所以对其不满，不是因为它没有像绘画那样充分描绘出某种场景令人深思，而是因为对电影没有完整记录事件发展过程有所不满。电影之所以是电影，是因为不仅将运动的一个片段记录下来，还要将运动本身的过程描写下来。运动是情景的变化，如果没有描写变化的情景，就没有抓住电影的本质。这就是绘画或雕刻这种静止的艺术所不能体现的特有的新世界。观众知晓这一点，所以他们对银幕有着"本质性的期待"。这是一种理所当然的期待，这并不是一厢情愿的期望，而是倾听了电影的意志。在这种意义上，观众的不满是对电影本身并没有表达自己的意志而表示不满，这是对电影视觉的呼唤。紧接着又会生出新的疑问，若观众对电影的期待只是希望其富于变化，假设室内静坐的老人的画面突然消失，跳出一只猫，又或是接下来突然出现一辆疾驰的汽车，像这样无关联的场景接踵而至，让人眼花缭乱，这些场景确实在变化，但观众看完就会觉得心满意足了吗？恐怕观众也会觉得这样的场景非常离谱吧。这时他们想的是这些变化的场景彼此之间没有任何关联。这些场景之间并非统一的，所以没有了连续的意义，这一点也需特别注意。

幸运的是我们面前的景象确实是完全体现了电影的意义，老人抬起了头凝视着门，这就是运动，观众也看到了两个连续的场景。于是我将这两种变化的场景比作连续的表情运动。这只是一个很小的场景，只是围绕表情的运动而展开，其他没有任何的变化，老人还是保持最开始端坐的状态。在凝望了门一会儿之后，老人随后站了起来，动作范围扩大至全身。但这位

老人依然是站在原来的位置。然后老人迈出了步子，开始拉门把手开门，即改变了位置。这位老人的动作就涵盖了电影人物的所有动作。首先是一部分身体的动作，然后是全身的动作，最后是位置的改变。这三种动作的变化包含了所有动作的方式，只不过实际中的人物动作更加复杂。

我们看到，老人开门，走到门外，穿过庭园，走向画面更深处的沙滩，老人的身影也渐渐地变得越来越小。然而，电影也许还会继续切换角度吧，这一点也需特别注意。这时老人也许并没有走到门外，而是关上门，但也没有返回原来的位置，而是凝视后院。这时房间恐怕也会被银幕分割，其中一部分被隐藏起来。我们正是通过被摄主体由近及远和银幕遮挡部分对象这两种运动方式，观察电影场景的变化。电影人物的位置变化方式除了前面两种方式之外，还有一种运动方式，就是由远及近或者逐渐消失在银幕的下端界限，只有这三种方式。其中前两种人物动作都是在室内进行的。老人从门到室外，即使离开了室内，也是以室内为前景或舞台中心。他走过的海边也是"透过门口看见的海边""他所住的房子后院的海边"。他的身姿在远处的海边逐渐变小，或者说当他逐渐消失在银幕的边缘时，在我们面前也大概会出现不同的场景吧。相信观众一定有过类似的生活经验，我会在以后论述这一点。我希望各位再次试着想象一下从老人静坐之时到最后的场景，是从一个场景开始连续展开的。如果这样一系列"事件"用绘画表现出来，那么从静坐凝视到抬起头，再到最后，恐怕至少需要六七张作品来表示吧。由画纸或画布以及四条相互平行的线所组成的白色空间，在这一点上是与银幕完全一致的。绘画必须用多个作

品表现内容，而电影用一个场面就可以表达，电影可以做到在"一个场景之中"表现复杂的事件。

读者需要注意的是，根据上述观察，电影人物的各种动作都是在各个阶段完成的。俯身而坐的人抬起了头，接下来就看到了门，然后站了起来，随即全身运动。走到了门边，但依然停留在室内，打开门后向沙滩走去。他的动作是层层递进的。换言之，动作的场所不断地扩展。这些动作都是在静止的基础上发生的。老人抬头时，身体是静止的，当全身动作时，他的位置是静止的。动了的老人仍站立于地板上。站立的动作只预想到地板。但向门口走去时，不仅预想到地板，还预想到墙壁上的门。不仅预想到由地板构成的水平面，也预想到站立的背景，即室内。随机预想到作为室内背景的海岸。静止的范围逐层推进，从而不断拓展动作的场所。于是视线就从室内延伸到了海边，也从自然转移到了人物出现的场景，这就是向更高阶段推进的过程。当然，这些还需要深入探讨。

由此可知，无论是代表精神细微变化的表情，还是意味着发生了重大事件的动作，它们都是映射在银幕上的人物动作，都是相对于静止而言的。抬头是身体一部分的动作，站立随即走向门口的过程是发生在室内的动作。除此之外，想象一下其他场景，无论是拿起一个物品还是人们之间的交流，这些都是人与物的关系。这些都是一个事件得以成立的必不可少的环节。通过这些人和物，"一个统一的事件"得以成立。"静止的事物"具有一定的形状和色彩。因此，构成事件的统一性的事物也必须具有形状。同时，必须将该事物与其他事物相区别。没有对立就没有统一。与有形的事物既对立又统一的事

物，必须是与之相同领域的，必须也是"具有形状的事物"。在电影中，所有"运动的事物"都是"具有形状的事物"。

"具有形状的事物"在动，并不是形状在动，而是烟或云或水在动。无论是人身体的一部分在动，还是人的全身在动，也不是其本身的形状在动，而是其位置在改变。在各种阶段，运动事物和静止事物的统一，指的是在这些物体之间，能观察到各种阶段的静止。就像"静坐的人""抬起了头"那样，从"室内"向"门边移动"那样。静止的是空间性的事物，空间性的统一必须在空间中成立，我们将这种空间称为"银幕"。

构成银幕的上下左右的四条线，与绘画的边框完全一样，是其映射的事物在空间里展现的边界线。四条线的外侧就不能成为银幕的空间。这可能是墙壁，也可能是门，还可能是靠着墙壁的家具。尽管这些种类不同，但都是同样的空间，都不是"银幕的空间"，电影的人物、时间都无法映射，即无法展现的空间。与此相对，银幕是映射电影事件或风景的空间，表现现实中存在的或者发生的事件。只有用特殊材料制成的胶卷拍摄，才能将事件或风景展现在银幕上。如果是一个现实中的老人，那么他会做出无限的、各种各样的动作。从他日常生活常见动作中选取静坐沉思这一动作时，需要将他的服装、神态、表情，俯身拿取物品等元素动作统一于银幕中。为了将这些场景和其他场景区分，需要用四条边界线切割空间。为了预想出银幕具有该功能，必须首先预想出摄像机框架的形状，这其实就规定了胶卷的一个画面的形状和银幕的形状，也就是说，在解释银幕的同时，也解释了摄像机的框架。

显然，银幕预想了映射在胶卷上的照片。银幕的作用不仅

是胶卷的扩大，还将胶卷上被空间化了的电影的时间性进行视觉性还原。预想的四条边界线，就是在摄像机框架的规定下成立的，这也是银幕的存在所规定的。这个银幕所映射的对象是通过摄像机的框架看到的。摄像机所拍摄下的，是作为视觉主体的"知晓摄像机构造的电影制作人"所见到的东西。知晓并不是单纯地从理论方面认识，而是制作人的直觉性先见，拍摄的结果正是他所预期的。制作人毋庸赘言，包含了演出人员、摄影师等。他们了解摄像机、了解彼此，这是作为优秀制作人所需要的特质。只有这样，才能形成电影的视觉构造，因为作为视觉艺术的电影的视觉性，是由"摄像机""摄影师""演员"这三种视觉互相作用而形成的。

就像雕塑家必须使用凿子、小说家必须拿起笔、画家必须拿起画笔一样，电影制作人要使用摄像机。雕塑家使用的凿子是雕塑家的眼睛的最前端，他必须通过凿子才能进行观察。画家也必须用画笔才能进行观察。同理，电影制作人也必须通过摄像机观察电影世界，就像凿子在雕塑上蕴藏着观察事物的视觉性意志，摄像机在电影上也蕴藏着视觉性意志。无论是凿子还是画笔，都不是单独作用的，都必须预想相应的"艺术家的视觉"以及手与全身的合作。同样，摄像机也是预想了"电影制作人们的视觉"的合作。无论缺少哪一部分，电影都是无法成立的。没有凿子或笔的雕塑是不存在的，不预想画笔的画作也是不存在的。就像画笔预想绘画工具、小说家的笔预想墨水一样，摄像机预想了具备可感光层的胶卷。凿子对绘画来说是没有意义的，只有通过画笔才能实现绘画的意义。同样，摄像机也通过这层特殊材质的涂层，才能实现电影的意

义。在各自的艺术领域，有各自不同的道具和材料，实际上是因为这些视觉作用的两面性。而且这些也并不是偶然形成的，而是一开始就被其他事物所预想，因此而形成的。

电影世界的银幕包含了各种阶段的统一，只要存在统一性，构成电影的各个事物或事件也必须受其统一性制约。统一性指的是一种意义上的统一，只要体现出了一种意义上的统一，就无法再体现其他意义上的统一了。一个场景只能表现一个情节，而为了连续展开一个事件，就必须展示下一个场景。对此可以找到多种多样的方式，也能找到很多例子，从一个场景切换到另外一个场景，不断地改变摄像机的视角持续地进行拍摄，就可以做到银幕上接连不断地出现连续的新场景。与此相反，从一个场景到另外一个场景间隔了一段时间，或是突然出现某种场景也是很常见的。此外，即使发现了很多方法，这些也只不过是基于电影的视觉意志而分化出的各种方式。无论这些方式有着怎样的区别，都是在一个银幕上所发生的一个事件的连续变化的场景。不同场景的成立就会预想到不同的时间。通过映射一个接一个的场景，就能够展现这种较长的复杂事件，从而形成电影时间性的最高阶段。

只是在这种场合下，银幕只映射这四条边界线范围内的场景。即使接连不断地映射更多的场景，也只能映射这种复杂事件的空间性场景。电影的时间是空间性所体现的时间，这也是电影的一种视觉艺术，也是映射在银幕上的视觉艺术。银幕和摄像机是相对立的，都是电影的两个根本性要求，都是电影不可或缺的要素。

❀ 第三节　艺术批评

　　欣赏一部作品是在空间中进行观察，也是对已经存在的事物进行观察。无论是观察对象还是风格，都有同一性，同时都是不断变化的，这是视觉的先验性方式。在一部艺术作品里，存在"不同的事物"，必须预想这种视觉的先验性制约。这是超越了作品意识的意志，因此才能孕育出无限性。艺术批评实际上是建立在看到不同事物的预想之上的。人们各自有独到见解，是因为一个人所观察到的内容与他人是不尽相同的。换言之，艺术作品有着任何一个个体所看不到的广度和深度。即使是创作该作品的艺术家，也因为其固有的方式，看不透该作品所蕴含的全部内容。这样的话，批评家会发现大众或作家所看不到的东西，因此，艺术家获得他人对自己作品的评价。

　　艺术家中也有很多像达·芬奇那样虚心地向他人学习的优秀艺术家。达·芬奇曾说："在作画时，确实不应该让他人的意见左右自己。但即使他人并不是画家，却也因为熟悉形状而能给出正确的意见。一个人是否驼背或嘴、鼻子太大，是非常容易分辨的。我们只要知晓观众能够判断作品是否自然，就应该承认他们能够判断出我们作品的缺点。"（让·保尔·里希特尔，《列奥纳多·达·芬奇文集》）

　　《风姿花传》的作者论述了"能乐的演技种类"，他指出，"在能乐的语言上下功夫，力求动作的完美，并且虚心接受观众的批评"（世阿弥，《风姿花传》第二篇：物学条条），这是

一种谦虚和豁达的态度，是具有高度的见解。他认为是否有"鉴赏力"是有显著区别的。

"总而言之，能乐的艺术风格可分为大和猿乐和近江猿乐两种。近江猿乐重视幽玄之美，以优雅情趣为根本，模仿在其次。而大和猿乐首先追求模仿的境界，尽可能模仿更多的事物，同时追求幽玄之美。不过，无论何种风体，真正的高手都应完美地演绎出来。只能演一种风体的演员，并没有学到能乐的真正奥义。……尽管如此，或许因为固执，或许因为能力有限，有的人只会一种风体，对其他风体不是很了解，因而讨厌其他风体。实际上这并非喜好上的厌恶，而是因为没有能力掌握。……演技精湛、获得观众认可的演员，无论演什么风体都会让人觉得富有情趣。……不能掌握诸种风体的演员，则不能被观众承认。此外，即使并未掌握所有上演曲目，但若是掌握七八成的高手，将其中自己特别擅长的风体作为本门派基本风体彻底掌握，再用心钻研，也能取得名望。但这样的表演也会有美中不足的地方，所以根据观众的鉴赏力差距，也会收到褒贬不一的评价。通常，在能乐上取得名望、博得人气，有各种情形。优秀的演员难以让无鉴赏力的观众满意；拙劣的演员不会令有鉴赏力的观众满意。拙劣的演员不能使鉴赏能力高的观众满意不足为奇，而优秀的演员无法使缺乏鉴赏力的人满意，是因为其鉴赏力未达到一定高度。然而已经获得精髓的演员，若肯下功夫，会让无鉴赏力的观众也觉得有趣。只有像这样既用心又磨炼演技的演员，才真正掌握了'花'。因此，达到这种程度的演员，无论到多大年纪，都不会输给年轻演员。而且，像这样的高手，不仅在京城获得名望，在偏远地区、田舍

也会令无鉴赏力的观众满意，让人觉得有趣。这种能同时获得不同层次观众赞赏的演员，无论是大和猿乐、近江猿乐，还是田乐风体，都能根据观众的喜好和要求而表演，无论何种风体都能完美无缺地演绎出来。"［世阿弥，《风姿花传》第五篇：奥义（岩波版）］

通过世阿弥的透彻的论述，我们能清楚地看出比艺术家更了解艺术的批评家和不了解艺术家的批评家的区别。与《风姿花传》一样充满卓越见解的《觉习条条》中有一篇题目为"批判之事"的文章，其序这样写道："人们的喜好千差万别，使上万人的喜好一致是不可能实现的，因此评价、判定能的标准就很难固定下来。即便如此，也收集天下技艺高超的能乐，并以此为评判能乐的标准。"然后，又将能分为"视觉的能、听觉的能、心灵的能"三种。"所谓视觉的能，就是在成功的演出里，鉴赏力高的观众自不必说，就连不了解能乐的人也能够感受到其乐趣。听觉的能，是指在田舍的观众由于鉴赏力低，没有体会到能的乐趣。心灵的能，则是最高境界的高手演绎的猿乐，包含咏诵、歌舞二曲、模仿、尾能的演绎，在闲暇寂静中令人感动的表演，这被称为清冷的戏曲。达到该程度的曲艺，就连高水平的观众都无法看透，更不用说田野乡村的观众了，达到了令人无法想象的境界。……有人虽有敏锐的鉴赏力，但仍不了解能；或者有人虽然了解能，但其没有敏锐的鉴赏力。只有具备鉴赏力并精通能乐的人，才能被称为高水平的观众。此外，演技高超的猿乐失败了，演技不好的猿乐取得成功的特殊例子，不能无条件地成为评判能乐的标准。一般说，在重大活动或场合中取得成功的能乐都是由高水平演员演

绎的，而在小规模活动或田舍中取得成功的能乐都是由低水平演员完成的。为了理解能乐的真正乐趣，一方面需要了解能，另一方面需要理解能乐的本质。总之，需要忘记当前演出的结果去看能本身，脱离能本身去看演员，忘记内心去了解能的本质。"这种论述虽然对批判者的优劣进行了区分，但即使对于优秀的批判者来讲也是十分难以理解的。尽管如此，我们可以凭借该论述预想优秀的批评就是"睿智的目光"，是对艺术的精准理解。

一个物品是建立在自身的特殊构造或意义上的。观察一个美术作品，也是在观察该作品在视觉上的特殊性，也就是观察作品背后规定了其意义的一种表象，这两者是有关联的。从视觉性到视觉表象的关系就是产出；从表象本身到视觉性的关系就是反省。观察一个美术作品，就是观察一个具有反省意义的对象。观察一个作品，从根源上就是预想了对作品的反省。作品的各个部分的背后都诉说着其整体即更高阶段的背后，该作品有着怎样的艺术构造或有着怎样的艺术目的，早已在我们认知之前就尽数说明了。但我们也不能就此产生误解，产生反省的预想是因为每观察一个作品时都将其作为现实经验的一部分，我们会反省其中的意义，但不是必需的，因为我们一般观察一部作品都是走马观花地观赏而已。我想要表明的是，观照艺术作品与理性地反省作品之间，存在着一种根源性的关系。

正确的艺术批评是通过艺术作品，了解艺术家的创作意图，了解艺术家的艺术精神，也就是捕捉艺术作品的预期目标与实现形式之间的关系。

这是找出限定艺术作品背后的东西。在更高的阶段，将这

种特殊的艺术意图置于艺术精神之前，也是将其扩展深入艺术领域当中。换言之，我们想要了解对艺术性的追求到底是什么样的，其本质概念是什么。

批评家通过艺术品自身发现的内容，与从外界得到的东西是相对立的。无论批评家是赞赏该作品还是贬低该作品，都是他们自身对该作品的艺术性要求或更高层次的艺术精神，他们不仅对艺术精神，还要对更高阶段的实现形式进行阐述。批评家对通过讲述一个作品的过去来昭示对未来创作的要求，这是艺术精神自身的要求。

不仅是艺术批评，在艺术史领域也是一样的。艺术史不是艺术的批评，然而作为其中必不可少的要素之一，也必须预想过去的艺术作品并进行反思。当然这是艺术批评所发现的艺术家的意图和其背后蕴含的艺术精神。沃尔夫林也曾通过个人、时代、国民的风格挖掘时代精神和民族性，并把它作为艺术史家的课题进行研究。发现艺术风格，就是了解形成这种风格的艺术精神性格，就是发现个人与时代、国民的各种阶段中的艺术精神的性格。艺术史家把产出艺术作品的艺术家、时代性、国民性作为历史性观察的对象进行研究，同时对照自身的艺术精神，从而发现艺术作品的艺术风格、艺术精神等。了解所有艺术精神的存在，就是了解这种精神的实现要求。艺术史是对过去艺术作品的反省，通过了解作品背后蕴含的艺术精神，预想将来会出现体现该艺术精神的更杰出的艺术作品。艺术史的研究，也并不止于单纯地总结知识，其中也包含更多的实践性的意图。

在这里希望各位注意，艺术史研究的意义，是源于对艺术

作品的反省这一事实，这是一种根源性的规定。在艺术史中预想实践性意义，是与了解艺术精神的性格相关联的。毋庸赘言，我们必须正确地了解。只有明确地、科学地研究，才能实现艺术史的实践意义。

第四章　佛像

佛教美术是日本美术史上较为显著的一个类型，包括寺院的建筑、佛像以及其他各种工艺。其中，佛像分为佛像雕刻和佛画。佛像雕刻即展示佛教诸菩萨的样貌，最古老的遗作在法隆寺。佛画就像法隆寺的金堂壁画一样，有的是单纯展示某位菩萨的样貌，有的则是再现佛经中描述的场面和事件。在金堂壁画中，在普贤菩萨壁面之外的小壁面上，都分别画着单独的一尊菩萨像，西大壁下面的大壁面上则画着四佛土的场景，普贤菩萨骑着白象自东方而来。中宫寺的天寿国曼陀罗、当麻曼陀罗、大佛莲瓣等都是画的这一内容，不过，以胎藏界曼陀罗为代表的许多密教绘画中也会画诸天菩萨等其他佛像，这一点大家是熟知的。

佛画之所以能成为佛画，第一要素自不必说，第二要素也必须是画中绘有菩萨画像。比如《那智龙图》（东京根津氏所藏），实际上画的是信仰对象。单从绘画结构上来看，很难一眼就发现这是佛画，只是把其当作一幅山水画。

希望大家可以注意到，佛像作为佛画成立的主要因素必须出现在画面上，这是因为绘画是在视觉上展示实在对象的。这不是简单的色彩和形状，而是体现着"宗教性实在"的色彩和形状。所谓"宗教性实在"，就是经书典籍中描写的即使不能被肉眼所见，也的确存在的信仰。于是便有了对菩萨的绘

画，不是单纯的想象或思维的产物，而是可以通过色彩和形状展现出来。不论怎样言说教义，发挥怎样的想象，都不如画出菩萨之像，更能使绘画得以成立。佛画之所以能成为佛画，最重要的因素体现在所画佛像之中。脱离佛教事件，离开事件发生的地点，单纯画佛像的话，佛像就成了雕刻性的。绘画是在画绢或纸上描绘出其轮廓，雕刻则是在三维空间的固体中塑造形象，除去一般性的差异，从创作佛像的意义上来讲，二者几乎是相同的。我们暂且不考虑绘画与雕刻的区别，而是先关注使绘画和雕刻的佛像成立的视觉构造，这是考察日本美术的一个重要方面。

以法隆寺金堂壁画的佛像为代表，堂内诸佛像、梦殿本尊、中宫寺本尊、药师寺金堂药师三尊、东院堂圣观音、法华堂四天王、东西金刚力士、圣林寺十一面观音等雕塑中，部分细节的写实效果姑且不论，几乎全部都是根据自然的人体进行创作的。同时，这也是经书典籍中最常出现的佛像的形式。放置于观音像上方的化佛，和十一面观音的形象一样，被当作宝冠的装饰来塑造。

与此相对，法华堂本尊不空羂索观音、唐招提寺金堂千手观音等，有许多只手，呈现出明显的非自然形态。这两尊观音像只停留在附加了许多只手的状态，关于不空羂索观音形象的记载，除了法华堂本尊展现的八臂说，还有四臂、十八臂、三面四臂、六臂、十臂、四面八臂等多种说法。也有圣观音有四臂、十一面观音有四臂等记载。法金刚院的十一面观音就有四臂。

关于千手观音面和手的数量有多种记载。五大明王、十二天王以及其他密教诸佛像，都有三面、四面、四臂、六臂等非

自然形体特征，想必大家对此早已熟知。兴福寺天龙八部中的阿修罗也有三头六臂。

为什么会创作出如此不自然的形体呢？当然是因为这是按照经书典籍的记载制作的。这与在外形大致符合自然人体的佛像的白毫（佛眉间白毛），形式化了的耳垂、很长的耳洞，露出上半身的裙装、天衣等是一个道理。

然而，不空羂索观音、千手观音等是以何为蓝本制作的呢？是单纯地以大陆引进的特定雕像为模型仿造的吗？还是根据经书典籍记载的形象制作的？法华堂本尊的形象与《不空羂索神变真言经》第一卷中记载的相同。在飞鸟时代之后的奈良时代，制作这些佛像时，大量的佛经典籍传入日本并被收藏于各大寺院之中。在天平十九年传到法隆寺流记资财账、宝龟十一年的西大寺流记资财账中，可以看到许多有关观音菩萨的典籍记录。

我并不十分了解各大寺院都收藏了哪些典籍。根据古书记载，日本上代就有深厚的观音信仰。在庞杂的经书典籍中有许多《观音经》，可以推测，人们一定十分了解各种观音形象。了解观音菩萨的种种形象，不单是知识的储备，更意味着对观音的信仰和对其功德内容的理解。现在流传下来的与人体结构相近的观音像，和形体明显不自然的不空羂索观音、千手观音等，大概都是根据这些经书典籍中的知识制作的。在法华堂本尊和唐招提寺金堂的千手观音像中，除了正常人体的双手之外，其他多出来的手的方向值得我们关注。法华堂本尊有一双手从披在肩上的鹿皮之下伸展出来，在胸前合掌，其他三双手则呈左右对称状向上下伸展，从正前方来看，这场景好像是一尊形体自然的观音像，其双手于胸前合掌，在其身后有三尊佛

像紧密地前后并列站立，他们的手分别呈不同姿态。唐招提寺的千手观音也是如此，仿佛隐于后面的几尊佛像只有手伸展的方向不同。另外，其身后还有像翅膀一样的装饰，象征着无数只手。

佛像身上的不自然的人体要素，只是单纯停留在外在附加的层面。不空羂索观音有三眼，多出来的那只眼睛在白毫上，并未给人异样之感。天龙八部中三头六臂的阿修罗像大多部位都是细致的自然描写，只有细长的手不采用写实手法。唐招提寺的诸佛像，因具有显著的特征而形成流派，作品风格与接下来的贞观时代接近，与东大寺诸佛像有明显区别。这尊千手观音像，和药师寺圣观音、法华堂本尊、圣林寺十一面观音等属于同一流派。和法华堂本尊所用的方式一样，自然的人体形态和被赋予超于常人意义的非自然形态相结合，这才是佛像的自然状态。

雕刻艺术家通过这种方式把自然的人体和不自然之物区别开，坚守人体的自然性。甚至在这些佛像等非自然形象中，也要求看到人体的自然。法华堂的月光菩萨、戒坛院四天王、兴福寺十大弟子、众多伎乐面等体现了最纯粹的自然倾向。法隆寺金堂观音像、四天王像、梦殿本尊、东西金刚力士、中宫寺本尊等佛像，代表了这种精神在天平时代①发展的最高境界。如前所述，这些佛像的简易性，与其说是当时写实性的视觉尚不发达，不如说是对外来作品风格的学习。

然而，艺术家还在佛像中添加了非自然的竖着的眼睛和多余的手等元素。眼睛象征着观音超乎常人的睿智和通透，多余

① 天平时代：日本奈良时代。——译者注

的手则象征着观音充满慈悲的修行能力。这种形象正是表达观音的功德所不可或缺的，也正是因为这种象征的重要性，艺术家才敢于创造非自然的人体形象。因此，艺术家停止了对自然精益求精的要求。所谓停止，就是将其他要求置于意识背景中，与意识前景相呼应。通过绘画，艺术家向我们展示了这样的场景：数对多余的手分别在身体的两侧伸展开来，结构端正而华丽。特别是法华堂本尊的手的结构，中间合掌的一对手和与之平行朝反方向伸展的一对手呈现出建筑式的结构美。同时，随着手腕弯曲展现出的天衣的美妙弧度也由此体现出来。这样一来，通过脱离自然，发现了自然之外的新存在。这可以说是在日本艺术精神历史上展开了重要的磨炼。

我注意到，上述多余的不自然的手，具有华丽的对称感。在胸前合掌的手和向左右伸张的手，虽然方向各有不同，但都具有精密的对称结构。换言之，敢于超脱自然塑造形象的雕刻家并未忽略对对称的要求。虽说对称，但其实就是对自然的要求，自然的人体本来就是对称的。双手的数量构成左右对称的人体，这可以说是看到人体的自然、不忘自然性要求的一种证明。的确如此，越是附加给人体结构自然中绝不会出现的多余的手，越是无法脱离自然，越是体现了"人类的自然"这一本质特点。这种对称结构对雕刻家来说是根本要求，为了了解这一点，我们找到了有力的线索。

梦殿本尊观音极具对称感的端庄秀丽就体现了这一要求。金堂壁画的各大壁中，佛像位于正中央，观音、势至及其他诸菩萨、诸神位于两侧的对称布局，药师寺金堂药师三尊、当麻曼陀罗的结构，全部都是远高于这一要求的例证。不必赘述，法隆寺等其他诸大寺的建筑也非常清晰地体现了这一要求。法

隆寺中门内的金堂和五重塔，虽然形状不同，但"同等重要"的建筑分列左右，也是对称的一种体现。

也许各位视为理所当然，从未发问，药师寺金堂的三尊佛像的确是明显整齐分布的。那么东院堂的圣观音像又是怎样的呢？其身体也遵守严格的对称，只不过右手伸向侧面，而弯曲的左臂伸向肩膀上方，此处明显打破了对称状态。自不必说，选择这样的姿势是为了表现典籍中规定的观音形象。为了体现圣观音的本质，停止了对于对称的要求。无视对称要求，描绘出人体自然运动的姿态，一只手伸展，而另一只手弯曲。展现出人体自然的姿势，是为了象征圣观音的功德。不论是合掌，还是手向左右两侧对称伸展开来，都是运动，是双手在绘画中心的左右两侧展开的运动。作为运动的结果，展现在此处的统一，是一种完结的静止。为了达到该状态，或者从该状态开始，运动改变了这种统一。圣观音的双手分别朝上下两个不同方向做运动，这是两种不同的运动。确实，这是两种意义不同的运动。正如两只手不同的动作可以解读出不同的意义，我们看到的也是两种不同的运动。不管认为哪个动作先开始，接下来都必须是与之不同的运动。不只是观察一个既成的动作，而是从观察一个动作开始，再观察另一个动作，这是对即时运动的观察。换言之，是观察一个不稳定的形象。观察对称之物，不管是合掌，还是向两侧伸展的状态，都可以预想到一个中心，左右两侧的东西连接于此处。面向中心合十的双手自不必说，从中心开始向外伸展的双手也是于此处连接，因为此处是它们"由此向外伸展的中心"。双手共同统一至"合二为一"的对称状态。所谓不对称，就是说没有这种统一，即没有合二为一的统一，是一物脱离另一物，朝未知的方向做运动，这种

关系的本质是不稳定性。圣观音的双手，一只长长地向低处伸展，另一只则弯曲着向高处伸展。处于不同高度的双手，展现出各自不同的紧张感。

描绘物体轮廓的无限空间，可以分为两部分。一部分是垂直方向的背景，另一部分是水平方向的水平面。

站立就是垂直方向上的动作。正如里普斯所说，一个物体甚至是一条直线，在垂直方向上站立，都有一种紧张感和力量。"艺术家描绘的形象都站立于水平面上。"在美学观察层面来讲，这种"站立"是垂直方向。由下向上运动的力催生出这种站立。此时的基础是出发点，形象的上方就是这种成立或者运动的终点。站立是使自身挺直站立的活动。这种活动必然会受到与之对抗的力。站立活动与重力是相对抗的。但是，这种重力不是来自上方重量的力，也不是物体自身的重量，而是在空间中无所不在的单纯的重力。里普斯说过："即便是一条简单的垂线，也是与重力对抗而站立的。"（里普斯，《美学》）垂线有紧张感；与此相对，水平线有安静感。存在之物是站立着的，站立之物在垂直方向上立于水平面上。

站立之物有出发点，也必须有终止站立状态的终点，即"顶点"。终点在起点之上或者之后成立，反之则不成立。只有物体由水平面出发站立的方向确定之后，由终点出发朝水平面"下降"的方向才得以成立。站立就是物体的形象得以成立，由内向外地展现出来。水平面是物体站立的基础，是物体存在于此、由此处出现的预想之地，是客观化了的"内部"。从物体的顶点开始向水平面延伸的"下降"，是向内回归。站立是一种朝外部未知方向发展的一种新的努力；与此相对，由上向下则是由已经达到的高度开始，"回归"到内部。这当然

也是一种运动，运动就是努力。不过，运动的努力不仅是变换位置，还必须具备发现新方向的紧张感。不具备新方向的运动就是"回归"，充分满足了要求。回归到本源、水平面、无限，即回归到安静。物体具备"高度"，就是说"存在这个物体"。具备和高度相当的紧张感，就是表明所有存在之物都是先验性的"存在意志"。位于不同高度，就具有不同程度的紧张感。

发现两个物体处于不同高度，就会比较二者的位置，换言之，就是两个物体因某种关系而互相连接。确实，我们会把双手的方向、位置做比较，这相当于是对向身体左右两侧伸展的双手进行比较。

正如诸位所知，佛像的身体是极具对称之感的立体雕像。展现着美丽旋律的身体轮廓、腰部往下的几层皱纹，加上双足的弧度平缓地向左右两侧展开，还有下垂的衣裙纽扣，所有弧度和线条塑造出无与伦比的明确的对称感。与这端庄美丽的对称相比，双臂的不对称只不过是细枝末节。东院堂圣观音像以端丽均衡的稳定性为基调，又稍带不稳定的紧张之感。

出于教义上的制约，圣观音的双臂一只伸直向低处伸展，另一只高举至肩部。作为观音像特有的传统制约，还必须身披天衣，天衣可能系在向下伸展的右手手腕或手腕偏上处。如果系在弯曲向上的左手腕上，须系在高处。（事实上，不管系在哪只手上，都是在手腕偏上处。）塑造这尊观音像的雕刻家遵从天衣原本的系法，右手低垂，左手高举，系上天衣。前文也曾提过，高度是具备紧张感的，它是连接水平面和物体所在位置的垂线的宽度。观察高度，也会观察到垂线的延伸和其中的张力。由下向上，从水平面开始直至这个高度就能看到垂线的延伸和张力。从高处向下，也就是从顶点处开始逐渐回归水平

面的安静感，这是紧张感渐渐缓解的过程，称为"下沉"。顶点则包含着垂线的宽度和能看到其中紧张感的高度。从低处的右手手腕附近开始下垂的天衣，和在高处左肩膀一侧下垂的天衣，二者有明显的宽度差异以及其中蕴含的精神力的不对等，此处没有对称感。右手处的天衣更低更短，是因为系在向低处伸展的手上，左侧的现象则与此相反。右手长长地伸展和左侧天衣高高地下垂，左手腕在高处的紧张和与之相对的右侧天衣在低处的平缓之力，手腕和天衣在左右两侧的关联呈现出明显的对比。这种左右对立的差异性中蕴含着更稳定的对称感，垂向台座的天衣在此处发挥了重要作用。也就是说，在天衣的左右两侧，不仅裙摆有严密的对称感，比裙摆稍微向内的纽带也保持严密的对称，裙摆底边同样向内微卷，垂向台座，两侧仅有细微的高低之差，具备几近精密的对称感。天衣的对称，体现在从双肩垂下的椭圆形弧度上，也体现在从膝盖上方横穿的部分。这两部分在左右两侧分别垂下，天衣经过丝绦舒缓地延展至更宽些的裙摆处，再度弯曲向内收缩，左右两侧分别从双手开始缓慢地向内弯曲直至丝绦。也就是说，天衣的左右两侧对称，有着舒缓的旋律。线条在视觉上的旋律成立于弯曲的基础上。所谓弯曲，就是线条的方向并不是急速弯折，而是舒缓地移动，这也是旋律的本质定义。但是，单有弯曲并不能产生旋律，弯曲还必须朝反方向移动。也就是说，以某一点为中心，其两侧的线条方向需要均衡，圣观音的天衣便是典型的一例。圣观音像身体的整体对称和细节不对称的统一，也是这种旋律的一大要素。对称与不对称统一而成的空间结构，与这种旋律形成的时间性相关，这两方面的统一即观音的雕塑性。东院堂圣观音的这种结构，不是突然在白凤时代出现于药师寺的，而是对法隆寺金堂圣观音像的继承与发展。

　　法隆寺金堂圣观音像，其身体像是从树根仰望树梢一样站得笔挺，左手持宝瓶位于低处，右臂则弯曲抬高，在左右两侧对立的同时，可以看出从手腕垂至台座的天衣的旋律。两侧的天衣宽度相同，完美对称的褶皱让美丽的旋律更加引人注目。

　　与法隆寺观音像端庄静立不同，东院堂圣观音则是轻快动感地站立——衣裙有数条褶皱，又用深刻的浮雕手法塑造裙摆下直线形的双足。这一站立状态有着崇高至极、超乎常人的高贵之感，究其原因，可以归结为两点，其一是佛像的高度，其二是佛像的宽度。

　　衣裙下半身的宽度几乎是上半身的两倍。如前所述，处在较高位置会更具紧张感，如此一来，以衣裙上端为界，可以说上半身比下半身更具紧张感。但是，我们必须注意以此为界限把上下两部分"区分开来"这件事，这条界限对下半身来说就是顶部，而对于上半身来说，又是站立的水平线或水平面。下半身在此高度之下，具有站立的张力。上半身部分则以此为起点站立，由此产生的紧张感是这部分独有的。在这两部分之间，只能看到一条线。当然，这是一个形体连续的表面，二者的区别只不过是观者主观的感觉，只不过在视觉结构上有客观的区别。雕像分为上半身和下半身两部分。衣裙上半身的底端线条，即下半身的顶端，也是上半身的底部。这是以这条线为界限的视觉态度，向全然不同的另一种态度的飞跃。把同一个身体区分为两部分，就意味着飞跃的作用。身体从充满某种力的状态向另一种安静状态的转移，这种力就是站立之物向上的紧张感，即向上的努力。这条线不单纯是分割了所在表面，而是两部分的界限。这句话的含义是，这条线作为其下半身部分顶端的同时，人们也就预想到了它也在充当上半身的水平面。看见顶部就意味着看见向上努力停止的节点，而看见底部意味

着看见不做站立努力的安静。以这条线为界，由下向上的努力在此终结的同时，也要预想到安静的形体。也就是说，形体向上发力的终点是另一形体发力的起点，这是一个形体在"担负"或者"支撑"着另一形体；反过来说，也就是"被担负"或者"被支撑"。

毫无疑问，把下半身的顶端当作底部，就必须预想到以此为基础站立之物的存在。担负就要有担负的对象，站立之物必须有与担负对象相当的紧张感，即充足的力量。在底边看见的力量就是物体的"重量"。观察一个物体，不可忽视它从底边向上伸展的紧张感或努力，观察站立之物即存在之物就要预想到水平面。水平面本身是没有力量的，只有无限的安静感。相反，当看到充满力量的事物时，该力量就是重量。向上伸展的努力本身不是重量，只有当物体作为一个整体朝着水平面运动时，才具有重量，这就是作用于水平面上的张力。

以上半身底端为界，下半身朝向其顶部站立，上半身则是位于其上的重量。而这条作为界限的线在何处，取决于作品本身。

不必赘述，上半身和下半身同属一个身体。上半身也是站立状态，只不过这个身体被划分为多个部分。正如左右对立一样，上下两部分也可以区别开来。当身体被分为支撑部分和被支撑部分时，有两个相对立的力，这是因为区别必须以统一为前提。圣观音的下半身宽度几乎是上半身的两倍，上半身的重量与起支撑作用的下半身的力量有明显的不相符。上半身的重量也有一种紧张感；下半身与之对应，则有上半身重量的两倍多的紧张感，而观者眼中的紧张感又会比其更甚，因为在此处还有多余的力蕴含着重量。就这样，上半身得以"轻松"地被支撑起来。规定这种对立的身体关系叫作"比例"。

然而，身体不仅有高度，还有立体性。除了高度之外，还

要有宽度和深度，身体才能得以成立。从正面观察雕像时，人眼可以同时看到高度和宽度，这就是身体在视觉上的结构。物体存在的条件，就是在具有宽度的同时也要具有高度。存在即空间性，高度和宽度是空间性的视觉结构，宽度是水平方向的空间性，是左右的存在形式。左右即物体在水平方向的延伸，因此宽度是安静的存在形式。水平面是承认物体存在的根源所在，它朝左右方向延伸，这种延伸与高度方向上的站立一样，具有存在的意志。左右方向的延伸也是一种努力或者紧张，只不过与高度的方向不同。宽度也必须具有力量。高度的方向是从水平面出发向上伸展并形成事物；与之相对，宽度的方向是存在于水平面上的事物向上延伸的前提。高度和宽度在视觉上互相依存，被创造的物体都具有现实性，站立之物都要立于水平面上。宽度给物体以安静，与高度上的延伸相比，宽度的延伸在本质上是安静的。虽说如此，只要有延伸，就是力的存在。水平面没有任何紧张感，但是宽度有。只要水平方向有延伸，就必须存在紧张感，如果认为平原和海洋也是如此，就是未能充分理解水平面的意义。海洋和平原是物体，不是水平面。

　　宽度越长，蕴含的安静感越多，力量越大。上下两部分的力量关系不仅由高度决定，也受宽度的影响。所以身体比例不只体现在高度方面，也体现在宽度方面。东院堂圣观音像上半身有着宽大的肩膀，在视觉上给人一种高大有力却又轻盈之感，我想通过以上考察，大致可以解释其原因了。比较东院堂圣观音像与法隆寺金堂观音像，可能更容易理解。以衣裙上端为界，观音像的下半身长度几乎是上半身的三倍，由此可见这尊雕像的身体颇高。与圣观音坚定地屹立相比，观音像更具柔

和性，或者说缺乏紧张力，根据前文所述的高度和宽度的关系，我们不难理解这一点。之前提到，观音像的天衣有着极其优美的旋律，线条的弯曲是旋律最本质的要求。弯曲即徐缓地改变方向，本质上是有宽度的。观音像的天衣具有优美的旋律受其身高限制，我们注意到这一点时，就表示欣赏此旋律的人们对其身高的要求并非偶然。雕像整体流畅的线条和表面，特别是在舒缓圆润的台座之上的双足，以及轻柔飘下的衣摆，都强有力地说明了此雕像的雕刻家深谙运用舒缓美丽的线条之道。

对称是建筑物最显著的要素，以中心为对称轴左右两侧呈对称状态分布。同时存在，即同时性的本质是空间性，建筑的本质也在于空间性，均衡是对称的一种变形。

与之相对，旋律则是位于中心前后的均衡。所谓前后，说的是时间性，时间上的均衡是音乐，旋律中蕴含着律动。抛开时间和空间的区别，二者在深层是有共通之处的。在保持差异的同时，这些特征又不断反复，由此具备了规则上的统一性，其超自然的结构也就得以形成。

想必大家已经熟知，并不是说自然不具备对称与均衡的特征；相反，这些特征正是人体及其他自然界事物的视觉结构形成的重要因素。此处我想说的是，单靠规则的线条和形状是不能形成自然的，还需要和更复杂的线条、平面互相统一。

如果只关注复杂的线条和平面中规则性的结构，就会忽略自然的线条和平面上的某些细节，形成现实中不存在的新物体。以自然为标准来思考这件事的话，就会出现不自然之物。尽管如此，这也是不可动摇的事实，雕刻家的确创造出了这样

的物体，这是他们的观察和意志作用的结果。所以圣观音像的双足是不符合自然人体状况的直线形。这就是圣观音给人崇高屹立之感的第二个原因。

有人认为，仅靠舍弃或添加某些要素把自然的人体抽象化，就可以把超自然的佛像和自然的人体区别开，我对此抱有疑问。我们来看不空羂索观音像和千手观音像，它们被附加上了许多人体本来没有的部分，这该怎样用抽象化来解释呢？抽象化的对象和方式都是什么？这绝对不是抽象，而是综合，是把各要素集合到一起形成的新形象。即使是创作时忽略了自然细节的形象，也是一种自然中本没有的新形体的创造。

艺术家并不是先创作出自然的人体再对其加以变形加工，而是创作之初就有了变形的超自然佛像的蓝本。所谓把自然抽象化，是以现实的自然为标准进行判断的，按照这种思路的话，该怎样说明自然是被抽象化了呢？我认为有两点原因：一是画家的视力有所缺陷，这种想法的前提是，认为艺术的目的是正确写实地摹写出自然；如果不认同这种说法，那么只剩第二种理由了——画家想要创作出自然中不存在的东西。想要看到自然的本来面貌，就必须有其他角度的视觉，这是理所当然的。因为此处的自然是"自然中没有的"或者"超越自然的"。"自然中没有的"就是具有与自然相异因素的东西，即缺失某种自然之物，或者具有某种自然中不存在之物，前文中已有举例。这和观察自然一样，是对视觉的根本性要求，是更深层意义上的一种自然。最能明确体现这种要求的，一是建筑，二是工艺品，三是书法，这些都是超越自然的自然。本章论述的佛像就包含了超越自然的要素。

第五章　庭石、插花、茶室和屏风画的视觉构造

　　庭石自古以来就是日式庭园的重要元素之一，它们大小形状各不相同，或顶端尖锐、表面倾斜，或四周平直、顶部平坦，或兼具多种特点。每块庭石的轮廓和截面之美，石体自身外形大小的对比之美，被视为"庭园美"不可或缺的一部分。庭石是一个视觉对象，我们在此考虑的正是庭石的视觉构造。为了能解答这一问题，我也尝试做了一些探索。最后，也会对与此相关的三点现实问题展开思考。

❀ 第一节　沃尔夫林的艺术风格概念

　　沃尔夫林将 16 世纪古典艺术和 17 世纪巴洛克艺术进行了比较，在艺术风格上总结了五组概念，对艺术形式进行了本质上的概括。

　　第一是线描（素描、雕刻等）和图绘的对立。沃尔夫林指出，素描是通过线条观察物体，而图绘风格是通过面观察。对于物品来说，线条是体现其意义和美感的第一轮廓。而图绘中的轮廓作为视觉的路线，已经失去其重要性；与之相对，笔触现象给观者留下的印象才更为重要。素描是外形和空间的艺

术，通过光影关系的处理产生立体感。线条作为一种稳定不变的界限概念，在图形中一直处于一种较高的地位。线条的一个作用是明确地区分图形间的关系。用一种不变的形式强调突出的部分，也就是所说的固定物象。当线条失去界限的作用，就有可能变成图绘。图绘风格的本质赋予现象浮动的特质，其整体都是流动不止的动态视角（沃尔夫林，《美术史的基本概念》）。

第二是平面与纵深的对立。平面结构是将图画置于舞台的一端（即绘画的边缘线上），通过线条绘制了若干平行于绘画边缘的平面。纵深构造则强调前后关系。而平面构造限制了观者的视觉深度，就失去了一定的价值，变得不再受到关注。16世纪的形象空间研究方法一度完全成为我们的艺术研究阶段，这种方法认可形式平面原则，17世纪后呈现衰落，出现了深层构造（沃尔夫林，《美术史的基本概念》）。

第三是封闭形式和开放形式或者构造与非构造的对立。1500年左右的意大利，对封闭风格的追求一度达到鼎盛。而到了17世纪的荷兰，开放形式大量出现。16世纪一般都是古典形式的绘画，横平竖直的风格充实着整个绘画界，棱角分明。绘画图案的各个部分以中央轴为中心整齐排列，如果没有这个对称轴，就可以得到完全均等的两部分。绘画内容位于画框中，各个图像内容相互依存，互为支撑地呈现出来。图画的边缘线和角落在构造中结合，非常合拍。这是建筑家的风格。以垂直和水平为根源性形式的倾向，和界限、秩序、法则要求相结合。这种风格通常追求形式的不变性，这种美感就在于界限。

巴洛克艺术或者17世纪的非构造风格避免了垂直、水平的基本对立形式。画面背对着画框，打破了建筑的庄严、严

谨，尽量避免建筑物中的柱子和画框边缘的垂直关系，坚决取消中央轴的固定。对角线是巴洛克艺术的主要方向，动摇了绘画的构成，否定或暗化舞台的直角性。该风格的关键不在于构造，而在于让笔直的线条产生流动感。北欧的美学不是那种被限制的美，而是具有无限延展的美（沃尔夫林，《美术史的基本概念》）。

第四是多样性和同一性或者多样性的统一和同一性的统一的对立。15 世纪的形象构造比较分散，到了 16 世纪，形象构造主要是由一些总括性元素构成。前者的特点是缺乏独立性的元素，或者是非解决性元素过多。后者是由被组合在一起的整体支配，换言之，各个要素代表它们自身，可以捕捉每一个点，而且和整体的关系紧密，是构成整体的一部分。结构的统一应是 16 世纪艺术的主要特点，拉斐尔的艺术风格是当时的主流，与后来的具有统一倾向的艺术相互对立。也就是 17 世纪的人们强调找寻一个主题，一切其他的理念都要为之服务。虽早已是有机体的各个要素，对立性的制约协调也难以显现在画面上。各个形式从一个有机整体中作为重要的元素浮现出来，而且这种重要的形式很难同自身分离开来（沃尔夫林，《美术史的基本概念》）。

第五是清晰性和模糊性或者无限制的清晰性和有限制的清晰性的对立。在古典艺术中，所有的美都与形式的完整表现有关。而在巴洛克艺术中，即使追求彻底的客观性，也没有绝对的清晰性，而是进行了暗处理。尽量避开画面的景象与对象清晰性的最大化一致。17 世纪，在吞灭"形式"的"黑暗"中诞生出来一种美。印象主义运动的典型性风格，就是追求原本的模糊性。然而这种清晰性的概念并不能在本质上区分这两种

风格。这是不同意志产生的问题，并不是不同能力造成的问题，巴洛克的模糊性经常能预想出之前古典作品中清晰性的问题。本质区别仅仅在于初期艺术和古典艺术之间。清晰性的概念并不是一开始就存在，而是逐渐产生的，再从清晰性发展至模糊性（沃尔夫林，《美术史的基本概念》）。

我们分析了沃尔夫林提出的五组概念，这些概念是西方"透视"最深层的根源性的形式，好像已经无法再进一步深度还原。然而果真如此吗？线描和图绘的对立，关系到最终是否能看清轮廓，并不是说一幅画中线条的多少。在线描作品中，就像凡·艾克兄弟以及佛兰德斯派那样，要想描绘出精密的细节、细微的模样，就要用很多具有各个方向的长线和短线。而在图绘中，就像法国派、近代印象派、表现派等那样，横向纵向覆盖画面的笔触几乎都由短线构成。规定线状事物的线条用于描绘事物的整体，规定细节的界限，也就是轮廓。这样的线条越多，事物的细节越清晰。与之相对，限定绘画的重要因素是"表面"。线描有表面，所有的绘画都有表面。图绘的表面就是用宽窄长短不一的各种笔触构成的空间。与之相对，线描首先是由轮廓规定的空间。单纯的一个笔触由特有的轮廓和轮廓所围成的表面构成。如果笔触的轮廓和细节的轮廓完全一致，就变成线描了。要想呈现画面，笔触轮廓就不能和事物轮廓完全一致。换言之，只要能看到"笔触"，就不能看到"轮廓"。即使是图绘也不能缺失轮廓，没有轮廓的画作是不存在的。能成为绘画对象的物品一定首先满足自己的轮廓和笔触的轮廓部分一致。笔触的轮廓既描绘它的轮廓，又描绘它的表面。笔触的轮廓不仅代表着界限，还意味着物体表面扩张的过程，也代表着线延伸的方向。它并不表示区分对象界限的线，

而是令不同事物之间清晰的界限变得模糊。图绘的特征是突出笔触，减少清晰性。

轮廓缺少清晰性就是指无论描绘事物的整体还是描绘局部，都看不到细节。也就是省略了凹凸弯曲和其他方向的改变，或者拥有各自轮廓的笔触并列在一起，没有精密地画出事物形状的连续性。图绘曾在威尼斯取得了瞩目发展，人们认为是因为威尼斯水蒸气多，后面将要举例说明这点。维斯巴哈认为，文艺复兴的鼎盛期以佛罗伦萨和罗马为中心，着重投身于在形式上的纪念性事物中追求人文中心的课题。古典艺术随之诞生，其中威尼斯占有特殊位置。16 世纪初以来，人们一直在为图绘的表现方法而努力。建于潟湖的威尼斯，四周被海水包围，远处是位于南部平原的阿尔卑斯山，眺望着被夕阳染成金色的山，这就是威尼斯独有的罕见景象。南部清爽的空气，被升腾的水汽覆盖，令事物逐渐模糊起来（维斯巴哈，《印象主义》）。

作为现代绘画中的典例——印象主义，注重对光和空气变化的描绘。维斯巴哈指出，印象派共同的创新就是在户外进行绘画。从室外写生到最终完成画作都是在户外完成的。每个对象和光之间的关系，都必须基于充分观察才能使其再现。为了捕捉到瞬间光效，运用了特殊技巧，对固定色彩和形状的景象起作用的光和空气也被计算在其中。空气作为透明的媒介，必须经常参与合作，这也创造了表示空气震动的方法（维斯巴哈，《印象主义》）。

如上所述，以史实为线索，我们了解图绘的风格就是介于眼睛和对象之间，通过某种媒介遮挡了线描风格的清晰性。本质上这一点和沃尔夫林的第五组概念——模糊性是一致的。而

线描和清晰性一致。当然，不能直接把印象派画的模糊性和伦勃朗的被深色包围的模糊性看成同一风格，但其差异只是媒质种类的不同，在表达模糊性上，二者还是一样的。因此，我们可以将第一组和第五组归为一种形式。

但是，第四组形式——多样性和统一性的对立，终究不同于其他形式。这种形式上的对立，是在画面中是否有局部统一的对立。局部的统一，表示我们能够看到细节之间的关系，能够看到构成部分统一的细节；与之对应，只有整体的统一是指，不像局部的统一那样多样化和精密，也不具备清晰的细节。很明显，第四组的形式和第一组、第五组的形式在本质上是相同的。

与那些笔触活泼的画作相比，用清晰的轮廓描绘的画作包含了更多的细节描绘。相比欧洲的绘画，我们更倾向于日本的水墨画。它们没有用实线勾勒出清晰的轮廓，没有缜密的细节，这意味着水墨画比其他作品更接近图绘概念。线描就是用线条描绘出作品，但不代表素描，这一点必须注意。

第三组是开放形式和封闭形式的对立。比如在一个作品中有两个人物分别位于左右两侧，形成封闭式构图。为此，他们的站位必须形成一种关系，左面的人物面向右边时，他的表情、态度和右面的人物是呼应的，他们在同一条线上遥相呼应。因此，封闭形式和第二组的平面形式是一致的，封闭形式只有在同一平面上才成立。

封闭形式中的人物，也有不少让对象上端或下端错位，位列不同平面的情况。比如在波提切利的画中，很多人物呈现出这样的特点。只要注意到人物所在平面的差异，就会发现封闭性是模糊的，这时就出现了"偏差"。换言之，就是看到了开

放形式中的"深度"。只要在不同的层面能够看到，就不能算作封闭形式。当然，具有深度的人物以及其他对象，也能看到封闭形式。这样一来，观者就会脱离垂直于画面的自然的立场，从而站在垂直于深度描绘对象所在平面的立场。在观者的内心中，可将这些描绘对象移动至平面去观察。

"平面"只有"封闭形式"吗？将画面横向切开，追赶的人和被追赶的人被展现在画作当中，这不也是平面中的开放形式吗？在这样的平面中的开放形式，描绘出的是一种运动。沃尔夫林提及过"深邃之美往往同运动的印象相结合"（沃尔夫林，《美术史的基本概念》）。在观者的内心深处，两个人物形象的背后，有一条连接彼此的线，而自己也位于这条线上的某一点，在观察这种运动。当然他位于画的前面，站在被描绘人物的侧面观察，而不是站在后面。但是，"观赏被描绘人物"的观者的内心，不是面对着那个平面，而是站在那个平面内凝视某一个方向。对于他来说已经不再是平面，而成了一种深度。但是那里仍然残留了大量的平面性的含义。这时，应该站在两种形式之间去观察。清晰的"封闭形式"一般在平面中可以见到。另外，清晰的"开放形式"也综合了"纵深"这种形式。

我们可以认为封闭形式属于平面形式，但是，并不是说封闭形式的绘画无法将自然的深奥表现在一张画纸上，所有的画都能画出深度。无论是人物抑或是物品还是事件，描绘时所采取的态度、摆放的位置都有深度。我们总说绘画是平面的，是因为我们用纸和布等材料进行绘画。绘画其实有着无限的深度。就单单完成封闭形式的画作来看，须在与画框上下边缘平行的画面中描绘对象。沃尔夫林自身也举出了平面形式的一些

例子，表现出了很深的内涵。绘画所预想的无限深度有着无数平行的平面。

这些平面与纵深或者封闭形式与开放形式之间的对立，可以归为最初的线描与图绘的对立形式中，那么它们有什么样的关系呢？

所谓线描，就是用线条表示清晰的细节。正因为能够清晰地观察到细节，才能做到统一。换言之，线描往往更接近人们的目光。遮挡住目光和对象之间的细节清晰性的媒介是不存在的。如果在绘画时将几个对象按相同的线、同样的大小和同样的细节来处理，那么它们同样清晰，但是必须在距离我们眼睛相同距离的视野内，也就是必须存在于同一平面。与此相反，图绘则是遮挡这些可见的细节部分，也就是更着眼于深层次的部分。当然，封闭形式的对象，也可以都同样不清晰，比如在较远的平面也存在不清晰的事物。只要它是封闭形式，就一定会出现对立，对立占多数，自然就变得清晰。具有"共同"的不明确，是因为位于同一平面，共同的不明确就产生了深度。

在眼睛和画像之间加入"某个物体"的思考方式，只不过是在深层次的成立方式中，考虑了"空气远近"一个侧面。我们不能忘记还有"线的远近"这一方面。达·芬奇曾说："线的远近就是处理视线的远近，用尺寸证明第二物体比第一物体缩小多少、第三物体比第二物体又缩小多少，以此类推，直至视线的尽头。"（让·保尔·里希特尔，《列奥纳多·达·芬奇文集》）距离越远，看到的物体越小，是因为视线呈放射状扩张。距离增加，进入视野内的图像数目就会变多，那么单一对象的观测就会变得模糊，细节的明确性就会减少。对此，达·芬奇解释道："物体远离后，最小的部分首先看不

清，比如马，最先消失的是脚而不是头部，因为脚比头要细小。"（让·保尔·里希特尔，《列奥纳多·达·芬奇文集》）。王维也曾在《山水论》中说道："远人无目，远树无枝。远山无石，隐隐若眉。"（王世贞，《王氏画苑：卷一》）一方面因为媒介的浓度增加，另一方面因为物体逐渐减小。我认为值得注意的是，就像达·芬奇说的那样，物体逐渐变小直至视线的尽头。

深度可以理解为事物和其背景之间的关系，背景具有无限性，它没有轮廓，不是被限定的个别事物。如一个人倚在被限定的墙壁上，只要墙壁作为背景，就必须忽略它的个性，必须意识到它的存在价值就是作为背景衬托人物。人们很难看到墙壁四周的轮廓及其表面的特殊性。它的存在不是为了突出自己，而是"淡化"自己，突出主体。由于背景的无限性，背景的轮廓及表面逐渐模糊，从而被淡化。

线的远近也具有同样的意义，之所以看起来变小，是因为原本大的物体开始变得模糊，轮廓以及表面上的细节也都逐渐模糊。看到远处的物体就要预想到近处即眼前的物体。远处物体的细节随着距离的变化而模糊，与眼前的物体相比，缺少细节的限定，也就是出现了无限的背景。换言之，其意义为"支撑前方的物体"或"更深层次的存在"。即使背景面前没有明确的事物，但背景的轮廓、表面上的细节越接近无限，就越有深度。覆盖物体表面的暗色、浓雾覆盖的样态就是例子。暗色和水汽的覆盖，就更接近其无限意义。当然，画家的眼睛可以赋予绘画中远距离事物无限意义。他用自己独到的看法，将现实生活里夜晚的黑暗以及浓雾中的自然景象刻画出来。通过这样的观察自然方法，将视觉的无限性呈现在我们眼前。

当观察远处的景物时，无法充分发挥视觉作用。而无限远的事物完全看不到，正如深深的黑暗覆盖了画面一样，又仿佛像白纸一样充满无限可能性，等待着艺术家描绘纯粹的视觉体验，描绘照射进来的光线。距离变远，是指从看到一个明确的观察对象，逐渐向远处的无限视觉性发展，即逐渐回归到内部的过程。最远的事物位于最深层的内部。

远近法就要预想到"消点"。一个物体距离我们的眼睛越远，它的形状就会不断缩小，细节逐渐消失于空气的深层中，最终变得再也看不清。集中于消点，是指事物从消点出发，逐渐变大，形成清晰的表象，最终呈现最清晰的"视觉平面"。因此，消点就是视觉产出一个表象的起点。随着研究的深入，可以将沃尔夫林的五组概念还原为两个视觉现象：一个是承载着清晰性、预想到多数统一的封闭形式的平面；另一个是包含模糊性、在统一的统一体之中蕴含着开放形式的深度。我们也许会感到吃惊，统一了宽度、高度的平面和深度才是视觉的根源性方向。

🍀 第二节　庭石的视觉构造

一幅画面中的两个人物分别位于左右两侧相向而对，这种构图方式属于封闭式构图。这是构图中最简单的一个例子。我们可以在相向而对的两个人之间，加上一个脸朝正面的人，也可以加入无数的人和事物。但是为了保证整体构图是封闭式的，位于左右两侧的人必须互相对称。但这种左右对称到底是什么意思呢？

不言而喻，一个人在左侧，也就是站在右侧人物的左侧，

右侧的人物也同理。左右对立就必须以其中一方为参照物。如前所述，在同一个平面内的两个人物分别位于左右两侧都是相对于其中一方而言。我们在这个平面中的两个人之间加入各种事物，如加入一张餐桌，两人隔着餐桌相向而坐，在餐桌上面放上烟灰缸，或者盘子、饭碗和筷子。无论在上面放置什么东西，这些东西对于两个相向而坐的人而言，始终在其中一人的左侧或另一人的右侧。这样，左右对称的两个人物又分别和中间的事物形成新的关系。

两个人相向而坐，无论是共同进餐，还是一同聊天，都在描述一个"事件"。他们共同构成的平面实际上就是这个事件成立的条件，左右对称就是共同参与同一事件的含义。他们之间的餐桌和其他器物与他们共同构成了一个"事件的平面"。这时，人物后面的空间就不属于这一平面，而是位于平面"外部"。他们后背的轮廓就是界限，从界限开始向内部延伸的空间都属于这个平面"内部"或事件范畴的"内部"，他们也朝着这个范围之内，共同构成了事件的"内部范畴"。位于他们"中间"的事物，都是以这两个人物为参照分在左侧或右侧。我们所说的两者左右对称，都是面向内部互相对立的，位于内部的事物，都是左右对称的关系。所谓内部，不仅指二者之间的空间，也包含由这种对立产生的画面张力。那么连接两个人物的就是肉眼看不见的线和平面。让我们想象一下描绘这两个人物的过程。画家首先画出左边的那个人，其中一人面朝右而坐，就会预想到另一个人面朝左而坐，一般都是这样要求的。为了满足这一要求，就要画出面朝左而坐的人。此时，以两个人为要素的一个整体才成立。这个整体从一开始就是根据画家的"意志"想要表达的一个事件。画面中的人物从左

到右依次登场。通过画家描绘的人物，可以看出画家当时的创作视觉，有一条肉眼看不见的线将作品人物和画家的视觉连接起来，视线张力由此产生。达·芬奇解释了视觉的产生过程："物体的映像通过金字塔形状传递到视觉中。"换言之，画家也要让自己的眼睛参与到与画中人物相同的活动中，自己首先要分出左右事物。画中人物互相对立的同时，画家的眼睛也要同步进行区分。

画家的肉眼的确不能真正地进入画作里，但是，绘画时视觉的作用会呈现在画纸上。为了刻画出人物参与的事件，视觉在此发挥了作用。为"刻画一个事件"让他们相呼应。相呼应的两个人之间的空间是事件的"内部范畴"，也是要描绘这个事件的画家的"内在"意图。画家眼中看到一人在左、一人在右。在画家眼里，两人分立于左右两侧。画家的眼睛也很难同时注意到两个人，只能先看到其中一个人，再看到另一个人，这是心理事实。在这一事实的背后，就会预想到更深层的事实：构成同一事件要素的两个人物必须相呼应。基于这一事实，两人同时存在于左右两侧。同时存在并不是同时看到左右两侧的人，而是两人在这个事件中相呼应，其中一方为左，一方为右。所谓相呼应，是指双方共同参与同一事件而同时存在。对于描绘该事件的画家而言，同时存在于左右两侧是指，两个人朝向共同"内部"相呼应，在画家的内心意图里，描绘的人物就是位于左右两侧。

这两人或许坐在椅子上，或许其中一人站立，可能显现出各种姿势。站立就是在垂直的方向上站立，即使是横躺，在躺姿上也是垂直于水平方向。垂线就是垂直在水平面上的方向。左右对称的两个人向内相向而对，不管是何种姿势，都是垂直

于水平面的方向，他们身体的任何部位都立于水平面上，和垂线方向一致。在垂线方向能看到两个人同时位于左右两侧共同参与同一事件所形成的张力，以及他们在左右两侧所处的位置，还有两个人物之间的一条垂线。两人之间，即同一事件的平面内可以画出无数条垂线，但是在二者中间，用以表示二者同时存在、同等关注左右两侧的垂线只有一条。这就是封闭式构图中事件平面存在的根源，我们把这条线称为封闭式构图的中心线。

而左右人物和中心线的距离，就是这个事件平面的宽度。站立着的两个人的双脚间或是椅子间的连线，水平面的界限，可以把这条假设的界限称为事件平面的"底边"。"底边"就是视觉对象在水平方向的轮廓宽度，因此视觉对象立于水平面上。水平面使视觉的意志空间化，从而支撑视觉对象，使其立于水平面上。

底边是立于水平面之上的视觉对象的宽度，它必须有左右两端。在水平面上没有端点的线只是水平线。因此，一条底边有两个端点，由端点出发，向上延伸的物体的轮廓就是它的"高"，该端点就是物体高度的出发点。所有物体都有一定的高度，因为物体的高度才实现水平面的意义。上述位于左右两侧的人物就是例子，他们是构成同一事件的要素，才能使事件成立。他们可以垂直于水平方向，相向而站，或者互相"向内部倾斜"。这两种方式在封闭式构图中最为常见。无论是哪一种，只要存在封闭形式，就有向心含义，左右两侧的事物都朝向中心。在垂直的姿势上，面部、手脚等其他部位，都能表现出朝向中央的紧张感。上半身向内部倾斜，最清晰地表现出接近中心的运动。

里普斯也曾注意到：一个物体垂直立于水平面时，能够感受到张力的存在。这不是根据重力或者反作用力知识联想到的，而是直观的视觉上事实。为什么由上而下贯穿于物体的钉子，或者将物体垂直切开的刀锋，我们都感受不到重力的反作用力呢？它们为什么不像悬挂在钉子上的事物那样具有稳定性呢？这是因为我们看到了锋利的垂直向下的力。当然，我们不能断言以往的知识完全不起作用，我们确实有一定的知识积累。若仅凭上述例子很难证明重力完全没有影响。不仅如此，上述例子和立于地面的事物相比较，会令人觉得只是显而易见的生活经验。即使存在重力的反作用力，它的效果也很微弱，因为在这里我们明显看到了垂直的力产生的尖锐的紧张感。

如果说垂线给人紧张感，那么水平线带给人的就是安静感。看见垂直的事物，就会预想到从支撑其向上而立的水平面或者从下端突显出来的支撑力。与之相对，水平面不用预想垂直的事物也能横卧于此。相传，由后京极良经所著的《作庭记》中说道："庭园立石须立于垫石之上，立石的左右两侧或前侧须有伏石。立石不像武士盔甲上的星兜那样，放置在那就有威严。"（塙保己一，《新校群书类从》第十五卷八零一页）这段文字反映了造园庭石的视觉性事实。如果反问即使像盔甲上的星兜一样的立石，不是也有地面的支撑吗？这样的问题是没有意义的。在石头的构造上，就必须看清水平和竖直的关系。伏石就相当于水平面。就像垂直竖立的事物需要水平面一样，立石需要伏石支撑。水平面自身就存在于此，不用预想其他事物，表示它自身就是完整的，没有运动，水平面的意识即水平线的视觉是安静的。

但是放眼望去像镜子一样平坦的田地，对于等待春天发芽

的人们来说，平坦的表面不是安静，反而是焦虑的对象。因为需要花草、麦芽、豆苗以及其他农作物的向上生长。这里焦虑的对象并不是土地，而是土地里生长出来的农作物，人们期待着这些农作物发芽。但是孕育了农作物生长的不正是土地吗？令农作物快速生长的不正是土地吗？的确如此，人们期待着土地发挥作用，但并不期望水平面的晃动。在视觉上，人们不会关注原野的孕育作用。只有在农民的视角下才会关注土地。就算认为土地有这样的作用，只要没有农作物种植等特殊知识，就不会产生这样的期待。土地孕育着无数的植物，也包含着丰富的矿产资源。土地的存在是无限的。这种无限性没有特殊的限定，在这一点上，它可能超越了个体的作用，是一种寂静的存在。土地视觉之所以是安静的，是因为它是无限的空间。虽然背景不同于水平面，看上去是垂直方向，但它没有垂线的紧张感，这是因为它也是无限的空间。

对此，种花的人已经期待着花的根部发芽，想象着它在平坦的土地上向上生长的样子，期待着亲眼见证它的生长。当我们将视觉从植物的多种性质中剥离出来时，视觉对象成立就要求有紧张感。所有的视觉对象，哪怕是一条垂线，它的竖立或者形成，都是一种特殊的限定——运动，在那里能感受到力量和紧张感。一条垂线垂直于水平面，其特殊性就在于它在无限空间里是如何被限定的。水平方向横卧的一块石头，哪怕是水平线，只要被视为一个物体，就必须有紧张感。从这条线的某一点出发，我们就会看到线的运动。

存在即竖立。横卧的物体也是以横卧的方式竖立于水平面的。竖立的物体一般都有宽度和高度。当我们考虑到由两个人物构成一个事件时，限定事件"核心范围"的两个人的后背

轮廓和人物的底边轮廓，以及画家的意志本身都可以看作被客观化的核心内容。我们可以把这种思考方式转移到庭石的构造中。我们可以预想到竖立的物体的中心也是垂直的。物体的轮廓就像一个矩形那样，可以由垂线和水平线组成。但是，一般来说，"自然厌恶直线"，自然界的物体多由曲线构成。曲线是"倾斜的线"。所谓倾斜的线，就是从水平面上的某一点出发，这里指的是从底边的一端出发，向着图形中心联结的线，所以只能画出立于水平面的物体的轮廓。这就是视觉对象的成立过程，画家的意志因此得以实现。换言之，就是描绘出以底边上方的垂线为中心的一个轮廓。轮廓并不是中心线本身。中心线是画家的意志，就是令视觉对象存在的意志方向，而不是意志的一种特殊对象。只有通过独有的轮廓实现画家的意志，倾斜线才成立。由于所画之物的异同，倾斜的方向也有异同。倾斜度的大小是由画家的意志决定的。

过度倾斜和稍微倾斜，即倾斜的程度到底是什么呢？一个被描绘的对象，不仅要有底边，也要有高度。换言之，竖立于底边的中心线要有"上端"。上端就是画家的意志，即视觉对象努力向上延伸的顶端，这是一个对象的最高点，这个对象的轮廓必须通过这一点。

无论是在两个人物之间，还是在其他对象里，都有一个中心，它是画家试图描绘自然对象的意志的客观化。但是，描绘某一自然对象的意志作用于对该对象的所有点。就会预想到该物体的任何一部分，任何一点，都有存在的意志，预想到高度的紧张感，即一条垂线。当然，在底边的两端也必须能够看到垂线。我们刚才也提到了，从底边两端出发所画的两条垂线，只是刻画出来的存在的意志。在这一点上，这两条垂线是无限

的。当然，具有宽度的底边是被限定的。只是有宽度的物体，它的高度是无限的。与之相对，即使某一事物的高度受到限制，但其轮廓的倾斜线穿过中心线的顶端。特殊事物是无限事物的一部分，有着倾斜轮廓的事物，是垂线或者无限视觉存在的意志的一部分，是根据画家意志所画出的"被包围的部分""更小的部分"。对于竖立着的垂线，正是由于事物的"倾斜"，才体现出自己的特点。换言之，必须将自己从垂线中"分离出来"，区别于垂线。就是所说的"偏离垂线"，从无限性向特殊性发展。特殊对象必须有高度，向特殊性发展，就是朝着某个高度发展。倾斜线的发展方向就是中心线的顶端，倾斜就是从"底边端点"向"中心顶端"发展，向特殊性"倾斜""靠近"。倾斜程度越大，实现的可能性越大。在描绘一个特殊对象时，就有特殊的高度和宽度，在限制的底部宽度内向中心倾斜的线，就是存在于内部的描绘对象。

一块石头的高度由中心高度所决定。高度有很多种类。一个物体比其他物体"更高"，是指为了立于水平面或存在，需要付出更多的努力。随着视觉对象高度的增加，紧张感也加剧，过高的对象看上去有不稳定感。如果无限提高一物体的高度，那么该物体就不是特殊对象，而仅仅是看到其存在的意志。从底端起笔的轮廓已不再是物体的轮廓。换言之，只是画了一条垂线而已。一个事物的高度增加，表示向中心倾斜的轮廓就更接近这条垂线，我们可以理解为从底端起笔画的底角角度扩大，在更大的空间里存在着更大的力量。

轮廓从底边的一端开始向中心线的顶端倾斜，不能单单因为倾斜就画出一个物体，也不能因此看到一块完整的石头。倾斜也就是遵循意志的倾向，描绘出轮廓。倾斜具有紧张感，是

一种"呼唤"。如果是呼唤，就必须有应答来承接倾斜。为了描绘一块石头的轮廓，就需要完成剩下的工作，达到目标高度。至此，我们看到的高度就是限定轮廓的倾斜度，画家的意图已经明显地体现出来，那就是将中心线的顶端和底边一个端点连接而成的轮廓。也就是已经画完的半幅画面和另外半幅画面共同拥有的中心，画家在既成的半幅画面里呼唤对紧张感的回应，最后在剩下的半幅画面里面对紧张感作出回应。倾斜的轮廓连接中心的顶端和底边的另一端点，但是这样的连接是什么意思呢？连接两点就会预想到距离，产生距离就会带有一定的空间，就产生了一个"内部"。因此距离就有"内部"，也就是让一定的空间成为"内部"的意志得以实现。这个空间的延伸方向就是代表这个距离的一条线。左右两侧的轮廓在倾斜，就是一种力量或者精神力量在倾斜，接受这种力量的事物就会产生抵抗力。支撑倾斜的东西，不仅是中心的一条垂线。垂线也有力量，但是"中心"不过是存在的意志而已，自己站立起来，自己支撑自己。它并不能支撑倾斜。垂线如果像一根高高的石柱那样，只能支撑自己立于水平面。垂线如果像箱子的侧面或者屏风表面那样，才能向物体倾斜，或者支撑其他事物。可支撑的事物，不仅要站立着，还要有"力量"，令人感觉到力量，即必须是能发出力量的事物。

与连接中心顶端和底边其他端点的轮廓，或者与另一半倾斜面相对的力量，可大可小。力量大就意味着其空间大，也就是该轮廓和中心垂线共同构成较大的空间。根据这条线离垂线的远近，改变其空间大小。与中心之间的距离大小，规定了空间大小或者"支撑物"力量的大小。距离中心就必须以"中心"为出发点，才能形成自己的轮廓。面向中心与之对立，

才能形成看到中心的事物。

中心线代表着一个物体的高度，它必须有终点。由终点就会预想到出发点。出发点可以位于各种位置。就像山水花鸟画中常出现的树枝那样，从画面上部的边缘出发，向下方延伸开来，也可以从左右出发倾斜而绘。而我们现在讨论的一块石头的存在方式，和之前提到的情况都不太相同，石头一般都画在水平面上，所有的石头都立于水平面上。当一块石头从水平面出发向上延展的中心的高度被限定时，这样一块石头的顶部就出现了，就产生了从顶部向下发展直至水平面的方向。与向上运动的紧张感相对应，这种回归水平面的运动是安静的。这两种运动形式必然让人联想起另一种运动形式，两者是统一的整体。这种统一是律动的根本构造。所有的律动实际上都蕴含着无限表象性限定特殊事物的本质。

那么我们能够得出结论，向上的势头会给人紧张感，向下的势头会给人安静感吗？我们看到位于悬崖峭壁的竹子倒挂，竹枝线条锋利，或者沿着悬崖峭壁画一条垂线。我们通过什么方向看这些线条，决定了我们能感受到一股强烈的紧张感或者安静感呢？朝上方向努力向上，朝下方向安稳静谧。但对于倒挂于悬崖峭壁的竹子来说，"朝下"方向实际上是从地表出发，朝着新的方向延伸，这是否与前述的思考互相矛盾呢？

我们不能说从悬崖伸出的竹子的根部是在向上生长，所画的垂线亦如此。它们都是向下延伸。一说到向下延伸，就预想到物体有一定的高度。如果我们只是站在悬崖上目视正前方，就无法看到从悬崖向下延伸的竹根。在此想特别提醒大家，只要我们没有立于一个平面上，就不能称其为水平面。我们站在悬崖地面上，如果想看到竹根，就必须坐在悬崖的边缘，用手

扶住悬崖的边缘向下观察悬崖侧面。换言之，必须使脸和悬崖平行才能看到。那时，我们即使没有踩在地面和悬崖的交界线上，也将其视为水平面，从该水平面出发，我们能看到竹根向上生长。因为我们是头朝下看到竹根的。如果我们不用这样的姿势，而用常规姿势观察到悬崖竹根，我们就必须离开悬崖，将对象置于我们面前能看见的地方，即站立于能够看到悬崖峭壁上的竹根或垂线倒挂的平面上。我们所站立的地面实际上就是水平面。悬崖顶的地面已经不是水平面的含义，而是表示"崖顶"的含义。从尖顶向水平面伸展，具有安静感，与之相对，从水平面向上伸展需要力量这一点，已在前文阐述了。

有高度的物体必须同时有宽度。宽度指的是距离中心的距离。中心顶点和透视法的消点具有同样意义。从这儿出发的轮廓宽度较大，就意味着画出较大的空间，同时要画出远离中心顶点的轮廓。石头顶部的角度大，就需要画出大空间，即画出长线条。与中心的距离越近，轮廓的宽度越小，画出的空间就越小，轮廓就会越短。即使从高处顶点向下延伸，只要具有宽度，与中心之间就产生距离，就必须存在一种力。它从中心的顶点延伸至底边的一端，寻求新的方向，也就是向外拓展的紧张力，它和向中心倾斜的视觉对象的另一半重量相对立，是承载其重力作用的力量。

我们可以想象一块具有不等边三角形形状的石头，把斜线作为三角形的底边。较长的边在它的延长线上包含了很多努力；与此相对，较短的那边，努力就少。两边夹一顶角，需要两条边的高度一致，在向上伸展这一意义上，两条边付出的努力是一样的。换言之，长边和水平面形成的夹角较小，而短边和水平面之间的夹角较大。长线具有缓和、渐渐向上达到顶点

的特点。和长线相比，短线显得非常急促，短而陡的上升线中，存在着缓慢上升的长线所不具备的紧张感。用这种方式分析线的内在，两条轮廓线不单单是长短的比较，我们的眼中看到的是，短线急促有力地承接缓慢倾斜的长线的重量。

当然，我们也能同样看到从短线向长线发展。实际上，画家在画石头时，往往是先画底座，再决定石头高度，而不是从底边的一端出发，连接中心顶点的画法。由于受到各种条件的限定，从哪里下笔，呈现多种多样情况。雪舟在石头绘画领域中也是最伟大的画家之一，他的以石头为主题的代表画作，如《山水长卷》（毛利公所藏）和《山水画卷》（横滨、原氏所藏）中出现了很多形状各异的石头画像，最常见的是三角形和四边形的石头，还有形状更错综复杂的石头。画笔从左侧底边开始，通过顶点，向右侧延伸，然后将底边的左右两端连接起来，画出底边。这种画法在其他作品中也比较常见。相传，周文的作品中，也有很多画法是从一块石头的左上方起笔，向底边延伸，接着从左上方向右倾斜而绘。在元信的石头题材绘画中，我们也能清晰地看到这一特点。其他画家的画法也多种多样。但是作为地面上的石头，无论从哪里开始画，无论怎么画，都是由我们的视觉构造决定并将其画出来的。回归起点是空间存在的特征。观察石头的第三种方式是从底边的一端直至顶端，再从底边另一端往顶端观察。而第四种方式开始是从石头的顶端向底边的一端观察，再从顶端向底边另一端俯视。第五种观察方式将观察对象从石头转向树干，以最常见的松树枝为例，我们来观察一下两根树枝的倾斜方式。我们都能理解较长的树枝比较重，而较短的树枝比较轻。

如果我的经验是普遍事实，那么我们把视角从短线转移到

长线，与反向观察方法相比，就略为松散。只有反向重新观察事物时，才会感到稳定，才是完整的视觉活动。当左右两条线完全相同时，我们不会感受到不完整性，而是只看到了均衡性。但是短线无法体现鲜明的完结。因为较短轮廓限定出来的空间较小，会有轻盈感。然而，当两条线共同形成一个顶角时，这两条线的高度相同。短线意味着从顶点到水平面的连接较快，动作越快，紧张感越明显。如前所述，短线运动限定了空间的轻盈感。这种轻盈感与紧张感共同组成了"短线"的内部性质。这些要素不是在外部组合形成内部特征的，而是在内部结合形成外部特征。

缓缓攀升至顶端的长线由另一侧短线所支撑，至此，运动才算是完成。在这样的不等边三角形中，短线所限定的部分带有明显的重量感，从而与另一侧的长线相对立，从中我们可以发现另一侧长线则有一种安静感。这便是区别于"对称"的"均衡"，这是视觉现象的形态之一。

等长线条表示从水平面的某点向上至顶点，再以顶点为出发点，在正相对的反方向以同样长度回归水平面。即使我们承认两条线条在方向上有上下区别，但这是画出的最自然的韵律。第二条轮廓短促、紧张的视感和较长的轮廓对比呈现"显著差异"。这便是一种"意想不到"的结合，从中发现了意想不到的统一，也就是发现了"机智"。

一个三角形的左边短，右边长，它之所以没有张力，是因为右边比左边长，与左边线条向上延伸时间短、"出其不意地快"相比较，右边线条则是做缓慢运动。当然，即使视线从右至左，所看到也是一样的三角形。我认为，这与日本诗歌"七五调"的结构是相通的。

伏尔盖特以语言为材料，对"机智"进行了如下概括："机智有两重含义。我们之所以会注意到某个词汇，并不是根据其表面含义，而是因为隐藏在表面下的真实含义。但首先呈现在我们眼前的是它的表面含义，而不是真实含义，伴随着表面含义的自我瓦解，该词汇的真实含义才突然浮现出来。换言之，只有经过滑稽的途径，才能轻易地捕捉到隐藏的真实含义。这个经过滑稽过程的自我瓦解并不是单纯的瓦解，而是为机智的形成提供了积极的力量。这种积极力量就是我们推动自我瓦解的意识的反作用力。"（伏尔盖特，《美学体系》）

当然，理解语言的含义，并非一定形成机智。根据伏尔盖特的观点，形成机智的条件是，要通过表面含义不成立这一事实，才能捕捉到真实含义。但是即使了解隐藏的含义，机智也没有立刻成立。最初领会的含义也只不过是通过直觉感知的表面含义，机智便由此形成。那些乍一看具有实际意义和价值、严肃的事物只不过是假象罢了；而那些看似没有价值、非严肃的事物，都是瞬间领会其含义的。这就是滑稽的自我瓦解或滑稽的途径。

再一次引用伏尔盖特的观点，如果我们严肃对待有价值的事物，而对待无价值的、无聊的事物缺少严肃性，姑且不谈是否为事实，这种态度本身就不是严肃的。因为我们不是通过判断、思维、表象，而是通过感性的态度，否定了对象的价值。如上文所说的"非严肃对待"便是这种情况。从严肃对待向非严肃对待的转移便是形成滑稽的基础。这种转移越剧烈，滑稽就越突出。限定滑稽的本质其实就是由承认感性价值判断转向否定感性价值判断的转移过程。在该转移过程中，产生了戏谑中的优越性、超越外界的意识、优越感时，人们才体验到滑稽

（伏尔盖特，《美学体系》）。

关于滑稽事物的构造，人们持有各种看法。但是伏尔盖特认为，从严肃对待向非严肃对待转移，揭开事情真相，看似有价值的事物实际上只是无聊事物，这是促使滑稽成立的关键条件，在这一点上很多学者的观点是一致的。例如康德也认为，笑是紧张的期待突然转化为虚无所产生的一种情绪（康德，《判断力批判》）。

人们对曾经严肃对待的事物充满期望，一旦把它作为无聊事物而放弃时，就形成了滑稽，这是最普遍的假设。但我认为，仅仅通过这样是无法形成滑稽的。滑稽并不是在戏谑的态度下，感受到的超越外界的自我优越感中形成的，而是因为采取否认价值的态度，原本无聊与无价值之物通过否定反而被重新认识，体现出新的价值，滑稽因此而成立。

伏尔盖特还认为，原本是无聊之物，被伪装成有价值的这一事实一旦暴露，有可能引起愤怒情绪（伏尔盖特，《美学体系》）。确实，这也是有可能的。尽管如此，我们为什么不是愤怒地对待它，而是用戏谑的态度对待它呢？因为只要是关于具体对象的美学，就不能采取个人随意的态度，必须以该对象的结构为根据。也就是说，对象具有令人产生戏谑情绪、爽朗笑声的特性，而不具备令人愤怒的特性。苍白消极之物，单纯无聊至极之物会让人发出爽朗的笑声。即使部分学者认为这是包含不快在内的"复合情绪"，但构成"复合情绪"的主要成分还是快感（里普斯，《美学》）。这种快感的根据隐匿在何处呢？首先，人们对无聊之物可能会产生优越感。里普斯坚决否定用优越感或者"提升自我情感"来解释滑稽。他认为，"滑稽的是对象，而不是我。滑稽情感并不是有着优越感的

我，而是对拙劣对象的情感。这种感情的根据并不存在于我们的优越感中，而存在于对象的无聊特性中。滑稽的感情并不是优越的感情。我们在感知到优越感的瞬间，滑稽便就此终结"（里普斯，《滑稽与幽默》）。因此，我们可以看出，里普斯认为滑稽的根据存在于对象的无聊之中。

我还是赞同伏尔盖特的观点，机智成立的必要条件，通过表面含义的自我瓦解才得以体现真实含义的积极价值。同理，通过非严肃对待的事物发现其中某一积极的存在，滑稽就由此而成立。例如，滑稽的言论引人发笑，就是在否定无聊之物、并非真实的事物、不恰当的事物的同时，发现其背后隐藏的严肃事物。当某人使用不严肃的态度对待语言时，他越是没有感知到其无聊之处，就越能体现他的幼稚、天真、朴素、善良等各种"值得肯定之物"，至此才被称为滑稽。只要不是善良之物、值得珍爱之物，人们就可能感受到愤怒或轻蔑，而不是发笑。但这必须通过非严肃之物才得以实现。但是我认为这些非严肃之物假扮成有价值之物，并不一定是滑稽的必要条件。希望今后找到合适的机会深入考察，但必须在此明确机智与单纯的滑稽的区别。

机智不像滑稽那样，"开始便严肃对待"是必要条件。表面含义经常从一开始就诱导我们的奇怪意识呈现出来。机智的成立并不需要隐藏在背后的无聊之物。相反，在无聊之物的伪装之下存在着"真实"。对于滑稽来说，需通过无聊之物使其成立。换言之，从无聊之物中抽离出来的"东西"，一方面具有无聊之处，另一方面又有值得肯定的东西，这就是滑稽的对象。对于机智来说，其隐藏的正确含义并不是表面含义的一部分，而是区别于表面含义的真实含义，是令人接受的含义。滑

稽是将无聊和值得肯定的两个方面统一于一个事物中；机智则成立于表面含义和真实含义相结合的一种关系上。人们日常所说的"警句"，便是表现语言机智的最显著例子。警句会令人微微震惊、微笑或出声笑，经常引发赞叹。赞叹当然是对创造警句之人的机智过人给予的回报。这种机智具有普遍性，并非偶然。也正因为如此，人们才把它视为机智过人。只不过人们没有像创造警句之人那样发现它或者创造它。当他们听到有人讲述警句时，才了解警句，并对它的构造感到惊叹。这种惊叹不是单纯的偶然，人们在聆听时就自然地表现出惊叹，因为他们理解了表面含义和真实含义二者之间的关系。如果某人无法领会二者含义之间的关联，那么对于这个人来说并未达到机智，这样的例子在日常生活中普遍存在。

在广阔的滑稽范围内，机智成立于没有预期到的两种含义的关系中。但我仅仅以语言为例论述了机智。而关于庭石的机智，在庭石的轮廓之间，这二者含义的关联也成立吗？又是如何成立的呢？

一个三角形的两条邻边夹角而对立，很明显已经失去了对称性。但是事实证明，正因如此，内在力量的对称即均衡才得以实现，而不是单纯因为长度不同区分两条边。只有通过观察三角形整体，才能发现预想不到的统一。语言中洞见的机智构造，在视觉领域以一种全新的姿态展现出来了。

这种机智并不是单纯通过一个三角形便能完全展现，还可以通过被认为不可能的或无聊之物的各种形象，发现新的形象，即发现一个新的视觉形象时，视觉上的机智由此形成。而看到这种关系必然伴随着"惊叹"。换言之，透过"无聊之物"的伪装，直观到令人惊叹的崭新的存在，这也是视觉上

的令人惊叹的类型之一。而我们仅是把它当作一种庭园石景来鉴赏。圆山应举在《海边老松图》（神户川崎男所藏）中所画的松树表现出一种强烈的倾斜感，看起来像要倒下一样。然而这仅仅是根据事物表象的观察做出的判断。实际上，松树所有面向我们的点线都呈倾斜状态，仿佛翩翩起舞，呈现了生机勃勃的样子，这就是我们看到的松树。圆山应举在日本画家中是一位非常优秀的"有机智的画家"，《海边老松图》最清晰地体现了其机智。

就像构成机智的要素之一那样，一条轮廓及其表面倾斜的受力或使其稳定的力量，应是和倾斜相对立的其他事物，具有安静感。一块石头的倾斜轮廓，倾斜受力的轮廓之间，没有明确的界限，在此没画出的中心就成为看不见的基准。但是还有一种情况，一个物体的轮廓与无限的空间相对立。一个人踩在地面上或者靠着墙就是例子。还有一种情况就是一个物体与另一物体接触。无论哪种情况，互相支撑的事物，只要有接触的轮廓及其表面，并进行扩张，就产生力量或是精神上的紧张感。所谓受力和倾斜力，正如预想的那样，是不同方向的力量。倾斜力在两个事物的接触部分，即表面的最前端便终止了。从此处起，我们的视线必然飞跃至其他表面、轮廓即其他方向的力量。一个事物的倾斜受力，是指两个不同方向的力量形成统一的整体。

例如现实中两块庭石相接触，如果倾斜的石头在接触点没有被其他石头支撑，那么它就无法保持倾斜状态；与此相反，绘画中的两块石头，无论是倾斜还是垂直立于水平面，都纯属视觉上的事实，一个事物并非只有通过另一事物的支撑，才能保持它的位置。从两个事物的接触点出发，我们可以看到有两

种不同方向的力，并统一于这个接触点上，这便是接触点的存在意义。但并非因为这个接触点的存在，两种不同的力才统一。正是要看到两种不同力量的区别，才能形成两者的统一。然后把"倾斜之物"和"受力之物"左右分离，也能看到二者保持一定距离相向而对的关系。我们再回到前文提到的例子，左右相对的两个人物构成一个事件。同样，我们也可以理解两块石头统一构成庭园的一处美景。

　　为了避免思路的混乱，我虽然仅通过三角形这样简单的形状来深入思考，但如果换成直线、曲线、波浪线抑或是部分倾斜、部分直立的线条来进行考察，我们同样可以探索、了解石头更加复杂、更加细致的实际形状、摆放方式等。我并非仅仅思考直线和三角形，我只是把它作为一种表象的图示来考察一种视觉方式。我所探究的石块是上窄下宽、站立起来的石头。但现实中的庭石往往是上宽下窄的形状，两个人物也并不总是直立于水平面，或者上半身肩宽小于两脚之间距离，也常常有位置颠倒的情况。石景左右两边的轮廓都是从底边的一段向上直立，换言之，石块必须具有一定的高度，即通过向上的线条，形成从底边开始具有一定高度的空间。从底边开始向上的线中，每一点都具有向上延伸的紧张感。但是这条线的顶端就是向上延伸的意志终止的点。这个点相当于水平面。要是其他的线具有相同高度，从而构成了同一平面，那么这个平面就是水平面。两条同样高度的线，必须有一条水平线的支撑。如果两条线的高度不同，短线与长线的两个端点之间必须有一条斜线连接，之前就已论述过这一点。

　　我认为这就像钵一样，具有从里向外扩张的形状。从底端向斜上方伸展的形状与前面提到的三角形石景的构造是一致

的。但也有以下两点不同：第一，钵形构造是由底边的两端向外倾斜，而庭石是由底边两端向内倾斜；第二，轮廓与底盘之间由石料填充构成石头表面，钵形器物只是中空的构造。也就是说，从形状上看，庭石是从上面开始包裹着石头重量的表面，与此相对的钵形器物则是构成了支撑内部中空的形态，借此我们便理解了向上倾斜的构造。我们可以感知到无法看到的内在强大的支撑力。在这种构造中，我们可洞见其中的紧张感，似乎有某种引力在引导其努力向上、向中心聚拢，这就是倾斜向上的线所做出的"努力"，这种"努力"使这些线条向上攀升的同时，也扩大了构造的面积。

我们在勾画某物时，其实就是在描绘它的轮廓。轮廓并不只是线条，实际上构成"轮廓"的内部轮廓线条具有重量感。由轮廓勾勒出的"形体"具有"内部空间"，"内部空间"就是事物的内部构造。它是勾勒形体表面得以成立的意志，是物体客观存在的意志，是物体表象性的意志。举例来说，就像在制作这个钵的过程中，存在着制作者的个人意志，同时它也体现该钵的轮廓实在，即钵的形状或表象。在黏土的表面具有各种凹凸不平的纹理。与此相对，在绘画中，也有笔触一说。运用笔触所绘的线条皆具有其精神或力量。但是描绘一个视觉对象，离不开形状，即体现对象表面延伸方向的轮廓，这就是形体空间所具备的精神或力量的含义。我们在庭石中可以看到它向斜上方扩张的努力，其实这就是视觉对象倾斜延展的表面延伸方向或轮廓所蕴含的力量。

我们普遍会把这种力量理解为它与引力相对抗的关系，站在物理学的角度，这样解释是合情合理的。但是在视觉领域，绘画世界中不存在引力的作用。当然用来绘画的木材、布料等

是受到引力约束的，而且可以描绘以引力作用为主题的作品。但是现实中的引力不可能对绘画世界起作用。平铺于桌上的画卷，画中绘制着的庭园石景的轮廓，以及图中描绘的人物、倾斜的树干等所带来的紧张感、重量感，如果由于引力的缘故，那么引力的作用必须为水平方向。但事实并非如此，我们从画中所看到的所有力量，都如前所述，是从水平面向上而起的一种紧张感。向上延伸也就是事物存在所带有的紧张感。从这一意义上看，我们必须承认空间所及之处便有"力"的存在。这并不只是在虚拟空间所持有的"力"，而是我们看到的"事物"所持有的力，也是欲使某物存在的紧张感。这就是视觉上的意志，是存在于视觉空间的精神。

任何一条轮廓都表示了它所描绘事物的内部表面方向。如前所述，从底端倾斜向上延展的轮廓，将通过中心点的垂线和水平面连接起来。这样的轮廓和水平面共同构成有立体感的三角形石块。而"钵"与之相反，它是由倾斜轮廓和垂直于底端的垂线共同构成的空间。和水平面共同构成物体的形状，就是和水平面协作，并朝向水平面"倾斜"。朝向水平面也就是朝向安静的事物，也就是塑造事物的安静感，描绘一个立于水平面的安静的事物。而和垂线构成的空间，是背离水平面向上延伸。正因为如此，与前面的石头相比，后面的石头更容易激起观者的"紧张感"，也可说是"不稳定感"。

即使是相同事物的轮廓，它的水平线也比竖线更加稳定，因为水平线是指与事物水平面相邻的交界线，也可以指平行于水平面的任何一条线。只要平行于水平面，就不包含向上竖立的含义。虽说是水平面，但它只要是构成事物轮廓的一部分，就是对事物的限定，令事物存在的意志也由此显现。因为这只

是平行于水平面的线条，所以它只限定了宽度，只要还没有高度，就没有描绘出一个物体。即使一块石头的高度轮廓已经被勾勒出来，水平方向的轮廓还是具有安静感。平铺在青苔上的踏脚石就是一个例子，还有书架上的水平面，近代建筑物的水平屋脊。我们面向视觉对象看到一侧的高度，它既是视觉对象的轮廓，也是向上延伸的意志的体现。连接两条轮廓之间的水平线，在高度上是不变的，也就是静止的状态。这条平行线前进的所有瞬间，即使终点即其他轮廓的顶点，都限定了其高度固定不变。水平线不像从顶端出发向下延伸的线那样，寻找新的方向。它就像回归已知点那样，是由若干已知点连成的一条线。在此我们只看到安静感的延伸。

与之相对，从一棵树干的上方延伸出来的水平方向的树枝，给我们一种强烈的紧张感。这并不是我们通常理解的对引力的反作用，而是从树干与树枝的分叉点开始，为了朝新的方向伸展而做的努力，也是从水平面开始向上延伸至树枝的高度所做的努力，是这两个方向努力相结合的产物。

🍀 第三节　插花、茶室和屏风画

对于从底端向上具有一定高度的轮廓，从顶点开始又回归到底边另一端点，我们认为这便是律动的原始形态。从水平面的一点开始沿着三角形的轮廓方向、向斜上方延展的线，达到某一点时，如果没有回归到水平面，而是像钵一样向外扩展延伸，就会在起点预想一条垂线，向外扩展的轮廓远离这条垂线并要回归垂线。垂线不是水平面，但是作为存在的意志，对于各个事物来说具有无限的意义，在这一点上，垂线和水平面的

意义是相同的。垂线具有无限性，但由垂线出发的各个线条的方向与距离体现了特殊性。当这条线再次回归到垂线时，必然回归到比出发点"更高的点"。从出发时刻便赋予物体意志，完成即终点，也就是说，此处刻画的线体现了律动。两个方向的力量相结合，形成一个统一的整体。

从某一方向延伸的线再次回归"垂线"，就是回归存在的意志，回归不断向上的"态势"。当然，它也可以朝着更高处向上延展。不是沿着垂线延展，就是偏离垂线朝斜上方伸展。偏离垂线伸展的线，不是沿着原来的方向继续延伸，就是沿着最初的延伸方向折返。律动就在线条沿着最初的延伸方向折返过程中展开。至此，我们可以得到三个方向的折线。其中两个方向的折点处可看见垂直竖立的线，它不是直线的弯曲，而是平缓的曲线。位于插花中心的最高的那一枝，便是插花的最根本构造，被称为"真"或者"体"。

石头的轮廓并非仅仅由线条构成。它必须有重量，这里的重量不是现实中石头的重量，而是视觉上的重量。石头的视觉的重量就是由勾勒石头的轮廓所围成的立体空间。石头的重量或力量及其表面都是由轮廓体现的。用绘画描绘现实的石头，其轮廓就是几何线条。在素描中，则用粗细不同的实线来描绘。同理，我们也可以通过树枝的粗细，感知它向斜上方伸展的精神、力量或者重量。

较大的树枝通过占据大空间来体现它的重量感，而相应较小的树枝则显得更轻些。我们也可以通过树枝的倾斜程度来感知其重量或者力量。插花艺术的根本要素有三个，即"真"、"流"（用、副）、"留"（受），根据这三大要素的内涵意义，便可论述插花的本质。在插花中，尤其在"流"的方向上我

们经常可以见到，插花中高高耸立、松针下垂的松树枝。关于松树，古语记"枝老则垂下"（邹一桂，《小山画谱：下卷》）。与前述的石头一样，我们也可以通过松枝的轮廓感知其力量。但与之不同的是，石头的轮廓方向是朝向水平面的，树枝的轮廓方向则是全凭自身的生长而延伸从而产生的力量感。

插花的"真"，原则上一般通过柔和的曲线体现律动性的紧张感。柔和的曲线是指线条在方向上连续不断地变化，由平缓的线条构成的律动被称作线条的旋律。同时，在插花中常见的尖端垂直竖立的造型，这是最典型的突出中心的表示方法。"流"则是沿着"真"开始倾斜的方向，突出曲线作用的线条。沿着"真"的第二个方向展开，赋予新变化，就是"留"的方向。构成"真"的统一具有两个方面，是两个相反方向的作用力，从而分化成"留"和"流"两个形象。换言之，接近"真"的根基处延伸出新的方向，这个方向上的力量用"流"的形象展现出来；而在"真"的上方，通过"留"的形象展现出新的力量。在同一个方向的力量构成的平面中，分成"真"的根基和"流"两个方向，两者是统一于同一个事物的两部分，是同一个力量分化成的两种形态。两种力量既有共同点，又有不同点，两者之间产生了"分歧"。"流"加强了向"真"的根基倾斜，就如同延长线一样，某物沿着另一物的方向延长，并扩大延长线的长度，从而形成连续性。把握此处的"分歧"或连续性的含义具有重大意义。插花在构造上的三要素，形成了视觉领域非常重要的一个范畴。我们在庭园石景、庭园木景、建筑结构中经常看到绘画中所体现的各种视觉对象的构造。我们的庭园造景最普遍的方式便是将形状大致相同但

有些微妙区别的庭石、修剪成的形状相似的灌木丛，错落有致地摆放在庭园里。这就是在深度和宽度上，一个事物的轮廓朝另一事物轮廓的方向不断前进的过程。西山寺后山的相传由疏石设计的"枯山水"庭园石景便是很好的一个例证。狩野山乐绘于屏风上的名画《鸳猿图》（滋贺县西村氏所藏）中有对于石群的描绘，我们也可从中发现这一例证。在《鸳猿图》的左侧，有一处靠近右角的华丽的石群。虽然该石群大小不一，但是石头的轮廓倾斜度保持平行，具有一致性。两块石头或者它们的部分轮廓平行，也就意味着它们拥有相同方向的精神或力量。两块不同的石头，根据它们的不同之处，必能发现它们占有不同的位置。但是在不同的石头构造中，同一精神也可通过不同的石头、不同的位置体现出来。不同石头的轮廓平行，就是画出这些石头的相似形状。这些石头中如果有大有小，那么大石头更容易引起人们注意，而小石头则相反。较大的物体，即更高更宽广的事物，能够最大限度地、清晰地表达它与其他相似形状的事物的共同精神，它们在观察者的内心视野中占据首要位置，是相似群体的"主体"。而较小的物体在视觉上常位于主要位置的"旁边"用来"衬托"主体，也就是"轻微的物体"位于内心视野的边缘。因为远距离的物体在视觉上变得矮小，所以我们很容易把矮小的物体看作远距离的物体。但为了描绘出真实的距离，如前所述，须将它置于主体的后面，也就是将它置于"远方"。

插花艺术中的"流"和"留"隔着"真"，"流"是长的意思，而"留"是短的意思。但两者之间并不是左右对称的构造，也就是说，在插花的根本结构中，就左右两侧的事物而言，其重量都偏向一侧。屏风画《鸳猿图》中有一座华丽的

石头建筑，位于中央最高大建筑的右侧部分比左侧高大，这表明右侧比左侧重。虽然没有对称感，但是呈现出"力量"在机智上的均衡。

均衡就是通过打破外形的"对称"才得以成立。均衡通常是机智的。我们在欣赏绘画中的树木以及插花时，经常看到结构的均衡在某些细节上被破坏，从而看到重量的不均匀，也就是看到某种不稳定、紧张感、力量。当然，这也正是艺术作品的创作意图。

在一个不等边三角形中，通过顶点画一条中心线，把三角形分成左右两个等高但不同面积的三角形。两个三角形在不同的面积中显现出为了保持同等高度的存在而做的努力，即共同的精神，促使两个三角形统一成一个整体。同理，位于中心线两侧的等高但面积不同的矩形也是在实际生活中常见的。在一个横向的矩形中心画一条垂线，便分为了两个相等的矩形。将两面屏风合并在一起也是同样道理。如将垂线偏向屏风的一侧，屏风就被分成了两个大小不一的矩形，打破了原来的对称性，小矩形比大矩形凝聚了更多的紧张力。换言之，也就是在二者之间存在一种机智的关系。矩形内的垂线可任意移动，只要将矩形一分为二，无论分割后的两个矩形大小如何变化，都没有失去对称感。中央垂线偏向哪一侧及偏向幅度的大小，决定了被分割成的两个矩形之间的各种关系。若中央垂线移至接近边线，则已经不存在上述的机智关系了；相反，它有另一种美。这已是细节问题，在此暂且不做讨论。

一个横向的矩形被分成两个大小不一的矩形，二者之间的机智关系不在于被均匀地一分为二，而在于分割线偏向一侧。所谓偏向一侧，就是垂线从中心向一侧偏移。例如，将几棵松

树画在四扇屏风中靠左的两扇屏风中间，那么居于中央的竖线也会朝向一侧偏移。所画事物的高度也是一样，在中间位置假想一条水平线，从而设置水平面或高或低。但是像这样的垂线、水平线并没有出现在画面中，只是描绘的事物上下左右偏移或者通过中心线时，画家就会意识到垂线、水平线并以此为基准移动视觉对象。不论是做相对远离中心线的构图还是做趋向中心线的构图，都是规定了描绘对象构图的特殊性。这就是一幅画面在视觉上的根本存在方式。位于中心线两侧，等高但面积不同的两个矩形之间所蕴含的机智关系，就是两个拥有"同等高度"的事物分化成"大小不一"的两个事物。通过对这种简单事实的理解，我们将更容易理解诸如茶室的平面和立面结构了。

茶室的构造规定了它的特殊性质，茶室在构造上的基本特点就是"狭小""昏暗"。对于这两方面的定义，我们暂不做解释。茶室的平面设计要求满足"狭小"的要求，而平面是由各个元素构成的。茶室平面包含以下要素：①长为六尺三寸、宽度是长度一半的榻榻米；②长度缩短一尺五寸，长度为四尺八寸长或近似这个长度的"一目叠"；③长度为六尺三寸、宽度为一尺四寸左右的"中板"；④长度为半张榻榻米、宽度为一尺四五寸的"向板"。它们的分布排列便构成了茶室的平面结构，这些榻榻米都是矩形，其长度或宽度相同，但与之对应的宽度或长度不同。

由几块榻榻米的大小、排列关系构成的茶室平面结构，直接规定着墙壁的大小。茶室的平面结构是规定它满足"狭小"要求的首要因素。虽然是题外话，但维特鲁威对各种建筑构造进行探讨时，首先从水平面开始探究，其次讨论建筑，即使论

述神殿的种类时，也是先从平面结构开始，再探究其立体结构的（维特鲁威，《建筑十书》）。茶室墙壁的面积是由榻榻米与中板的大小所规定的。所谓茶室的高度，对于外部来说，就是墙根到房梁的距离；对于内部来说，便是屋内地板与墙顶或是门框横梁之间的距离。由于榻榻米的大小不同，"柱子、天花板、鸭居、薄鸭居、中敷居、薄敷居"的高度不同，从而形成了各种各样的矩形墙面。有的茶室墙面为纵向矩形，有的则是横向矩形。所谓"中敷居"，就是在茶室平面中央起到分割作用的横木，将平面分为两部分，下面叫"敷居"，上面叫"鸭居"。"薄鸭居""薄敷居"则是装饰性强、奢华的"鸭居""敷居"。从以上构造来看，都可以看到如上所述的两个矩形之间存在的机智关系。我们从各种大小的茶室躏口、窗户、中柱下方的洞口中，也可以发现上述关系的存在。以上事物都是它们某一部分具体形态的高度和大小，既有相同部分也有不同部分。除了给仕口①的圆形"火灯口"和圆形窗户，茶室的入口和窗户一般都是最普通的矩形构造。虽然都是矩形，但其构造在大小和形状上多种多样。我们可以大致把它们分成三种类型：第一种是长度贯穿于两个柱子之间；第二种是左右两侧其中一边没有挨着柱子；第三种是左右两侧都不挨着柱子，居于墙面内部。榻榻米和鸭居之间的相对位置又有各种各样情况。所以茶室的立面一般具有各种各样的结构。位于茶室不同高度的水平线和左右两侧柱子垂线形成了横向矩形，门窗在矩形中的位置和剩余矩形墙壁的面积大小，形成了对称或者均衡的关系。

① 给仕口：茶室中供应餐食的地方。——译者注

当然，茶室中并不是所有东西都具有机智关系，茶室也并不是单纯为了表现构造之美才建造的，构造之美也不仅仅只包含机智性。即使在一种高度与宽度的比例关系中，也可以表现出各种形态美与精神上的深度。在茶室就可以看到茶道注重的"侘"或"寂"的内涵。哪怕是一根柱子，也体现了这种内涵。茶室墙壁的涂色、地面色彩也在该内涵上赋有意义。同样，一块庭石的表面轮廓长短的比例、表面构成及色调也都蕴含各种精神上的美。

茶室作为建筑物，也是一种视觉性的存在。我们必须通过柱子、墙壁、开窗等线条构造来发现美。我认为这种线条构造便是茶室最醒目的存在形态之一，我们可以从中发现机智。

茶室的窗户、躏口等受到其"狭小""昏暗"的限定而建成，又根据人的"喜好"设置位置与大小。当然，使之成立的就是墙壁和窗户之间大小关系。

刚才已提到，夹在两条水平线中间的墙壁和窗户之间存在着机智性重量的关系。如果是现实意义上的重量，那么墙壁肯定是重于窗户的。但是在视觉层面上来说未必如此。我们现在想象墙壁上有一扇打开的窗户，那么墙壁便成了窗户的背景，窗户在墙壁中可打开，可关闭，于是在静止的墙壁前，窗户"发生作用"，是具有个性的存在。其中存在着明确的"意图"，"窗户"带有物理上的空荡感，是较薄的拉窗，具有墙壁所不具备的精神上的紧张感和重量感。两条水平线间的窗户和墙壁的宽度当然都有所不同，即使是宽度比墙面小的窗户也必定承受了一定的重量。任何一个对象，通过其轮廓，被赋予容积也就是重量，从而立于背景前面。

即使作为窗户背景的墙壁，也是茶室的墙壁，其空间被限

定。围绕水平面的两根柱子和鸭居、敷居四条线形成了具有特殊意义的空间。而这四条线的"内部"就是墙壁，拥有窗户的空间。正是有了屋柱的高度与鸭居的宽度才将墙的意志空间化。而这四条线之"外"就不是意志了。无论是茶室其他柱子之间、地板，还是天花板，都是茶室的不同部分，各具意义。茶室中某一墙壁具有其他事物不可替代的意义。窗户的成立需要构建在墙壁之上；而另一方面，承载窗户的墙壁也因窗户的存在，才清晰地体现出其特征。

绘画的画面与所绘对象之间的关系，就如同茶室的墙壁与窗户的关系。画面有各种形状，既有圆形又有椭圆形，扇面是最特殊的形式。但最普通的形态还是像墙壁一样的矩形。有像挂画一样的纵向矩形，也有像屏风一样的横向矩形。绘卷是横向较长的矩形。这些画面都有上下左右四条线，这四条线就像墙壁一样，为"绘画的区域"限定了范围。镰仓时代的《那智泷图》（东京根津氏所藏）是一幅竖长的挂画，这是纵向表达主题的必然要求。当然，也可以将相同的瀑布绘于横向画布之上，只是瀑布左右两侧就必须添加原来挂画中没有的山中风景。此时的绘画已不是以瀑布为中心，而是含有瀑布的那智山风景图了，也就是主题改变了。以《那智泷图》为例，我们可以清晰地了解绘画主题，即绘画世界决定了画面的形态。

被描绘的事物作为一种视觉存在，具有它特有的高度、宽度、重量。而重量并不能只通过其大小即延长来体现，必须受实际重量的影响。无论是巨大的岩石，还是稀疏的细竹，都会让我们的眼睛感受到不同的重量。当然，现实中事物的比较不能和画面的效果完全一致，绘画中的石块并非实际的石块，它只不过是线条与笔触的统一体，绘制细长的竹子也是同理。所

以我们必须谨记所绘之物的重量是受其轮廓以及表面的重量所限制的。

绘画某物时，它的背景是由垂线和水平线在两个方向上构成的。其中，垂线规定了高度与纵深。垂线只有与水平线相结合，纵深才成立。把一条垂线看作高度还是深度，取决于视觉上根本态度的不同。一个画面的各个点，都具有宽度、高度、深度三个方向。所绘的某物体，在它的纵深层上一般具有相应的高度和宽度。最普遍的情况就是，以某物的底面作为其背景。其中最纯粹的底面就是没有轮廓的地面或水面。没有界线的背景是天空。在这样的空间中，有多个事物重叠。我们在圆山应举的作品中经常可以见到这样的例子，例如以山坡或者一望无边的天空或者水面为背景的松、竹绘画，如上文所说，它们各自具有力量或重量，立于地面，或是倾斜或是横卧。在地面或水平方向的轮廓和重量上，具有某种稳重的重量感。与此相反，在日本绘画中最普遍的画法便是，画面中的空白（留白）是没有重量感的。所绘之物立于"空白前面"，"与空白对应"，它拥有自己特有的重量或力量，从而使自己区别于其他物体，它通过重量凸显自己的特性。换言之，画面中位于该物体后面的空间在重量上并没有该物体醒目。画面中的物体与其后面的空间之间不存在等量的重量感，即后面的空间的重量感要轻于前物。在此，需要读者注意的是，轻并不意味着没有重量，这也是一种重量。但是为什么无限的、没有轮廓和重量的空间具有重量感，并和位于其前面的物体的重量相比较呢？

所绘的"物体"立于背景之前，在高度上，该物体拥有竖立所带来的紧张感。而该物体的背景空间便是使其高度成立的条件。背景是高度存在的意志。但在此处，意志的实现只能

通过所绘物体体现出来，至此才能发现隐藏在背景中的高度存在的意志。同样，在画面的宽度和深度上，背景与所画之物比较，则有更加平静、缓和的力量感。

背景与所画之物比较，不管是从高度还是从宽度上来说，它是静止的、更轻的存在，但背景中也有力量或紧张感。所绘之物与无限的背景之间，必然存在着各种力的关系。如前所述，将一个横向矩形分为两个大小不同的矩形，我们便会期待所绘之物与背景之间大小关系中也存在两个矩形的机智关系。在很多绘画作品中可以找到这样的例子。

所绘之物与画面尺寸相比，有时过小，有时过大。无论哪种都是不合适的构图，上文提到的《那智泷图》的宽度必须和主题相适应，让我们理解了这个道理。下面我将举例做进一步说明。所绘对象并不都是具有清晰轮廓的物体，也可以是天空、大海、水蒸气等无限的空间。即使将《那智泷图》画面的宽度增大，也只能画出萦绕在瀑布左右的雾气，显现出瀑布的高度和两侧的山景。四扇连续的屏风上，画有一座低矮的山坡，山坡上有几棵松树，其高度仅为画面的一半，宽幅仅占一扇屏风，这便是一幅最富机智的绘画构图。留白的空间很大，都是被雾气笼罩着深邃的大海和一望无际的天空。所画之物并不仅仅是几棵松树，还有广阔的空间。松树只不过是画面中的一个要素，只是它是画面中最醒目的中心。山坡以及其他空间都是起到支撑松树的作用，或者说它们只是位于松树的后面守护着松树。后景对前景中的人物或是其他描绘对象起着支撑的作用，或者位于物体之后守护它。当后景位于后面，支撑位于前面的、起主要作用的人或物时，我们称前面的人或物为"点景"。

两幅大小完全一样的画面，无论哪一幅，其中描绘对象的大小与位置都与画面大小对应。我们将两幅画并列放在一起，两幅画邻接的线便成为中心线，我们在这条中心线两侧看见两个不同的描绘对象和相同的事实。位于中心线两侧的画面，具有相同的重量感。在这两幅画面上分别绘出大小合适的物体的条件下，各个对象带有的重量感也是相称的。同样，对于两面并排的、高度和宽度都相同的墙壁上，开有两扇位置、大小不同的窗户来说也是一样的。我们经常可以发现诸如此类的例子。各种与画面相符合的画作对象，它们自身四周延长线之间的关系也是相称的关系。置于画面左侧的描绘对象的右端，置于画面右侧的描绘对象的左端，都必须和画面边缘有一定距离，该距离要与对象所处位置相适应。换言之，所绘物体与中心线之间的距离要与画面符合。

但是将两幅画并排放在一起，为了使两幅作品左右两侧的边缘从"画面两端"向"画面中心"靠拢，仅仅让这两幅画的大小相同是不够的。在中心线的两侧所绘画的内容，必然不是毫无关系的山水和事件，而必须是"一个对象"的两个部分。这便是构成"一只"[①]屏风和一组"双幅"挂画的意义。宗达绘制的《源氏物语关屋·澪标图》（岩崎男爵所藏），虽然左右两只屏风描绘的主题各不相同，但并没有失去"一只"屏风的意义，因为它们都取材于《源氏物语》。当然还有另一个更直接的理由，那便是宗达在绘制六曲一只[②]屏风画时，不管是内容还是画风都是一致的。建仁寺的《风神雷神图屏风》中，不管哪扇屏风上都有天空，而且是体现风神雷神强大作用

① 一只：左右各一扇的屏风被称作"一只"屏风。——译者注
② 六曲一只：六扇屏风左右相对的一组屏风被称作"六曲一只"。——译者注

力的天空。不仅如此，与二曲一双①屏风的中心线相对应的外侧左右两扇屏风上，描绘的主题的大小也相同。位于左右两边具有相似性的风神和雷神，他们在色调、持有物等方面又存在着不同。与此同时，他们在位置和动作上也展现出各自的特征。雷神是对角线构图，风神几乎水平移动。左侧的雷神稍微比右侧的风神高一些，其不稳定的姿势让人重新审视它的内部关系；与之对应的风神则比雷神稍低一些，具有相对稳定的姿势。建仁寺的《风神雷神图屏风》便是清晰地展现一只屏风或者一对挂画屏风之间关系的典型例子。

一只屏风或者一对挂画中，为了使左右两边的内容清晰地统一，所绘的对象之间一定要具备"呼"与"应"的关系。因此，一只屏风画或一对挂画的构图不能是"封闭式"，而必须是"开放式"。因此，我们也很容易理解封闭式是开放式的律动结合。

所绘之物与背景空间之间的重量关系如上所述，但我们会经常看到所绘对象并不总是立于无限空间前面的。实际上各个物体有着各自的距离。例如作为前景的树木，它的背景中，有远处的原野和原野对面的群山，还有高高的天空。这些事物根据它们的大小、线条、笔触的强弱而具有不同的重量感，所绘之物与背景之间也有各种各样的重量关系。

观察一个画面的各个绘画对象，也就是观察各个对象的统一，即视觉构造。观察一个事物也是同样的，也就是观察构成该事物的各个部分即细节。一个事物和构成事物的各部分，都有其特殊存在的视觉特征，当然我们必须看到这些。观察事物

① 二曲一双：四扇屏风左右相对的一组屏风被称作"二曲一双"。——译者注

的"正面"指的便是观察其特殊存在的视觉特征。数根竹子像栅栏一样排成一排，又或是两棵松树从左右两侧向中心倾斜，它们都具有一种机智关系。而构成其关系的并非单纯指某一棵（根）或两棵（根）竹子、松树。我们将能最清晰地观察对象的方向，称为该物体的"正面"。所谓正面，就是上文提到的"平面"。前文论述的视觉构造实际上就是观察其正面，即预想其封闭状态下的造型。

所谓观察正面，就是观察这一结构的本来面目。但是我们也可以斜着看或是从对角线方向上观察物体。这种视图法便是舍去水平或是垂直这样根源性的视角，而置身于其他立场来审视。画家圆山应举就是按照一扇屏风对角线方向来看竹子的。我们已经知道对角线具有水平线所不具备的紧张感，即呈现出不稳定感。我们斜着去看某一画面，所画之物在方向上所带有的紧张感，已经不是站在物体统一构成的角度，而是从不同的角度观察感受到的紧张感。换言之，我们脱离从正面去审视画面的立场，而是在深度上观察，观望深度所带来的运动性的紧张感。看深度就是脱离观察"正面""眼前""这儿"的立场，而是观察"彼方""与眼前相对立的事物""超越眼前之物的精神性内涵"。如前所述，居于画面最远处的事物，它是超越形体的存在。我们通过审视画面的深度、所绘之物的深度，便可窥探到内心的深度。

绘画中倾斜的事物，就是脱离眼前描绘远处的事物；从正面看到的只是眼前有限的呈现之物。换言之，这种对立关系就是能否看到事物的细节。若想要洞见一棵树的本质上的精密结构，我们必须靠近它并把视线放低；为了画出树的全长、广阔的水平面和高高的天空，则必须站在有一定高度的远处来审视

它。那么需要站在多远处呢？这受到画家本人的要求和描绘对象自身要求的限制。这便是描绘一棵树具有两面性的视觉性事实。日本室町时代后期的部分屏风画作品就体现了"近距离观看"的特点，而这一特征一直贯穿于安土桃山时代的屏风画。与之相反，在室町时代的水墨画中，我们可以找到"远距离观看"的典型例子。

第六章　山

　　想要描述一块石头的形状、表面，和了解一座山的形状、表面同理。原本一座山的构造远比一块石头的构造复杂，一座山的表面也并非单纯仅由一块块石头的表面构成。当然，也有很多仅仅由岩石构成的险峻的岩山。但是，我们平时所见的山大多都是由石头和土所构成的，山上覆盖着众多的草木。就算是一棵树，其形状和表面也错综复杂。由众多的树组成的森林，或者是被众多杂草覆盖的山坡，被山坡环绕的山涧，还有些许山谷和山脊勾画出了复杂的山的形状和表面。同理，一块石头也并不是单纯地只由同一材质构成的形状和表面。首先，让我们先把眼光投向山的形状。我们无法像看一棵树、一个斜坡或者一座山谷那样，近距离就能清晰地看到山的形状。为了看清山的形状，我们必须后退，从远处观之。须将这些山谷或山坡，看作山的一部分、山的轮廓内部的一部分，它们作为"山的一部分"，具有不同于其他事物的轮廓。覆盖于表面的草木，不管是多粗大的树木，也只是轮廓或者表面的一部分，或者说由众多树木组成的森林描绘出了山的一部分轮廓，构成了山的一部分。无论一座山有多少山谷和山脊，只要从能看到其整体轮廓的位置眺望，便能发现这些山谷和山脊各自特有的轮廓表面，从而能够画出这座山的轮廓。整体的轮廓统一了各个部分，是因为将这些部分都包容于整座山中。董其昌是一位

了解山的构造的人，他曾经说过："山之轮廓先定，然后皴之。今人从碎处积为大山，此最是病。"（董其昌，《画禅室随笔：卷二》）

视觉构造并不是与山相关的地质学、林业学上的构造，一块石头的视觉构造是包含了它各部分的轮廓表面和多个层次的统一体。将一块小小的石头看作一座有着众多山谷和山脊的高山，这对多数人来说也许不可思议。塞尼尼也曾经说过："要想将一座山画得如自然之物一样逼真，那么要先取粗糙的、未经打磨的大石头，然后遵循相同的法则，赋予其明暗关系，这样作画乃是极佳的。"（赫林厄姆译，《塞尼诺·塞尼尼艺术之书》）

刚才我举例的那块《鸐猿图》屏风中的石头，其右侧坡度较低的几个三角形前后叠合，看上去就像是远处连绵的群山。左边最矮小的部分，看上去就像是最远处的山。中间一大一小两块石头，像高高耸立的山峰，又像悬崖。从这一群石头中，我们能够看到雄壮的群山和远处连绵的群山。

若想看到山的轮廓，必须看到其背景。这个背景也可以是其他更高的山。没有的话，山的背景便只能是天空。无论是万里晴朗，还是乌云密布，只要是天空都可以。在大雅画的名为《余杭幽胜图》的山水画中（兵库县嘉纳氏所藏），山后面广阔的川水、对岸的山、对面的水，还有其后面高高耸立的山都被画了出来，这是从高处远眺经常能看到的风景。站在高处，向下望去时，尽管站得很高，但山后的景色也能一览无余。而且在这种情况下，我们不是在纵深的方向上看"山及其后面"，而是在高度的方向上看到了一座山及其绵延着的山水。我们所看到的不是山的后面，而是"山的上面"。因此，这不

是站在地面上观看风景的观赏方式。大雅的《余杭幽胜图》一半接近这种观赏方式，站在有高度的水平面上的观赏方式，将天空作为山的背景便是这种观赏方式。

没有比天空"更远的背景"。无论多远的事物，其背后一定有天空作为背景。天空作为无限的空间背景，具有最纯粹的背景性质。一座山以天空为背景，正因为有天空的存在，它才成为最远的山。一座山，比它"前面所有的"山、森林、城市等所有事物都靠后，就意味着这座山的表面轮廓是"其他前面所有事物"的背景。世界上一切事物都有高度，有着向高处延伸即"站立"的表面。作为具有空间感的轮廓背景且能够被看到的山，必须具有和自己相等的高度。最远的山能够"被看到"，是因为它作为"最高的山"被看到。最远的事物不一定是最高的事物，但是"能够被看到的最远的事物"则通常一定是最高的事物。以天空为背景，水平面上可见的最远的事物，可以是"海""平野"。但是只有山，是水平面上可见最远同时又是最高的。向高处和远处两个方向的延伸，是视觉的本质方式。在水平面上，视觉在高度和远近两个方式上最彻底地表现山的风貌，使山成为水平面上最远最高的事物呈现，同时会预想到其他事物，比如其他的山、森林、树，还有房屋这些对象，它们都位于这座山前面，并且比这座山矮小。那这些东西是在"山上"，还是在"山脚下"呢？换言之，这些东西是作为山表面的一部分存在，还是作为山的前景而存在呢？平原、森林和房屋等构成了前景，许多山谷、山谷底部的森林、山上的小屋等构成了山上的风景。于是可以说，我们看到了一座山。森林、房屋、平野是山的构成要素，或者说是前景，也就是使山拔地而起的水平面。在这片风景中，能够看到

人物的存在，也就是我们平时所说的作为"点缀"而存在的人物。起"点缀"作用，便是人物作为一片风景中的一部分存在的意义。房屋、动物以及其他事物也起到点缀的作用。它们并不是为了显现自身的存在，而是在人们看一片风景时，作为其中的一部分而显现。无论是人物还是其他对象在此出现，只是简单地作为一处风景的一个要素或者说是一部分而显现。尽管是水平面上最高的山，但我们需要从远处才能看到其整体的轮廓。在这个场景被看到的人物，作为山的要素之一，必须是作为"远处被看到的人"而显现，就如"远人无目、远树无枝"这句话所言。

我们一般对眺望远方会有这样的理解：通过远距离创造出更多的空间感，从而减少整体和细节的大小以及降低色调的清晰度，但其实是指一个对象具有区别于他物的色调，也就是能被区别的表面，换言之，就是其表面清晰的轮廓让人无法看到，即无法清晰地看到一个物体的整体和局部的轮廓。视觉并不对这些区别即细微之处进行展开。为了让众多的点缀人物被看见，在一处风景中的人物，仅仅通过一些线条描绘出其大致的轮廓和大体的部分，也就是不会采取清晰表现人物细节的手法。看起来很小便是看起来很远。所谓远，并不是单纯指物理距离，而是指人们对其关注度很低，也就是一个对象唤起人们视觉的关注度很低。点缀人物应该作为一大片风景中的一部分而显现。因此，人物与其他事物相关联，并作为构成风景的一个要素而显现出来。所谓省略细节，是指人物在实现整体意义的视觉构造中被呈现，与彰显他们的个性相比，只画出其大致或者粗略轮廓，超越了只彰显个性的层面，而赋予其更重要的意义。更重要的意义是指，呈现的人物只是单纯地作为一道风

景的一部分，是一种超越了他们自身存在的更深刻的意义。一般来说，略去一个东西的细节而绘画，意味着不看细节，而是看更"大"的东西，突出其整体性。换言之，便是使其更有深意。蕴含于雾中、黑暗深处的东西被画了出来，从经验或者气象角度解释，就是看到"更深远之物"。

　　位于水平面上最高且最远之物是山。与之相对，对于我们来说，最近之物便是"人类"。相比其他事物，我们最了解人类自己。人类的视觉存在是人类身体各个部位的有机统一的呈现。身体的每一部分都统一了无限的阶段，然后形成了身体这一整体。换言之，身体有无限多样的功能，是各种特殊构造的统一。这样的身体，通过具有各自功能的各部分固有形态，形成产生视觉构造的整体。无论是多么小的一部分，都具有相应的功能，无法冲破已经被规定限制了的形态，也无法表现残缺或者有所变形。我们必须谨记，身体的形成是具有无限阶段的各个部位的统一。每一部分，是统一了所有部分的整体的一部分。微小部分的功能是统一了各部分的整体功能的一部分，换言之，人体不具有零碎的细节，由这样的人体所发现的事物，并不会看到清楚的细节；与此相对，看到的是位于更高层次的东西，看到的是人体视觉构造中更广大、深远存在的东西。

　　就像人体的特殊视觉构造一样，一朵花、一片树叶、一只鸟、一条鱼、一块石头等事物都有其特殊构造。但一棵树的枝干并不像我们的身体一样有着严密的限定。树干的伸展方向、数量、大小都各不相同。山的限定更加隐蔽。山的形状，不像一朵花那样彰显个性。山茶花能够很精确地区别于蔷薇花。与之相比，山的形状却有无限的多样性。尽管如此，山也有限定，没有倒三角形或圆形的山。从山的形状角度来说，与地面

相连的部分是最宽广的，当然也有侧坡近似于垂直水平面的山，那可能是由于水灾或者其他特殊理由，山的形状"被破坏了"。位于水平面上的事物中，也许只有山的细节限定最少，它的视觉限定最隐蔽。换言之，山表现了最隐蔽也就是最具有深度和广度的视觉阶段。对于我们来说，离我们最近、最精密限定的人物，他的所有部分，眼睛、嘴巴和手指都是精细的地方，与表现这些细节相比，山的形状与表面所体现的精神，是更广大更深刻的精神。

这是由于视觉在某个阶段停滞不前，还不能辨别人物、动物、树木。通过看一座山，还不能看到这些现实的事物，这是超越了区别更深层次的视觉。这不是现实中的人、鸟、花。山位于这些事物的背后。当这些事物位于山的前面，而不是作为山的背景存在于山的后面时，我们才能看清这些事物和山的关系。可能有人会说，一位登山家的半个身体可以隐藏于山的后面。在能看到山的范围内，恐怕我们无法看到他的半个身体。这不是因为眼睛离得近，而是视觉构造决定了我们看不到它。也有可能即使近距离也能看到上半身的情况，只是此时，以登山者的上半身为背景的前景不是山，而只是山上的一部分土而已。

像不空羂索观音、千手观音或者不动明王以及其他的明王佛像那样，拥有超越现实、非自然的身体构造和"非现实人类"的身体。尽管如此，他们也和人类一样被明确地限定精密的细节。通过视觉构造，我们的眼睛能够看到现实中所看不到的事物，能够看到一个全新的形体的形成，看到现实中的事物可能展现的一个全新的形象，也就是看到一个比视觉更广阔的世界，从而看到由此产生的东西和它们之间更深奥的脉络。

就像在各种佛像中看到的"非现实人类"的形象一样，

在山中我们也看到了"非现实人类"。但我们并不是通过与现实中的人进行逐一比较来判断的。其中，我们直接看到的便是"非人体"的东西。我们从远处的彼方看到的是我们自身的东西，我们与之最亲密的、从无限之中探究到的东西，以"非人体"的形式呈现出来。

第七章　深度

❀第一节　德拉克洛瓦眼中的两条艺术之路

"深度"是什么呢？先说一点题外话。欧仁·德拉克洛瓦生于 1798 年 4 月 26 日，在 1822 年的美术沙龙展上首次展出《但丁与维吉尔在地狱里》（又名《但丁之小舟》）后，立即轰动艺术界，随后其绚烂的艺术生涯持续四十年，于 1863 年 8 月 13 日与世长辞。在 1823 年至去世这段时间，德拉克洛瓦留有三卷日记。先选取 1857 年 1 月 4 日的一篇日记，将其要旨摘抄如下。

在所有画家之中，提香是最没有个人偏好的，因而其画作是最富有变化的。一个画家的才能若有所偏好，则无法突破个人倾向和习惯的束缚，与其说他们支配自己的手，倒不如说是他们的意识跟从手的冲动。无所偏好的才能是最富有变化的。具有这种才能的人在任何时候都能跟从最真挚的情感，并将其表达出来。

提香抛却了前人的枯燥，独创了灵活的油画技法。这种手法与初期画家的枯燥、艺术颓废主义画家对笔触的随意滥用、

迟缓是全然不同的东西。（德拉克洛瓦，《德拉克洛瓦日记》）

不久之后，自1857年1月23日至2月4日，德拉克洛瓦记录了关于他和其他艺术家的思想，从中可以窥探他的思想，摘录如下。

绝妙的画家，在表达他们思想的最初草稿中，包含了最终作品所需要的所有因素的萌芽。比如拉斐尔、伦勃朗、普桑等在纸上画的几条线。（因为他们的思想绽放光芒，在此以他们为例子。）对于聪慧的人而言，线所到之处皆为生命，皆有意义。但表现的主题若十分模糊，尽管有所发展，上升的空间也十分有限，并且也无法脱离已经成型的构思。当然，在具有杰出才能的艺术家中，也有人并非敏锐地、清晰地表达意识。对于这些人而言，创作必须考虑到观赏者的想象力。一般，他们在模仿上耗费大量工夫，对于他们而言，模型对创作的进展是必不可缺的。可以说他们通过另一条路，从而达到艺术的巅峰。

如果以提香、牟利罗、凡·戴克的作品为例，抛开他们对自然的完美模仿的惊叹和忘掉这是艺术或者是由艺术家所创造出来的东西，你在主题的构思和构图中也许不能发现精神内涵。发现这些"魔术家"利用色彩的意境和奇妙地运用画笔使一幅画作熠熠生辉，增添光彩。但是主题无法触动思想，表现出来的不过是冰冷的、赤裸裸的底画，非常热烈的氛围，协调的色调，空气和光线以及错觉所带来的惊异而已。

在委罗内塞创作的《在埃玛乌斯的巡礼者》作品中，值得称赞的、表达其思想的要素便是其冷寂的构图，再也没有其他构图比这幅作品更冷寂了。通过场景中异样人物的存在——

在画中最显眼处展现了与狗正在玩耍的、穿着金线织花锦缎衣服的少女，与画中施主们的家人的存在形成鲜明对比。通过各种各样的东西、衣服、建筑等与真实存在相反的东西，进一步使整幅画作变得更加冷寂。

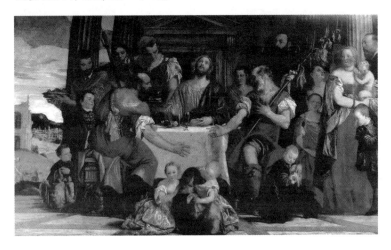

委罗内塞的《在埃玛乌斯的巡礼者》

与之相对，让我们看看伦勃朗多次运用并偏爱的主题构图。就在圣人要撕开面包时，在弟子眼前闪过一道耀眼的光芒。处处体现一种寂寞之感。也没有旁人见证这奇迹般的幻影。深深的震惊、尊敬、畏惧之情都体现在画板之上，体现在富于情感的线条中。为了感动观者，伦勃朗的铜版画不需要艳丽的色彩。

《大天使拉斐尔告别托比特一家》

伦勃朗的《托比特》（又名《大天使拉斐尔告别托比特一家》）实现了与提香画作不同性质的价值。在提香的画作中，完美的细节描绘不会妨碍画作整体的美。只是，从想象层面来说，较之伦勃朗的作品，提香的画作缺少能触动灵魂的情感，没有表现出性格的复杂性、朴实性和内心活动，缺少表达效果的特殊性和深度。

古代人不像拉斐尔、柯勒乔以及其他的文艺复兴时期的画家那样，以优雅为最高目标，他们无论是在创作能力还是在灵感发掘上都没有米开朗琪罗身上的那股干劲儿，其作品中总是有着一股陈旧的东西。古代人身上很少有那种干劲儿和激情，这在近现代人身上却很常见。古代人身上总是有着相同的节制和表现力。

有人认为提香是色彩派最有代表性的人物，这其实是陷入了巨大的错误陷阱。不过有人会这样想也情有可原。但是，也有人将其称为素描第一人，若是将素描理解为对自然界的素描，那他便不会理解画家的想象在素描中占据着重要地位，甚至比模仿重要得多。提香并没有把想象放在从属地位。对于意大利人来说，其风格战胜一切。我如此说，并不是因为所有意大利人都有着伟大或是爽朗的风格，只是因为他们常有为自己

设定"风格"的倾向。

如果人们将现实与理想的融合看作提香的第一风格，那么这里还有一位与提香比肩的人——保罗·委罗内塞，他比提香更为自在，只是并未像提香那样完美地表现出来。他们都拥有表达沉着精神的冷静，拥有安闲自在的风格，只是保罗·委罗内塞更为博识，受到模型的束缚更少，因此他的作品便更具有独立性。与之相反，提香十分注意避免作品中的冷调感。关于画作是否呈现出足够的温暖之感，我想在此强调，其实大多数画家并不把重心放在冷暖的表现上面。前面所提到的"冷静之中又透露出生气"（sang-froid anime）的确难以令人情绪高涨。这也是他们与古人外部雕刻形式的表现特性上的共同特点。进入中世纪后，素描的技巧发生了特殊变迁——通过引入基督教来完善表现形式。基督教的神秘主义促使绝大多数的画家养成了只表达触及灵魂的宗教主题的习惯，这确实促进了宗教艺术的发展。这无疑造成了近代雕刻特点的欠缺。对于古代人而言，他们是绝对不会表现出米开朗琪罗和柯勒乔表现出来的夸张和不准确性。与之相反，古代人热衷于表达美丽形体中的寂静之美，也全然不会激发现代人的想象。米开朗琪罗的低沉呐喊和柯勒乔的高尚优雅、不可抵挡的魅力，伦勃朗的含混不清，以及提香富有魔幻的色彩和表现力，这些全都是属于我们现代的东西。古代人是绝对不会倾心于这些东西的。（德拉克洛瓦，《德拉克洛瓦日记》）

在此，我们简单了解一下法国近代绘画史中蕴藏的伟大精神，对代表古代与文艺复兴时期以及巴洛克时代的美术精神进行评价。对于古代的艺术家，德拉克洛瓦在此未列举具体的姓名，只是从古代人整体层面给予相应的论述，他将古代艺术视

为艺术的一个典型。自提香之后，对于所有提及姓名的艺术家，德拉克洛瓦都指出了他们的长处并给予了毫不吝啬的赞赏。我不禁尤为想知道他对于这些伟大美术家进行评价的标准到底是什么。

德拉克洛瓦注意到了这些美术家所体现的两种美术精神类型。一种是注重对自然的"模仿"，另一种则是注重画家的"思想"（或者说是想象），这也是古代美术和近代美术各自不同的特点。之所以从古代美术发展到近代美术，是因为基督教精神的引入。但是，虽说是近代，提香和委罗内塞作为文艺复兴时期伟大的代表，也注重对自然的模仿；拉斐尔、柯勒乔、米开朗琪罗和17世纪的普桑、伦勃朗均是十分卓越、出色的思想家。我也同意、理解德拉克洛瓦的观点。作为一方代表的提香的作品，可以毫不顾忌地说这是"绘画"的完成；而另一方代表伦勃朗的作品，却让人有着深深的同感。称提香的作品为"对大自然赞为惊叹的完美模仿""绘画的完成"，不仅仅因为他是"最出色的色彩画家"，还因为他是最优秀的素描家。这让看到他的作品的人感受到"忘却了艺术和艺术家区别"般的自然。这是宛如自然一般"富于变化"，还原自然的"真正情感的表达"，自然的朴素。德拉克洛瓦细数了提香值得被称为伟大艺术家的种种，总而言之，这个威尼斯人不受固定狭隘的个人倾向和习惯的束缚，他真正地"能够看见自然"。

保罗·委罗内塞和提香被认为是具有同样精神的人，在博识这一点上，他甚至比提香这个伟人更胜一筹，尽管如此，在"冷"感上，保罗·委罗内塞却受到了批判。所谓具有"冷"感，就是缺乏"真实感"的表现。由此，我们也可以了解这位批评家——德拉克洛瓦对于他所说的"自然模仿"的重视

程度。与之相对，在以想象为主的伦勃朗的思想里，则体现了朴素与真实。

我暂举一例，在德拉克洛瓦去世时，塞尚是一位刚从巴黎出道的二十四五岁的青年画家，他对德拉克洛瓦抱有深深的敬意。此后，塞尚同德拉克洛瓦一样大致度过了四十年的艺术生活，在美术史上留下了浓墨重彩的一笔。在晚年的某一天，他来到了罗浮宫，在那里看到了悬挂的《加纳的婚礼》，不禁驻足不前，十分激动地说道："这就是绘画呀！部分、整体、容积、程度（浓淡）、构图、颤动，这所有的一切都包含在这里。人们仅仅从色彩上便感受到了巨大的震撼，色彩如彩虹般绚烂多彩。绘画时最应注重的就是色彩。这幅画有着恰到好处的热情、一眼令人陷入其中的深渊之感，以及背后隐藏的蠢蠢欲动之势，这是色彩所赋予的优雅状态。人们呈现出自己本来的样子，这才是一幅真正的绘画。人们若想好好欣赏一幅画，就要先慢慢品味它，同画家一起顺着物体背后隐藏的互为关联的'根茎'向下探索，而后随着色彩向上涌起，最后在光影中绽放。尤其在委罗内塞作品面前更能感受到色彩的魅力。委罗内塞在用色彩讲述故事。"（约阿基姆·加斯凯，《塞尚与加斯凯的对话》）尽管委罗内塞受到塞尚如此推崇与夸赞，但德拉克洛瓦还是认为委罗内塞的绘画因具有"冷"感而缺乏真实感；到底德拉克洛瓦所说的"真实感"是什么呢？

他说委罗内塞的《在埃玛乌斯的巡礼者》缺乏真实感；与此相反，伦勃朗以同样主题创作的画作，却被认为具有真实感。但如此断言，难免会受到人们的怀疑，究竟什么是真实感呢？尽管说伦勃朗所画的场景具有真实感，但他所画的不也是现实世界中并不存在的场景吗？说他具有真实感，恐怕没有令

人信服的判断依据吧？德拉克洛瓦难道不是凭借自己的主观意向而做出判断吗？这是怎么回事呢？对于《大天使拉斐尔告别托比特一家》这幅画，德拉克洛瓦认为伦勃朗和提香的区别就在于"能触动灵魂的情感，性格的复杂性、朴实性和内心活动，表达效果的特殊性和深度"等。也许对于这些词语，我们难以清晰明确地解释其含义，但可以大致理解其含义。上面提到的"复杂性"一词大致便是我们常说的"模糊"；"表达效果的特殊性和深度"难道不就是指"深深的震撼与畏惧"吗？伦勃朗的作品触及和唤醒了我们的情感与灵魂，这些都是无法明确画出来的东西，这些意味深长的特质都无法准确无误地被观察出来。当然这些都是以《大天使拉斐尔告别托比特一家》为例进行的阐述，并且它和《在埃玛乌斯的巡礼者》一样，都是非现实的事件。然而这幅画却被认为具有真实性，这是因为它含有能触动灵魂的情感和朴实性。

德拉克洛瓦重视非现实事件中体现的"真实感"，这和艺术有什么样的联系呢？让我们来简短听几句他的看法。他说道："能够令人对自己的作品产生兴趣，这是艺术家创作的首要目的。这需要艺术家去探索各种各样的方法。有时尽管是很有趣味性的主题，经过'拙劣之手'创作之后，反而不能引起人们的兴趣了；相反，对于一些毫无趣味的事实现象，经过'巧妙之手'，再有一些突如其来的灵感加持，便能引起人们的兴趣，散发出魅力。趣味的主要源泉来自灵魂，具有不可抗拒的力量，能够触及观赏者的灵魂。所有富有情趣的作品，能够让所有观赏者感受到灵魂的存在，但因人而异，效果各有不同。人们只是通过个人的主观去感受和想象。这两种能力不管是在观赏者身上还是在艺术家身上，都不是不可或缺的能力，

只是程度上有所不同。个人偏好的才能无法真正引发兴趣，它只能刺激人的好奇心，引起人们瞬间的兴趣，唤起和艺术并不相通的热情。但是个人偏好的主要特点就是在感情和模仿上缺乏诚实，他们便无法充分发挥想象。想象就像一面镜子，通过我们自身强大的回忆能力，映射出自然的姿态，我们也因此感受到内心深处的快乐。伟大的美术家几乎都有激情，但是基于各自不同领域的天才倾向而采取了不同的方法。"（德拉克洛瓦，《德拉各洛瓦日记》）接下来，德拉克洛瓦就提香和伦勃朗的特质进行了论述。

据此可知，德拉克洛瓦所认为的艺术家的主要目的就是他称为"趣味"的东西。趣味来自艺术家的灵魂，能够唤起观赏者的灵魂，也就是真正的美术精神。德拉克洛瓦所说的两种不同的类型实际上是指"趣味"的两个方面，对此，艺术家的个人偏好与真的趣味不同，只是单纯地刺激人们的好奇心，引起瞬间的兴趣只是与艺术毫不相干的热情而已，这意味着"缺乏真实感"。据此，委罗内塞便被归为"缺乏真实感"一列。

从严谨的语言逻辑角度来看，不禁令人怀疑德拉克洛瓦的思想存在一些矛盾之处。但我们可以清晰地看到，他将艺术家的源自灵魂及触及灵魂之物——真正的趣味，和单纯引起好奇心、瞬间的趣味、非艺术性热情的个人偏好加以区分。

美学该如何解释这一情况呢？这一深刻的问题是否又透露出什么线索呢？

❀ 第二节 克鲁格和里普斯的"深度"

我苦苦寻找，暂且把克鲁格对于情感深度的思考作为此问题的答案。

据克鲁格所言，无论是伦理世界还是艺术世界，能够直接将突出的感情经验区别于其他非感情经验的便是"同时表现出来的所有意识内容中最具特征的内在温度"。身体突然遭受烫伤时的痛苦、口渴难耐、奇怪难闻的味道或气味，或者是与之相反的酒足饭饱的满足感、轻松愉快，或者瞬间的紧张感、生气等经验，它们与友情、对孩子的照顾、虔诚、贞操、对自然或者艺术作品的沉迷、对学问的钻研、发现的惊喜、良心的不安等情感既对立又有共性。人们首先通过身体感官、具体的物质和工具感知世界，然后上升到人格、情绪、真正的精神层面。我们都知道，幼稚的生气和名誉受损后的生气的性质全然不同；爽朗的愉悦和从深层次的人格上感受到的愉悦也是完全不同的。"这种区别不是本质和表象的区别，也并不局限于部分内容，而是和经验整体有着密切的关系。"这不同于理性分析，而是感性意识。这种意识类似于心理学的愉快或不愉快，紧张感或松弛感等与感情要求相关的意识。为了表现这种感觉，德语很久之前便有"深度""亲密性"这种表达。在思想或艺术作品上，在形成滑稽或悲壮意识的过程中，尤其在各类幽默表现形式上，就是深度或深或浅的问题。人格就是在情感生活方面整体的性格特点，是意识的全色彩、情感及情感价值的综合体。

我把情感的深度、情感生活称为评价，有效地将相对稳定

性和发展性相结合。实际上，正是由于情感特质的不变事实以及情感之间的联系不断增强，才能加深、加强内心生活。通过人格上根源的广度和深度，即对象与评价体系关联的多样性和不变性而对情感进行区分。

在发展的、健全的人格中，每个具体的情感经验都有不同的深度。因此在人格上会引起每个人程度或大或小的共鸣。其中，有些共鸣忠实于自己，有些反之。越是通过直接经验获得共鸣，换言之，构成精神内核的各种价值观构造所规定的元素越多，这种感觉就越深刻、越亲密。

根据深度方向的不同，人类拥有丰富的情感。这种感受来自内心最深处的触动，让我们直接意识到自己的天性；让我们直接感知精神的成长方向、创造事物并使之持续的各种力量、实际中普遍存在的精神需求。真正的艺术作品都有精神内涵，是人类精神需求的沉淀。这种受意志支配的特性同时又是道德的象征。

浅层情感，通常只有单一的方向。单纯的瞬间的愉快或悲伤、毫无关联的令人沉静的声音、轻描淡写的紧张或放松、肤浅的幽默等都属于这种浅层情感；与之相对，更深刻的情感来源于密切相连的整体的体验，它有各种不同的方向。情感最深的触动，毫无例外，都是将对立的情感统一于我们的内心，在这一点上各种情感触动都是一致的。所有深层的幸福，其中必然暗藏着一丝"苦涩"，或者包含着对悲伤的预感。

只有通过精神的创造力才能产生真正的深度，深度要求已经形成的和将要形成的情感。这种情感具有内在必然性和真实性，并且和其对立面相互关联。也就是我们一边感受着这种感情，一边将它的对立面统一于整体中。在这个意义上，对比

（手法）便成了艺术形成的基本原理。无论是在艺术还是在人生中，其自身内在构造决定了其高贵性，它犹如铁网一般布满了对立面之间。无论是康德还是席勒，都证明了无论是崇高的情感，还是理性世界，都存在触动内心并高涨起来的契机和压抑情感契机之间的对立。只有迈过意志、思维和内心的门槛，与障碍相对抗努力向上时，才能够获得更深刻的力量。精神上的创造力就是在体现不同价值的情感之间，找到具有深度的对立情感，从而得到新的情感并丰富自己的情感经验。青年的歌德为了发展内在的深度，集聚了感情内所有的对立面，通过这个充满痛苦又勇敢的方法，将精神扩展为所有东西，从而可以瞭望并形成无限的世界。（菲利克斯·克鲁格，《情感生活的深层维度和不一致性》）

克鲁格承认情感经验中身体与人格之间的对立，深刻的方向不是身体的各种体验，以及运动、电影所表现的强烈感情，而是人格的全部状态，与其最深层有关，其本质与道德有关，具有深度情感本质的人格全部状态。他尝试从更细致的心理学层面对其最深层进行说明。对于克鲁格而言，构成精神核心的价值构造决定了深刻的经验深深扎根于全人格。这个特有的价值构造，就是作为评价的情感生活体系。规定这个体系的是情感的与生俱来的发展阶段——有机增强的关系。换言之，是由构成我们本质的创造性精神的倾向决定的。在这一点上，情感生活体系和对象之间关系的多样性与固定性就是每个情感经验中人格的广度和深度。真正的深度产生于精神的创造力和即将产生的情感，并且它包含相反的情感。深层的情感构造具有多方向性，并且统一了对立的情感。艺术作品就是对立统一的沉淀。对比是艺术形成的基本原理。艺术的形成过程在本质上是

道德的象征。在他的思想中尤其值得注意的是——决定深度的人格就是情感的创造性倾向。基于此，深刻的情感统一了众多的相反的情感经验。可以说克鲁格使深刻情感的研究向前迈出了重大的一步。

克鲁格认为深刻的情感包含对立情感，尽管他并没有十分详细地说明深层情感在本质上如何源于情感的创造性倾向，但这是十分容易理解的。所谓创造，是指产出新的东西、与现存之物相对的东西。我们自然会预想到情感是对立情感的统一。

对这个想法进行探讨之后，仍有一些地方令我不解。第一，深刻的经验是对立情感的统一，为了使其成立，对象与评价体系之间的关系就必须具有多样性和固定性，这到底是什么意思呢？位于人格深处的"广度"和"深度"到底是什么呢？深刻情感位于对立的情感之间，因此某个对象唤起的情感也应是对立情感吧。这就像"一个对象产生主观关系的多样性"，如此的话，"广度"或者"多样性"直接促使了"深度"的成立。与此同时，为何另外要求关系的"固定性"呢？如前所述，一方面是"多样性与固定性"，另一方面是"广度与深度"，从中我们不难得知"固定性"与"深度"对应概念。然而，根据克鲁格的说明，我们无法理解——为什么同时要求广度和深度、多样性和固定性。若是将深度从广度之中区别开来另外进行要求，仍未充分说明包含对立情感如何产生了深度。

第二，克鲁格提出的构造的深度在本质上就是道德的象征。他深入细致地分析了规定深刻情感的人格，即情感生活的构造。但是据此可以引出情感本质的创造性倾向、普遍性与稳妥性、价值体系等诸多概念，然而为何它们就是道德的象征呢？对此克鲁格并未做出说明。对于这个问题，我深表遗憾，

没有机会拜读 *Der Begriff des absolut Wertvollen als Grundbegriff der Moralphilosophie*（1898），在这些著作里面应有很多值得我们学习的东西，比如全人格、精神、理所当然伦理或道德。很遗憾，暂时还不能解答上述疑问。

里普斯恰好对此问题做出了回答。通过学习他的思想，也许可以回答上述疑问。根据里普斯的核心观点可知，只停留于精神表面的情感与深刻情感之间的对立是一种量的对立。这不仅仅是审美价值的内部质的对立，同时也应该是审美价值大小的相对。审美客体由于我们感情的移情而成立，移情为审美客体表面增加了深度，深度是移情主体的人格。深度就是进行审美过程中，我们赋予自己本来固有的本质的深度。因此，那是我们自己的深度或者是我们本质的深度。同时客体的深度，也就是在审美过程中我们自身赋予客体的深度，这个深度包含我们的一种情感。深度给我们的快感赋予深刻的特性，通常审美客体带有某种深度。美味虽令人愉悦，但绝不带有深度。我认为快感并非从深度中获得，因此并非捕捉到审美客体的内在的核心，就能丰富和提高我们的本质。审美的移情是以我们的人格为基础，移入的情感根据我们全部人格程度大小具有不同的深度。

对于美的东西，我们首先要移入的是赋予人类价值的东西，是表现人性的力量或者仰慕。任何人首先都能知晓自己作为人的内在力量或能力，并且也知晓什么样的享受能让我们体验到愉快的幸福之感。这些就是伦理学的本质。最有深度的审美价值同时具有最高的伦理价值。我们不能将伦理学与"道德"混淆。人性的东西即人类身上所有积极的东西都有伦理价值（里普斯，《美学》）。

我们赋予自身本质的深度，与此同时，将自身本质的深度赋予审美客体深度，这就是深刻的情感。但是，所谓"深度"或者有深度的事物为何物呢？深度为何存在呢？对此，无论是克鲁格还是里普斯都未做出说明。我实际上对此颇感兴趣。

里普斯将深度的内容称为"人性的东西"，这时伦理学从学术上对其进行定义。毫无疑问，可以将"人性"学问或者"人类学"称为"伦理学"。对此，我并未想否定。只是正如里普斯所说，不能将伦理学与道德混同，在这个意义上的伦理学不研究道德，而是研究所有具有人性价值的东西。道德只是其中的一方面，知识也是，美也是。里普斯的伦理学也会研究上述内容。只是通过这样的伦理学，我们也许能真正理解艺术中具有深刻情感本质的人性，也就是真正理解人性在表现"艺术深度"上具有什么样的特质。

更为重要的是探寻以人性为内涵的人类产出物在更深层本质上的共性。但是，这些根源性的东西是由学问、道德、审美经验等组成的种种文化，这些文化实际上都是由意志产出的。也许正是因为知晓它们的特质，才能知晓根源性事物。

美的事物的本质是所有文化产物中共通的"人性"，其存在如同一块赤裸的石头，它并不像披在外面的衣服那样，将移情、直觉等心理作用，或者画布、大理石等材料展现出来。康拉德·费德勒曾探讨过艺术活动的意义，他认为艺术作品并不是为了表现已经存在的事物，也不是为了临摹艺术意识中的形体。艺术作品也不是任意主观的（费德勒，《论对造型艺术作品的评价》），脱离了审美经验和各种艺术材料，其美学、艺术价值也是不存在的。艺术并不是表现"现存之物"，而是创造新的东西。若是不理解这一点，便无法抓住"艺术中的人

性"这一内涵。换言之，特殊的心理学经验本身或者各种艺术材料形成的效果，就是美学中人性的全部体现。这些心理学经验、材料产生的效果并不是披在"人性"外面的外衣，而是它们呈现的外在形式。只要了解了外形，就能立刻了解艺术中的人性。它们的外形即艺术，并不包括与之不同的人性或伦理价值。

在这里举一个例子，在山里写生的一位画家，正为用尽绿色颜料而烦恼。这时，碰巧一位画家路过，将自己的画具借给了他。这可能是一件微不足道的事情，但确实是一个有道德价值的举动。对此，我们也许很容易发现道德价值与艺术价值的差异。画家的风景写生便是一项艺术活动，体现了艺术性。借给他人画具的行为具有道德价值，促进了艺术活动的开展。为了让写生这件事顺利展开，而为自己提供了帮助，并非为了写生创作本身提供帮助。这种帮助是对写生之前的准备工作的一种帮助。发掘了艺术活动中人性的一面，自然地实现了艺术创作要求，这是借出画具之人行为上体现的一种道德价值。艺术价值和道德价值是两种不同的人类价值。

即使在艺术家的创作中，创作也并非简单轻松地按照他的想法开展，当创作有困难时，采取的态度应当是符合道德的。然而这时的道德，并不是他们创作活动的过程，也不是创作过程中的想法，而是创作过程的开展方式以及他们对待工作的态度。

毫无疑问，无论是艺术活动还是道德行动，都是人类存在的先验性要求，都具有客观价值。只是这两者在不同方向体现人类价值。它们各自的"表现方式"便是各自价值的体现。脱离了各自的"表现方式"或者是与之毫无关系，就无法实现其人类价值。里普斯曾说过"最有深度的美学价值同时具

有最高的伦理价值"，为了防止引起误解，我认为有必要对此进行解释说明。

康德对美和善进行了明确的区分，但他也认为美的东西便是道德中善的象征。（康德，《判断力批判》）虽然说是象征，但并非直接等同的关系。也就是可以是其他不同的东西——"具有共性"的"两种不同的东西"。

康德认为，当感性与悟性这两种"心意的本源"或者"认识的源泉"相结合之后，认识才开始产生。也就是"人类的认识有两个主干，两者应该是从一个我们不知晓的、同一根部生长出来的"（康德，《判断力批判》）。康德说道："我们的认识能力的根须一分为二，生出两个枝干。"（康德，《判断力批判》）此处康德所说"未知事物"是什么呢？海德格尔在康德的形而上学中发现了一个普遍的、本质的东西——"未知事物"，它也许正是善的根源，同时它也是美和真的根源。（海德格尔，《康德与形而上学的问题》）

美、善、真，还有宗教，都是由这个深处的"根"分化而成的枝干性的东西。而其他间接的理解方式，不仅没有表明这些东西之间的正确关系，反而很有可能导致混乱。有学者认为伦理不同于道德的善，可以解释为全部人性。毫无疑问，美的东西也包含在内。但是，此处的伦理性是无法脱离美、道德而单独存在的，它形成于美、道德的背后，只有了解这些低层次的东西才能知晓伦理性。仅仅通过伦理性的东西而知晓美、善等，是不可能的。

深度既然呈现于美的自然和艺术作品中，其本质就必须以艺术性为根本，必须根据艺术性意志限定审美经验。一方面，它具有意识特征；另一方面，又体现了自然或艺术作品的结构

特征。我们必须了解这一点。

　　然而，在克鲁格看来，人格决定了人类会产生深刻的情感经验，人格就是评价对象的情感生活体系。因此，为了实现深度，需要"已经形成的和将要形成的情感"。深度在本质上"并不是表象，也不局限于部分内容，而是整体的情感经验"，它包含了"意识的全部色彩、情感特质、情感的复合性"（菲利克斯·克鲁格，《情感的本质》）。

　　但是，所说的情感又是什么呢？一般可以这样解释：区别于表象和概念等情感方面的经验。对此，冯特说"由情感要素引起的内心活动叫作情感运动"（冯特，《心理学概论》）。克鲁格也认为，"伴随着情感，在整体上必然包含对立的情感，互相对立的情感统一于整体情感经验中"。

　　情绪或情感区别于表象意识，区别于意识的客观性。但是情感或情绪也是一种意识。它们是一种特殊的经验限定或者创造的产物，那它能直接限定或者创造出什么样的意识呢？一种情感除了它本身，无法成为任何其他东西。人们常常认为一种情感伴随种种外部表现或者各种情感的"唤醒"。冯特曾言，"无论如何，没有意志参与的情感和激情是不存在的"，"可以将情感看作意志性动作的开始"（冯特，《心理学概论》）。感到十分恐惧的人会发出震耳欲聋的尖叫声。我们不难想到，恐惧是尖叫的原因，是恐惧唤醒了尖叫。但是，果真如此吗？他的恐惧十分强烈，不过这也只是"他"所感受到的恐惧而已。发出的尖叫声也是由感受到恐惧的"他"所发出的。这并不是恐惧变成了一声尖叫。尖叫的原因源于他的发声器官功能。恐惧是他的一种意识内容，感受到恐惧与大声尖叫是完全不同的。我们必须区分二者，尖叫是他的一种机能或者说是身体本能。

　　但是，也有不少学者认为，情感不仅仅是单纯的情感，还包含唤醒情感的本能、意志，是这些事物的融合。克鲁格也认为，所有情感或情绪经验蕴藏于我们体内，并且令经验成立，保证了生命的完整性（菲利克斯·克鲁格，《情感的本质》，《心理学档案》第65卷）。在精神世界里，直接情感经验在心理学中最重要。直接情感经验最能直接、确切地体现内心的整体性，也只有直接情感经验能够将心理事件的各个瞬间通过某种方式、最有规则地表现出来。情感对所有心理事件都起到了功能性指导作用，我认为这是发展的最初阶段，也最具有普遍性。［菲利克斯·克鲁格，《论心理完整性》，《新心理学研究》（第一卷）］

　　该观点有一定道理。对此我却产生了对克鲁格观点的第三个疑问。当我们顺着这种想法思考的时候，便会产生相应的情感或情绪，那么这和我们考虑的对象客体之间又有着什么样的关系呢？一个对象客体能使我们的意识有所反应，其背后蕴藏的东西和情感中创造性事物有着怎样的关系呢？对此，恐怕只有一个回答。但是，克鲁格却认为情感非常明确地从这些表象中分离出来，深度并非存在于表象，仅仅存在于情感之中，深刻的情感与这些表象毫无关系。情感并不包含这些表象，也不规定其存在，即情感并不是在背后创造出这些表象的东西，只是一种单纯的对立。如果情感的创造性被限制在这种范围内，即使能够说明情感经验自身存在的"深度"，那么对于艺术作品中其他审美对象的深度，又该如何说明呢？

　　也许有人认为，深度与整体有关，整体特点就是情感，深度是一种情感，不是表象。若是如此考虑，又该如何看待产生深度经验的必要条件——对立情感呢？不通过部分表象，又该

如何体验到这些情感呢？这些情感是一种主观感受，同时也必须是唤醒主观表象的情感。所谓内心的完整性，恐怕不是剔除了表象的单纯情感吧。深度既是主观之物，又是表象即客体对象的深度。统一了各个表象的东西应是比各个表象更为高级的存在，很有可能类似于情感。虽说如此，类似于情感的东西也绝不是情感本身。表象即使模糊，也是明确的客观存在，而不是单纯的主观情感。

第三节　委罗内塞和伦勃朗的 《在埃玛乌斯的巡礼者》①

伦勃朗的《在埃玛乌斯的巡礼者》

德拉克洛瓦认为，在委罗内塞创作的《在埃玛乌斯的巡礼者》中，画着施主一家人，却在最醒目的位置画了正在和狗玩耍的少女，通过这种"与真实全然相反的存在"，进而突出了构图的冷寂。在伦勃朗的画中，并未出现"多余的见证人"，即与真实相反的人物，但却画出

　　① 在国内艺术界，委罗内塞和伦勃朗的作品分别被译为《在埃玛乌斯的晚餐》和《以马忤斯的晚餐》，但原著都用《在埃玛乌斯的巡礼者》表示他们的作品。——译者注

了在一间充满着寂寥之感的屋子里，耶稣撕开面包的瞬间，弟子深深地惊讶、尊敬和畏惧。在深刻的情感表现方面，这是一幅我们所知晓的最优秀的作品之一。委罗内塞创作的那幅画在深刻性上恐怕要比这幅画逊色一些。关于这幅画的印象，若是用克鲁格的观点来解释，我不禁又生出一个疑问。

德拉克洛瓦认为，委罗内塞和提香都是重视模仿的画家，在绘画人物的形体、色彩、活动上，在写实绘画上，委罗内塞有出色的绘画技能。这一点在他画的《在埃玛乌斯的巡礼者》这幅画中得到了充分体现。众多人物的形态以及表情，还有人物之间的关系都十分自然地画了出来。这些人物之间十分和谐统一。德拉克洛瓦认为这幅画有着"与自然相反的东西"。他说的是在这幅画里存在着不合主题的、不适当的人物所带来的不自然之感，而并不是说这幅画脱离了主题，画中人物的形、色、表达等表现事物的样子都缺乏真实感。撕面包的耶稣、用表情和动作表现惊讶的人们、旁观着这一幕的人们，还有蹲下的人以及淡漠的孩子们，委罗内塞生动形象地刻画出这些人物之间的各种关系。孩子们漠然的态度和表情，也是画面生动统一的要素之一，贴合主题，表现出与画面的中心事件有关的人们截然不同的情感。孩子们的不关心与事件主角——耶稣仰天虔诚的态度，形成了最为深刻的对比，其他人迥异的态度与表情也被刻画得栩栩如生。如前所述，委罗内塞的画作生动地统一了各要素，根据克鲁格的观点，这幅画表现出了十分深刻的感情，它应该比伦勃朗的只有四个人物的作品有着更深刻的情感，但是果真如此吗？

首先，被人们普遍接受的事实是——伦勃朗所画的以耶稣为首的四个人物都表现出了比委罗内塞所画的以耶稣为中心的

人物更深刻的情感。在此，我通过两幅画中姿势基本相同、坐在餐桌右边且都面向餐桌的两个人物的对比说明。在委罗内塞的画作中，他有着强健的体格，膝盖暴露在空气中，袖子卷起，露出结实的两个手腕。左手抱着靠在膝盖上的拐杖，右手长长地向前伸去，只露出一张侧脸正在凝视某处。用垂直的线条表现耳朵后面的肌腱，令人感受到他的紧张。他右手腕上肌肉凸起，抱着拐杖的左手食指向前用力伸直，从这些细节也可以看出他内心的紧张。但是由于光从他的后方打过来，他脸部的细节隐藏在阴影里，无法清楚地看见眼睛和嘴巴。而伦勃朗的画中人物并不健硕，穿着整齐，坐在一把小小的椅子上，身体略微向后倚靠在椅子上。瘦小的体格却有一双粗糙的大手，左手抓着低矮的椅子扶手，右手放在餐桌上，紧紧攥着桌布。脚和手一样粗糙，赤脚踩在地板上。

委罗内塞所画的人物给人一种身体上的印象。健硕的体格、修长的小腿、健壮的两个手腕，给人一种身体上的重量和强健之感。特别是露出来的双手，令人感受到皮肤上的触感。右手臂的紧绷感，尤其是左手食指，还有右手拇指和食指都用力伸直，通过手的紧绷感表现某种精神触动，只是这种力量更多地表现外在的身体力量，缺少内在的、精神上的力量。在他耳后强健的肌腱也像是在讲述着一种用力之感，只不过相比于精神上的紧张，更明显的是给人一种感觉上的紧张。作为心灵之窗的眼睛和嘴巴全都隐没起来了。委罗内塞的这幅画，将健壮的身体十分自然地表现出来，也画出了表现某种精神紧张的姿势。只不过，更为突出的是一种身体、生理上的紧张感。

而在伦勃朗的画作中，突出地表现了人物的精神。这是一位秃顶近半、须发皆白的老者，他的手正用力地向前伸去，表

现出强烈的惊讶之情。银白色的胡须，嘴唇微张，紧盯着耶稣的脸上布满了惊讶、恐怖与虔诚之色，这是一种无法言语的精神上的触动。在这位老人身上，那种看到奇异景象时的惊讶怪异甚至感叹都被突出地表现出来，令观赏者内心颤动。搭在椅子把手上的左手实际上也在诉说着一种震惊，左手的五根手指正在微微伸张，像是在极力压制内心因为震惊想要叫出来的冲动。虽然并不值得我特别惊讶，但看到这一场景，我自己的手也仿佛要张开。他的右手、脸部的细节和脸的突出方式、肩膀、手腕，好似都要动起来，就连他坐着的姿势好像下一刻也要动起来了，甚至能感受到他紧紧攥着桌布的手压在桌子边上的力量。这幅画是令我感受到内心强烈触动的典型例子。这两幅画的不同之处的根源到底是什么呢？两幅画都是同一主题，画中的人物都表现出相同意义的动作与表情。魁梧的身体如同一座山峰，强健的手腕有力地伸展着，这是委罗内塞画中的人物形象。他追求的是真实地刻画某一场景中人物的身体、运动的形态、色彩。德拉克洛瓦评价他和提香的画作都是"冷寂中透露着生气"，这幅画中所表现的人物的姿势和表情确实如此。只是并不怎么符合作画的主题。委罗内塞并没有像伦勃朗那样，把《新约全书》讲述的充满故事性的奇异事件所带来的惊讶、恐怖和虔诚意义的精神上的震动表现出来，这就是德拉克洛瓦所说的"与真实性相反"的意义。

为什么说这与真实相反呢？《圣经》里所描述的故事难道是真实存在的吗？在我的认知范围内无法解答该问题。对此，我不知晓，不过这也不是我所要研究的课题。然而一个铁的事实便是读过《圣经》的人能够想象出书中所描写的画面。对这个场景进行想象，这并不是某些人才能做到的特殊的心理活

动，这是极其普遍且必然的事情。在语言的世界里这是一个事实，同样，在视觉的世界里也能根据绘画的表象而展开。换言之，它作为"能被想象的视觉产物"的一个对象而存在。所谓对象，不必再次重复，我们也应该知道它不是"与外界、与我们无关的存在之物"，而是具有人性的自然产物，具有先验性。如宗教艺术就是以非现实世界为对象，证明了对象的先验性。用视觉表现对宗教场景的想象，就是宗教与美术的结合体。普通人都能预见到这样具有先验性的想象性视觉，预见到《在埃玛乌斯的巡礼者》的先验性，这就是德拉克洛瓦所说的"真实"。我们并不能单纯地把它等同于知识。在画中存在的这种奇迹景象，无论是对于我们还是对于德拉克洛瓦而言，都不能将其认为客观存在的事实。也不是理论上的事实，即通过比较不同的作品从而判断某幅作品的场景是否真实。

知识用来阐释客观实在。无论是何种类型的客观实在，阐释客观实在的知识，就必须预想到与之对应、与之一致的客观实在。然而，艺术无法预想客观实在。无论有多么丰富的知识、进行了多么精密考虑之后才创作出来的文艺或美术作品，也只能是作为一件艺术品而被观赏，我们无法预想到存在于作品之外的东西。若是对此进行预想和探索，人们便会从"观赏作品"跑到其他的认知领域中去。更何况是在《在埃玛乌斯的巡礼者》这样的作品里，人们便只能看到画作中存在的事物，也只能理解其中所蕴含的精神。委罗内塞的《在埃玛乌斯的巡礼者》正是由于委罗内塞的创作才得以问世的。人们也正是由于委罗内塞的创作才对其进行表象的。大概有人认为，对其进行表象就是一种知识。也有人认为，一件作品在被创作之前，"作为一件作品的'在埃玛乌斯的巡礼者'"无法

被任何一位画家所创作出来，这种唯一的表象方式只有通过这幅画才被人们所知晓。

对一幅画所蕴含的特殊的东西进行表象，并不是我们通过观赏这幅画之后才学会的东西，而是因为我们的视觉先验性地具有欣赏作品的能力。观赏作品时所表现出来的视觉作用远远超越我们眼睛的表象作用。人们所说的艺术带来知识便是这个意思。这个解释是否正确呢？优秀的艺术是带有艺术气息的艺术，是具有艺术性的艺术。这才是"真正的艺术"。这和作品内容具有知识价值是不同的意思。没有任何一个知识的对象能够脱离认知过程，也没有任何一个知识的世界能够脱离知识性。如果说艺术性经验不同于理论性认识，把它作为一种情感经验或观赏经验，这个"认识"是不同于学术和艺术的另一个领域，理论性认识也只不过是它的一方面。它是一种涵盖了学问与艺术，更高层次的存在。毫无疑问，正是因为它包含了学问与艺术，所以它能够展开与学问、艺术全然不同的生活，能够感受只有通过这种生活才能获得的体验，"作为高级的精神生活的认识"并不能直接通过经验获得。并不是说我们的经验既不是学问也不是艺术。那为何我们为其冠上认识之名呢？这只不过是防止引起混乱的一种命名罢了。

只要在本质上理解艺术，创作的对象就客观存在，这便是直观的世界。的确，它也与知识有着某种联系。但是知识只不过是促使直观世界成立的一个契机而已。只有脱离了单纯的艺术立场，站在更高层次的生活的立场上才能得出艺术是知识的对象这一事实。

对于德拉克洛瓦所说的"画出真实"，我认为可以直接换作"画"来表示。只要能够正确地理解作画，画出真实便是

自然而然的事情，正确地作画，所画出的东西就是真实的。无论是否出色地对人物进行了"模仿"。在《在埃玛乌斯的巡礼者》中，委罗内塞在内在精神表达上逊色于伦勃朗的画作。按照克鲁格所言，情感生活是深度的核心，在情感生活达到统一之前所需的必要条件并未准备充足，也就是说，从一开始，委罗内塞便没有在画中表现出来。确实，委罗内塞通过阅读《圣经》，将他自己所看到的场景表现了出来，让世人也看到了这一场景。也正因为如此，这幅画作为《在埃玛乌斯的巡礼者》而被世人知晓和认可。但这幅画并未有所突破，并未挖掘出人类视觉想象中应有的这幅场景的"真实"。恐怕因为委罗内塞是德拉克洛瓦所说的视觉被公式化的人，所以对于这种场景，他的这幅画作更加偏向于身体的描绘。

伦勃朗的风格更加偏向于挖掘内在的东西。克鲁格的观点适用于伦勃朗创作的这幅画。画中老人的手、脸、手腕、肩膀、眼睛以及嘴巴等部分都表现出各自的精神。不仅仅是眼睛和嘴巴，连鼻子、脸的朝向都非常突出地表现出一种精神。老人的左脚被简单勾勒出来，向后撤去，右脚则向前踏出。不同的部位，集合了各种不同的表露，表现着刚才所提及的精神。老人的脸上清楚地展示了面对不可思议的场景时吃惊的神情。对此，可以用克鲁格的观点来说明。第一，对于深度，他仅仅认为是情感的问题。但是，就如刚才所言，这不仅仅是单纯的情感，而是紧紧和表象内容相结合的东西。具有深度的精神应是潜入所画之物的"内部"并成为其"深处之底"。或许有人认为，深度只存在于深处，不存在于表象中。然而事实是，在画作的色彩、形状等表象的背后，是画具与画布，并未有空间上的深度，深刻的精神存在于绘画的线条与色彩"之中"才

能够被人看到。所谓在"背后"或者"深处"被看到，不过是一种被看到的方式而已。那么我们通过何种方式探寻到绘画的精神呢？这种精神或情感和形状、色彩构成的表象共同被看到，它们不能脱离表象单独存在。就像情感有深度一样，表象也有深度。深度通常指精神与表象两方面的深度。

第二，伦勃朗画中那位苍老的弟子之所以能够深深地打动我们，是因为其中包含像克鲁格所说的不愉快的情感吗？但是通过身体各个部分所表现出的种种情感来看，我们无法发现悲剧和崇高美的经验混杂在一起的、令人不快的要素。在克鲁格看来，互相对立的情感的统一是深刻情感成立的重要条件。但是，在这位老人身上体现的只不过是不同类型的精神内容的统一而已。在克鲁格的研究中有众多值得人倾听的结果，只是关于"深度"方面，我并不能从中找到一个明确的答案。

🍀 第四节　深度的构造

伦勃朗在《在埃玛乌斯的巡礼者》中所画的那位老人带给我们的精神内容可以说是"深刻的"。我们可以说它是"清晰的"或是"强烈而生动的"。的确，这幅画的人物神态之所以清晰，是因为每一个事实都有一定的表现强度。这里的强度，区别于"深度"，不是单纯地指力量的大小。比如在一幅充满激情的场景中，强度必须能够唤醒人们强烈的紧张感，令人兴奋。但是在伦勃朗的这幅画中并没有这样的激情，这是人们公认的、无可争辩的事实。然而那就不能说它栩栩如生吗？栩栩如生也有各种表现方式。委罗内塞画作中的人物伸出的右手臂，能令人感受到皮肤的光滑，这也是一种生动的表现方

式。伦勃朗的人物并没有体现出这种感性的生命力，表现的是一种精神。克鲁格明确地将身体的、感性的东西区别于深刻的情感。在伦勃朗的画作中，也不是没有表现出这种感性的生命力。比如，放在餐桌边上的右手表现出一种紧紧压着木板的那种触感。只不过这只手包含的不止这些，与此同时，通过老人用力压着桌子，我们还看到了他的精神世界。这不是根据个人感觉做出的判断，而是能直接看到的东西。色彩和形状就直接表现了精神世界。我在心理学上对此进行了相关分析，绘画中的线和表面能够唤醒一定程度上的某种紧张或者沉静。在此不做赘述。简而言之，能够确定的是，老人的那只手是唤醒我们感性经验和精神上经验的色彩与形状的统一。这只手之所以能惊人地体现其生命力，是因为它做到了这两方面的统一。这不仅仅是外部的结合，而是一种包含二者内在契机的精神表象。这只手所体现的感性不仅仅是一种单纯的触感，还承载着精神活动。我们在这只手上能看到用力压着桌子的手的运动，能清晰地看到运动的方向，能看到人物的精神世界。具有这种精神的事物，我们便可以说它是有"深度"之物。

里普斯所言的"深度"是一种移情的产物，我并不赞同。理由是什么呢？我和克鲁格持相同立场，区别于深度的感性之物，若从移情的角度来看，那就全都是移情的产物，而移情就必须有深度。

我认为只要一幅画描绘出精神世界，它就具备了深度。某个精神内容势必体现在每一个轮廓、每一个笔触中。当然，并不是所有绘画的线条和笔触都体现了深度。只有找出这种差异及原因，才能说明其深度。

线条限定了一个方向，但是可以区分为两条线，一条是数

学几何上的线，一条是实线。数学上的线相对而言较简单。在此，我尝试探讨线的形成。预想这里有两个不同色彩构成的表面。如果不预想这两个表面的区别，就无法看到数学性质上的线。如前所述，视觉性限定了一个空间，即视觉性能够产出具有特殊轮廓的表面。具有特殊方向的线，能够区分我们视野中的不同色彩。轮廓的内侧和某种色彩的延伸构成一个表面。数学的线在视觉上不是孤立于表面的"没有宽度、厚度，只有长度"，而是一个表面的最前端，限定了表面的运动方式。产出表面就意味着朝宽度、高度、深度这三个方向同时开展的运动。作为视觉领域中轮廓的线条，它所有进展的瞬间都体现着这三个方向的进展。除了线自身运动方向的张力，还有从"点"向"内"的张力。所谓"内"，是指在线前进的所有瞬间，以该点端点的、富有张力的、无形的线的运动方向。它是"描绘对象"的内在，同时规定了表面的扩张方式，即规定轮廓运动方式的"内在力量"。只要画出形状，便能体现它的内在力量，这就是绘画视觉的意志。轮廓外侧色彩的延伸构成的表面区别于轮廓内侧的表面，成为无限的空间。

所谓线的深度，是指它能够区别于其背后的表面。它必须是一条清晰的线，必须能够清晰地同背景的色彩区别开来。假如不明确、模糊，是无法进行区分的。虽说都是清晰的线条，却也有各种各样的类型。深绿色和红色两种色彩的强烈对比使人眼花缭乱，反而难以清晰地分辨它们之间线条的走向。这是在感性上强烈刺激肉眼的典型例子。

所谓感性，是指凭借感官认知的一种意识。视觉上的表象，明显包含触觉。这样的例子非常多。最擅长深刻地描绘精神世界的塞尚，在描绘人体皮肤时，明显倾向感性，这是一个

令人惊讶的例子。这样的例子还有很多。但是这种感性的表象，绝不仅仅依靠外在的皮肤接触进行联想。并不是通过感官的触觉来体验，而是通过眼睛直接看到视觉表象的内在。在艺术作品中，用眼睛看和用手触摸所感受到的东西，基本上都不会相同。当然，单纯的外部联想伴随着视觉的表象而产生，这也并不少见。只是，我在这里所说的视觉中的感性，是直观的眼睛作用的表象，是视觉表象的一个类型。看到强烈的互补色对比，眼睛会产生一种眩晕的知觉。

眼睛受到刺激的经验，不是对象自身的表象，而是一种视觉活动受到妨碍的意识。这种刺激若是继续加大强度，我们便会感觉到疼痛，眼睛受到伤害。这时眼睛对视觉对象产生不适之感，不去看它。虽然伤害眼睛的物理性刺激是一个光学事实，但也是视觉世界以外的事实。因为在视觉上增加线条的清晰度，和在物理上加大强度是不同的概念。

轮廓线条的清晰度就是能够清晰地看到线条和线条运动。清晰地看到线条，需要我们的眼睛随之运动。运动与方向和速度有关。要想清晰地看到运动，既不能太快也不能太慢。就像我们无法"看到"冰河的运动（而不是观测）一样，我们也无法看到光的运动。

我们能清晰地看到线，是因为意识到线的能动性。在人的意识层面上印刻上线的运动，在意识中给予线的运动一种关注和一定的"重量"。观察轮廓就是看"置于背景之前的事物"。因此，我们先要预想到背景空间，这是为发挥视觉作用提前做好"准备"。于是我们找到了事物应有的位置，说明我们已经进入观察"绘画世界"的阶段。我们在预想到的背景中，可以看到构成事物形状的线条。从背景中突出描绘对象，其形状

因为背景而得以存在，背景支撑其存在。一个事物的形状是从背景中浮现出来的。在观赏者看来，描绘对象从背景中浮现出来，表现自我。事物自身从背景中浮现出来的同时，受到背景的支撑、守护。换言之，事物和背景的关系就是"事物"站在前面，背景退到后面的两者之间的距离。深度其实就是事物与背景的统一。背景是位于前面的事物的根源，支撑事物的存在。背景也是立于作品前方的观赏者观看作品时所看到的舞台。在静止无形的背景中，与之相对，描绘对象从起点开始就在运动，它运动的距离，运动的远近，运动的力量即展开精神活动的时间，就是我们所看到的"深度"。深度是"根深蒂固"的，这是与根源相连的深度，也就是与根源之间的立体距离。

所有这些背景空间特有的精神，与位于前方事物在精神上的喃喃细语或者内心独白，共同形成了一幅画的"深度"。视觉上的"深度"就是事物运动第三个纵深方向，在视觉上即空间上展开事物与背景的关系，这是"深度"的一种方式。在意识的前景中，或者从心理学家的角度看，我们现在凝视的对象就在我们意识的中心，并且最清晰地呈现在我们的意识中，在更广阔的视野中模糊地呈现出围绕对象、保护对象的意识，或者隐藏于阈限①内。最深层的东西，就像自然的风景和绘画的天空一样，后退到距离意识的前景最远的地方。深度就是指与前景之间的距离，不仅仅是指距离的长短，而是指背景与前景事物之间的远近，这是心灵层次的深度，具有无限性。所谓深度，是指一个事物能与无限相关联。

① 阈限：亦称"感觉阈限"，感受性衡量指标。感觉器官感知范围的临界点的刺激强度。——译者注

　　日常生活中人们所说的"深度"一词，并不包含这层意思。当我们形容一片幽深的森林时，是否注意到了这片森林尽头呢？不管多么幽深的森林都有尽头。正如我们与人谈论森林时，自然地意识到，只要我们注意到森林的尽头，就不会说这是幽深的森林，也许可以用"辽阔"形容森林。如果形容森林的幽深，就不会关注连太阳都照射不到的森林的中心。于是，森林就与"无限"相连。只要我们穿越森林，那种深度便随之消失。深深的洞穴也是如此，"底部"并没有深度。只有站在洞穴的边缘感到深不见底时，才会产生真正的深度。深度无论在什么地方都是能够被看到的。只是深度不是具有明确形状的东西，而是一种无形之物。当森林的直径有一里，竖穴的深度有百尺时，我们也可以用"幽深"这个词形容森林或竖穴。这并不是因为知道从边缘到底部的明确深度，我们无法站在洞穴的边缘看到"百尺"。事实上，我们所能看到的只是无边无际的黑暗。我们站在洞穴的边缘，很难看到那百尺深的底部，换言之，那是"不可能到达的底部"。再换个角度来看，存在"无法测量的力量"形成无限的深度。无论是哪个角度，我们都可以在"百尺"中发现"无限性"。

　　我们看深度，就是看"个体与无限事物之间的关系"。通过有形的东西，去看无形的东西。构成事物背景也并不是完全无形的。单纯依靠这种关系，很难充分表现出深度。为了将深度充分呈现出来，必须通过某种绘画的方法，从而使构成背景的事物拥有无限的意义。与此同时，前面的事物必须明确地存在于背景之前。换言之，一个事物与其背景的界限是由轮廓表现的，轮廓必须有深度。这并不是越过前面瞭望后面，那不是看前面的事物，而是直接看后面的事物。如此，背景就没有存

在的意义了。正因为看到前面的事物，即正因为前面事物和背景之间的界限通过轮廓表现出来，后面的事物才具有背景的意义。

画出一个事物轮廓的深度，就是描绘一个事物与无限之间的关系。背景在视觉领域上表现为无限的事物。我们需要把视觉领域中的无限性描绘出来。无法描绘，就无法在视觉领域呈现出来。同样，它也不可能是一个物体，也就是它不能有轮廓。水蒸气与黑暗就是绘画的背景。为了画出水蒸气和黑暗，它们的轮廓和表面必须是"模糊"的。正如圆山应举的《海边老松图》一样，即使在白色空间的一角，描绘的自然若隐若现，使得画面空间具有"弥漫的雾"所带来的无限性。黑暗的画面不是单纯的一块"黑色布料"，而是描绘了黑暗的无限性。要想让人看到它，就必须画出被光线照亮的一角，或者画出黑暗的底层中隐约可见的事物。声音也存在同样的现象，一个声音前后的"沉默"，相当于绘画的黑暗。钢琴键盘上左侧的琴键发出低沉的声音，相当于从黑暗深处隐约可见的色彩和形状。两个声音之间就是"无声的时间"。正是"无声的时间"使得一个声音存在于此，区别于其他声音。这就是听觉上的无限性。同样，绘画上的黑暗就是视觉上的无限性，画出无限性，并不是说什么都不画，也不是联想到形象"外部"的某种黑暗，而是通过各个角度描绘某个对象，烘托该对象，从而体现无限性。这就是美学中的超越形象。不管用什么方法，如果不是通过视觉、听觉、语言的方法来描绘表现的东西，就不能成为艺术的对象。

🍀 第五节　深度的阶段

　　一般空间有三个方向，其中一个方向，我们称之为"深度"或者"纵深"。但是只有雕像有这种深度，而绘画只能"看到"，绘画无法像雕像一样在事实上具有深度，也就是我们欣赏画作时，无法像面对雕像一样沿着深度的方向移动。但是，即使是雕像，这种意义上的深度真的存在吗？从我现在站立的位置到雕像所在的位置，就是深度的方向。其实绘画也同样如此。但是对于雕像，我们能够沿着深度的方向一步步靠近它并继续向前移动。从雕像前面的突出点至后面表面的距离就是雕像的深度。而绘画是无法做到这一点的。这也是雕像和绘画的显著区别之一。只是，希望大家注意的是，从雕像前面的突出点出发按照深度的方向移动时，我们还能看到雕像吗？其实我们只是在雕像的一个侧面移动而已。为了能一边前行一边看到雕塑，我们需要转头，或者将身体转九十度。换言之，我们所看到的不是"纵深"，而是雕像的"宽度"。这是我们面对雕像的侧面时看到的"宽度"。若是单纯考虑雕像的"第三个方向"，的确是可以测量的。只是为了能够看到雕像，它的"第三个方向"就是宽度。此前，我曾说过能够看见雕塑的立脚点有无数个。其实是说"一个立脚点"存在于无数个位置。从欣赏作品来说，雕像和绘画是一样的。它们在现实中都有高度和宽度，而深度只能存在于由高度和宽度构建的空间里。

　　这意味着什么事实呢？绘画和雕像的高度和宽度，就是我们能够看到的从一端延伸到另一端的距离，即看到了"两端"。然而我们无法看到深度的"两端"。或许有人认为，如

果我们站在一座雕像前，从雕像前面的突出点到最后面的距离就是深度。但是一般的雕像是不存在这样的深度的，因为雕像的材料都是不透明的。当然，如果桌子上有一个小盒子，我不仅能看到正面的宽度和高度，还能看到盒子盖子的整个表面。但是，显然我们看到的深度，并不能称为深度，只能说是一种高度。

从客观角度来说，物体是有深度的。但这并不意味着和我们的眼睛毫无关联，观看事物的眼睛也是有深度的。深度的客观性并不仅仅是指外界的深度，同时也是眼睛即视觉性上的深度。小盒子的正面垂直于桌面。从这个侧面上方轮廓的方向看去，能看到盖子所在的平面；从左侧的轮廓看去，能看到相邻的侧面。所有平面的轮廓都是直线。这个盒子的顶面和左面有着纵深的方向，是因为观赏者已做好"心理准备"，预见到不同于正面的其他侧面。其他侧面和正面有着密切关系，同时意味着"离开"或"进入"其他领域。而"进入"其他领域的"出发点"便是正面所拥有的轮廓。轮廓限定了一个空间，同时它又是区别其他两个方向的线。只要轮廓不是一个平面上的一条线，它便可以限定一个物体，因为物体都有三个方向。当我们从一处观赏雕像时，就能清晰地看到它的轮廓呈现三个方向。当我们面向一个平面并看到与其相邻的平面时，就是看到深度的方向。换言之，与一个轮廓外侧相连的空间通常具有深度的方向，这就是背景。尤其请大家注意，背景并不是指一个对象后侧呈现的一张纸一样的平面。背景有三个方向，是以视觉的方式呈现出来的外界。无限的空间和背景方向都能预想到"水平面"的方向。背景在垂直方向上表现为无限的空间，在水平这一方向上表现为"水平面"。所有的无限空间都无法脱

离这两个方向。我们区分这两个方向只是为了发展思维。

从一个轮廓出发进入其他领域，就是去一个没有轮廓的、无限的领域。"离开"就意味着选择一个方向。从小盒子的顶面向纵深处看去，便是从顶面的一条线出发，逐渐沿着与这条线呈直角相交的线的方向移动视线。只不过，这条线本身既是其他侧面，也是顶面的轮廓，并非纵深本身。一条线若要具有纵深的意义，它的长度必须是我们视线的一部分。这是一条线具有纵深或者深度意义的必备条件。盒子正面的四条线构成轮廓的宽和高，全部都与我看向这一侧面的视线相交成直角，这四条线无法成为视线的一部分。有深度意义的线才能成为视线的一部分。换言之，具有深度方向意义的线的一端和眼睛相连，眼睛无法看见它自身。深度不像高度、宽度一样，表示可见的两点之间的距离，而是与无形的、无限空间的关联。当然若看见了一个小盒子顶面的纵深，也便看见了顶面的两端。若要看见其纵深，就必须以其中一端作为出发点。所谓出发点，是指看见箱子纵深的眼睛起始于这里，即将观看纵深的双眼置于此处。只要视觉对象与无限相连，便有了深度。

克鲁格认为对比是情感深度成立的必要条件，我对此颇感兴趣，我想说明几点理由。在我看来，只有形成对比的事物之间的关系中才能产生深度。仅仅谈论对比，是无法说明深度如何形成的。对比不是艺术形成的支配性原理，只有产出对比关系的事物才能形成艺术。的确，克鲁格说过最有深度的情感活动，就是在我们的内心将最广泛的情感对抗相结合，真正的深度只能来源于精神的创造力，情感必然包含强烈对比的关系，将相对立的情感统一于一个整体中。这才是最接近深度真相的解释。但是，单纯从整体上将对立的情感融合到一起，只是找

出了深度构成要素的关系，却无法充分说明"深度"成立的意义。只有思考与要素背后事物之间的关系时，才能阐释深度的意义。如前所述，深度也不限定于情感层面。

为了让事物产生深度效果，最重要的就是它的轮廓一定是位于背景之前从而具有深度，能够将自身与背景区分出来。我们在内心感受到质感与深度。背景是我们的意识中挖掘深度的土地，是意识的地基。

与之相对，轮廓能够区别自身，或者通过运动看到线条，而和它相对的背景是静止的，从而"守望"着线的运动。退居于后，这便是深度。

但是，是观赏者的眼睛注视着运动的事物，而不是退居事物之后即背景注视运动的事物。背景自身也是视觉对象，而不是注视其他对象。我之前也说过，绘画中的背景也是视觉对象。只是，请大家注意，注视一个事物，并不是单纯地将一个客观存在的事物与我们的意识结合起来。一个事物的视觉表象和形成表象的事物，在现实中都是成立的。它们不是虚无的影子，而是客观存在的事实。事物的表象脱离了观赏者的意识就无法存在。观赏者同样离不开事物。我们必须清楚，背景令绘画主体存在于此，观赏者看到背景，不能与背景及事物相分离，反而存在其中。"我"注视背景的同时，也产生了一个注视背景的"我"。当然，注视事物的背景只是一种方便的说法，严格来说，我们是无法看到"背景"的，背景是没有限定的。所谓"注视背景"，就是注视背景与主体之间的关系。严格来说，背景不是"被创作出来的"空间，而是"将一个事物限定于此"的空间。空虚的、毫无内容的空间是不存在的。一张没有画任何东西的画布，不是一张单纯的画布，而是

要发挥视觉性作用。画家也是如此，预想"所画之物"实际上就是"观赏者注视某物"的过程。对于画家而言，背景就是画出无限性的地方；对于观赏者而言，背景是用来表现一幅画"内在"的场景，体现了视觉上的整体性。

只因背景呈现于外界之中，便认为它是"被创作的对象"，这是不知晓视觉性的意义。任何一种视觉的表现形式都离不开"外界"。观看事物的主观意识不能脱离外界存在于其他空间里，主观意识存在于外界中。视觉性具有外界性。

一个物体的轮廓表现的深度，是指用物体表面的最外侧轮廓，表现物体和背景的关系。这是轮廓的一部分意义。同时，轮廓作为线，有自身的方向。它能限定一个物体，围成一个表面，可以改变方向。塞尚曾言："自然讨厌直线。"（约阿基姆·加斯凯，《塞尚与加斯凯的对话》）董其昌也曾云："树虽直，而生枝发节处，必不都直也。"（董其昌，《画禅室随笔：卷二》）这两句话可谓说出了轮廓的另一半意义。在自然中，也并非全然不存在直线。矿物晶体的轮廓一般呈直线形态。只是在这种情况下，是由几条直线构成一个平面，换言之，是由折线即经过几处弯曲的直线形成了物体的轮廓。自然中最伟大的直线就是水平线和水平面，它们是"无限"的表象，区别于一个轮廓即限定物体的线条。

轮廓改变方向，体现了不同精神相连接，包含互相对立的精神，从而逐渐丰富精神内涵，这是所有精神的特点。轮廓的不同方向，体现了各种不同内涵的精神。比如，有的令人感到不适，有的给人一种畅快之感，有的充满雄伟之势，有的则表现出锐利之气。这些运动方式构成了一个物体的轮廓。更准确地说，一个物体的轮廓由这些部分构成、产生。当然，这并不

是一个已经被画好的轮廓，而是欲使轮廓成立的视觉创造出的轮廓。毫无疑问，这体现了画家想要勾勒出轮廓的意志。

尤论是一个水果还是一棵树，都出这些部分构成。整体是比部分更为高级的存在，也就是背景。毫无疑问，单纯的一个局部无法体现整体，而所有的部分构成了整体。只是我们所看到的整体，所看到的各个部分形成的统一体，也只是看到能感知的各部分。仅仅靠部分知觉是无法触摸到整体的，我们是在看各个部分背后的事物。物体表现出了各种各样的精神，物体的精神蕴藏于物体内部。看见一个物体的同时，我们也看到了隐藏在背后的精神。只是在这背后，还存在着更高层次的东西。

有一个水果，外表略显椭圆形，其清晰的轮廓和表面体现着一种张力的精神。还有并排着的两个水果，同样有清晰的轮廓和表面，只是其大小和形状都各不相同，因此体现了不同的精神。后两个水果前后紧挨着，和第一个水果相向而对。从整体来看这三个水果，会发现在它们之间存在一种张力关系，而这是单独一个水果无法体现的。它们之所以被如此摆放，是因为某一位画家这样摆放了它们。这位画家把一块铺在桌子上的桌布摆成了布满白雪的群山的形状，桌布之上摆放了三个水果。画家的意志决定了三个水果如此摆放在桌布上，从而规定了这三个水果的存在方式，这三个水果所体现的种种精神也是通过充当背景的白色桌布体现出来。体现三者之间关系的特殊精神，也只有通过这片白色背景才能表现出来。我们容易错误地认为，画中存在的是一个个单独的水果，三者之间的"关系"并没有被画出来，所谓"关系"不过是我们主观意识到的东西，并不是一种能够切实画出来的东西。如果如此考虑问题，不要说这三者之间的关系了，就连一个水果的整体外形都

无法被描绘出来，所画之物仅仅是笔触和轮廓线条。如果非说一条虚线是单纯的点而不是线，这种说法本身存在矛盾。画中两个水果靠在一起，和另一个水果相向而对，它们在外形弧度上有一种对立之感，这便体现了对立的精神。的确，对这种"关系"的意识取决于观赏者个人的经验。同时，观赏者的意识通过绘画呈现出来。因为观赏者的意识与观赏对象分离，便认为这是与观赏者意识无关的经验，事实上，这是没有正视视觉的特点。只是画出每个物体，观赏者不会偶然地把这些物体统一为一个整体。这三个水果之间的关系从一开始便由画家的意识所决定。

这三个水果所包含的精神，既是体现于它们之间的精神，同时亦是承载着它们的桌布所体现的精神。这种精神体现在桌布的延伸上。观者的眼睛支持他们自己看到这种精神。看见画中之物的精神、看见画中的深度，便是看到画中之物与其背景所体现的精神。

这三个水果的统一而形成的精神，比单个水果所包含的精神更为高级，是隐藏于背后的精神。在这里请大家注意，不要将背后的精神理解为脱离了这三个水果另外存在的精神。我曾说过，高级的精神是一种无限的意志，它可以产出低级的精神。但请大家不要错误地理解为背后的精神在每个水果的精神表达出来之前就已经被看到。这一点十分重要。将三个水果统一而表现出来的精神无法脱离这三个水果，这是"三者"的共同精神。与三个水果相比，它们的共同精神无法做到时间上的超前或者是空间上的滞后。"三者"的共同精神存在于这三个水果之中，并且和他们一起成立。

不仅视觉领域是这样，其他表象也都如此。一般而言，艺

术精神不是在艺术作品成立之前就存在，不是"某种客观存在"，而是存在之前。只有在艺术作品中，艺术精神才能有所体现。因此，把艺术作品理解为"象征"是不妥的。

背景并不是只有一个，而是处于无限的阶段之中。显而易见，最后阶段的背景一定是纯粹的无限空间——天空。从离我们最近的物体的一部分到最远处的天空，从一个轮廓到具有无限意义的事物，二者之间的前后关系不断累积。越是高级阶段的背景，越有深度。

观察一个物体，它的后面只有一个背景。一个物体的背景自身也是一个物体，进而预想到背后的背景，预想到最后阶段的背景就是天空，位于无限的高级阶段。比如，一朵花后面的一面墙壁也是背景，在这一点上墙壁与天空的意义是一样的。但"天空"比"墙壁"更有深度。

的确，花后面的墙壁与山后的天空作为背景都有同样的意义。但是我们能像看一朵花一样来看一座山吗？即便在同一个立场，保持同一态度，也无法做到像看一朵花一般来看一座山。为了能够看到一座山的整体，我必须向后远远退去。这并非偶然的事情，而是一个确凿不变的事实。我先看到山上的一棵草，然后是一丛草，我的眼界就这样拓展开来，随后又看到了一角土坡，接着是山的一角，经过不同阶段的积累，终于看到了一整座山。随着我的眼界不断拓展，我必须一步步向后退去。随着我离山越来越远，山离我也越来越远。越来越远，便意味着深度越来越深。因此，这不是单纯的我和山之间"间隔"的增加，而是"物体与背景之间的关系"越来越深入。我向后退一步是为了调整焦点，从而看到物体整体，这是我的视觉从最初的物体转向新的关注物体时留下的生理上的痕迹，

这是视线从最先关注的物体转向其他物体，并发现它们之间的关系，最后看到整体的过程。从一个物体转移到另一个物体，视觉的内容不断丰富起来，我们内心的广度也在不断增加。不是在心中简单地罗列看到的东西，而是赋予它们之间相应的关系，唤起背后蕴藏的东西、唤醒内心深处的律动。随着关系越来越深入和复杂，我们内心的深度不断加深。如前所述，这种关系会一直发展到无限的深度。

我们只能感知各个要素，但无法感知各要素之间的关系，整体无法被表象。只是，无论多么微小的笔触，也有部分关系存在其中，脱离它们，知觉也便无法存在。并且无论多么高级的关系，也必然含有知觉要素。无论是脱离知觉要素，还是脱离事物之间的关系，这样的具体经验是不存在的。区分两个物体的是抽象。关系存在于要素的表象中，要素存在于整体中。由于画家的整体构思和意志，一个要素才开始和其他要素产生关系。背后的东西、有深度的东西，不是通过各要素，而是作为其中的一部分使自己显现出来。

若要创作更深刻的东西，便要从一个要素、一个部分转移到其他部分。这便是说深刻的东西包含了各个部分但却不是任何一部分。只要我们的眼睛注意一个部分，便无法去注意其他的部分。我们自身并不是完全没有意识到这一点，对此是有记忆的，一旦我们确定看到了某个物体，就如心理学家所说，已知的意识便会停留在这个物体上。其实这种意识并不是一种明确的意识，仅仅是作为一种已知的意识而具有已知性。

看到一座房子的烟囱，接着看到这座房子的入口。这个"入口"不只是一个单纯的入口，而是"有烟囱的房子"的入口，它是因为烟囱的存在才存在的。入口并不是附着于烟囱

上，而是附着于房子上。只是房子也不是单纯的一座房子，而是有烟囱的房子。从这座房子众多的组成部分中仅仅挑选出烟囱和入口这两部分，是因为我们先看到了烟囱，然后看到了有入口的房子。入口的位置是固定的。当然烟囱立于房顶上，房顶连着墙壁，显然墙壁才是入口存在的场所。能预想到的入口的背景是"具有轮廓"的"墙壁"。为了画出墙壁，就需要舍弃画入口轮廓的立场，画出包含入口在内的整面墙壁的轮廓。一般作为一个物体背景而被预想出来的空间，自身就被限定为一个物体，被限定在背景内的物体在已知的意识中，包含于其背景之内。换言之，在这样的空间里产出的细节都是由意志创造出来的。

我们认为背景是一种无限的空间，只是，这并不是一种笼统的无限，而是作为物体背景具有无限性。其本身并没有轮廓，也并不受任何其他之物限制，而是限制着其他的东西，无限便具有这种意义。一个入口的背景，限定了入口，使入口存在于此，也从而赋予了自己一种性质，显示出了自我。背景支持着入口，必须将背景与入口区分开来。这个背景便是"墙壁"。入口在墙壁内，没有不考虑墙壁的入口，也没有不考虑入口的墙壁。换言之，入口在具有背景意义的墙壁中才存在。墙壁是一种固体，限定了入口。由房屋预想到墙壁，由墙壁预想到入口。墙壁创造了入口，使自身所蕴含的意义显露出来。墙壁作为入口存在的支撑，赋予了自身一种性质。这是一种自我肯定。入口并不是否定了墙壁，反而是因为肯定了墙壁才得以显现。但是为了做出入口，必须破坏墙壁，否定一部分墙壁。如果墙壁仅仅意味着一个固体的表面，那么墙壁的破损就是对墙壁的否定。然而墙壁不是单纯的表面，而是"一间房

屋的墙壁"，能够预想到包含入口的墙壁。"支持着入口存在的墙壁"正是由于入口的存在才使自己活跃了起来。在此暂且先不谈论从一开始便预计装有入口的墙壁，当在一面新的墙壁上打出一个入口时，日本传统建筑和西方建筑的操作方法不同。但无论如何，二者均是利用自然、不突兀的方式在墙壁上凿穿入口。所谓自然的方法，指的是令入口自身包含于墙壁之中，入口的构造包含于墙壁之中。

反过来考虑，一个物体的背景正是因为具有某种特性，所以才能成为物体的背景。物体正是背景特性的一种体现。看见一个物体，便是通过它看到了背景的意志。在这个意义上，看见一处入口，便是看到了一面墙的特性。当然并非看到了墙壁的全部，却也是看到了墙壁的一方面。同样，一扇窗户也是其所在墙壁的体现之一。只是，若是一扇窗户和一处入口同时位于一面墙壁上，这面墙壁形成房子的一个侧面，那么即使在"同一面墙壁"上，这面墙壁不仅是窗户的背景，也包含其他意义，具有不同的特性。显然，它还包含门和窗户之间的关系。这面墙的意义不同于仅有一扇窗户或入口的墙壁所有的意义，是一种更为深刻的意义。背景的层次越高，其意义越有深度。背景位于物体之后，而且背景也在"看着"物体。背景的深度增加，就是观者内心深度的增加。

一个背景的前面常有几处对景①，背景赋予、限定并保护着这些事物之间的相互关系。一面墙开有一处入口，接下来将会在这面墙上发现什么，便会随之出现不同的关系。画家可以

① 对景：造园手法之一。园中各景点和观赏点在布局上巧妙安排，左右、前后、高低配合，彼此相对，使全园构成许多错综复杂、彼此呼应关联的景点体系。——译者注

在墙上画上一扇窗户，或者什么也不画，又或者可以画上一位倚靠着墙壁、担忧地望着怀中生病的孩子的母亲。由于不同的事物，墙壁的"心"也会变得不同。后被画出来的部分与先被画出来的关系，并非偶然的，是一开始便设计好的，这就是那面墙被画出来的理由。不言而喻，这面墙的意义蕴藏在画这面墙的画家的心中。要画什么，怎么画，这是测量墙壁具有意义深度的砝码。一位母亲坐在墙壁前，正担忧地看着生病的孩子；父亲在门口拿着药包，露出担心的神态。此时的"墙壁"，成为触动人心场景中流露出"心痛"之情的展现场所。这个令人悲痛的事件，就是发生在一面墙壁之前——不在其他场所，画家把事件发生的地点设定在了"墙壁的前面"。

当我们仔细观察地面时也是同样的道理，就像观察一个盘子里摆放几块点心一样。但是我想再举一个例子。那是龙安寺的方丈南庭的枯山水庭园，传说由相阿弥创建的"虎子渡河"庭园，东西南三面均被土墙所围，北面连接着一片房廊，里面是一片矩形的白沙地，整洁的地上长着青苔，分布着十五块石头。这十五块石头或大或小，呈现各种各样的姿态，或是两块石头紧挨，或是一块石头孤立自在，最终一共组成五组石群。以一块大石头为出发点，观察它和紧邻、更小的石头之间的关系；或是以其中两组石群为出发点，观察它和相近的似乎要埋入白沙中的低矮石群之间的关系。无论视线转向哪里，都能看到各式各样不同阶段的"石群"与其他石群之间的关系。满是白沙的平坦地面能够包含一块石头、一组石群或者是石群之间的所有关系。只是根据不同的观察对象，地面所包含的意义也随之变得丰富起来，从而意义的深度也不断改变。最后阶段的意义，就是成为包含庭园特有的、全部精神的地面。

　　就像从画在墙壁上的入口出发，思考入口和其他事物之间的关系一样，我从龙安寺庭园的一块石头出发，思考它与其他石头之间的关系。当要在庭园里放置一块石头时，或者要在一面墙上画入口时，首先需要考虑的便是一处院子和一面墙的面积、大小、形状。这涉及放置之物——石头与地面、入口与墙之间的关系。当然画家开始作画时，不仅仅只考虑入口和墙壁的关系，并非先画好入口，再去考虑窗户以及其他事物，而是在作画之前，便已经考虑到所有要画的事物了，庭园中的石头也是如此。我们先假设只有入口的墙（与之相仿，若是考虑只有一块石头的庭园，也许会发觉这是最具有特色的一处庭园），这时创造者的出发点便是墙壁的形状和大小，可以想象在墙壁的某处画多大的入口，从而相应地出现多种不同情况。不过一切都是根据"墙壁的形状和大小"来创作，构建起相应的关系。这时的墙壁是具有某种形状的物体，它作为一个整体，将入口包含于自身之内。整体分为入口和入口以外两部分，其中会出现何种关系，取决于用何种整体形式表现墙壁。整体产出第一部分，然后产出第二部分，通过这个过程，从整体上完成了自我更新，展现出新的姿态。画者之心即见者之心。观众跟随画家的想法能够发现一个新姿态、新世界。新世界也千姿百态，就像第一次见到的土地、第一次听到的故事，新的事物能够拓宽心灵的宽度，能够令人发现已知事实的新构造，能够发现新的深度。发现新的事物，可以说是发现了新的构造、新的关系、新的深度。一切都是新的，但同时必须预想到"陈旧的东西"。陈旧的东西并不是过去意识到的表象的残留，而是新事物自身具备的印象意识。这并不是模糊、无色的，而是有无限多样性、用特殊方式体现的表象性。表象性原

本就是指无限的意志性，即无限的创造性，由此形成了展开无限多样方式的表象的主体，同时也是展开表象的"地基"。所谓意识层面，说的便是这个。

一个被赋予全新意义的事物，无论它有多新，在意识层面上也绝不是全新的。表象性在任何情况下都是一种细节的表象性，并且通常能够令人预想到其背后存在的、包含细节表象性在内的更高级别的表象性。当我在看用全新手法和风格创造出来的一幅柿子画面时，我看到了"柿子"的一种新的风格。当我看到从未见过的水果的一幅画时，我是在看一种水果的画。所有的情况都可以用两种方式概括：一种情况下，就是我们在生活中获得狭义上的"深度"的例子；另一种情况下，则是我们在生活中获得狭义上的"广度"的例子。

❀ 第六节　蓝、瞳孔、黑暗

为了避免混乱，在此我仅探讨轮廓的线条。轮廓是指表面的轮廓，它无法赋予对象表面色彩，也无法赋予对象深度。鲜艳的群青色表面所蕴藏的深度要多于纯绿色表面所蕴藏的深度。不同的色彩具有不同的特质。绘画的表面通常留有各种笔触，它所蕴含的深度也要多于简单的光滑表面，这是因为每一个笔触以及笔触之间的关系所蕴含的精神内容都呈现于表面之中。即使在无限的背景空间中，也蕴含着色调和笔触勾勒的精神。

然而，并非所有的表面都有笔触，具有笔触的表面存在，就意味着预想到没有笔触的表面。即使在光滑的表面上，蓝色

也有深度。自古以来，蓝色给人以沉静之感，这是人们早已公认的事实。费希纳曾言，一种色彩区别于其他色彩的本质特征就是"色彩的特性"，例如，红色和黄色给人以主动性和兴奋感，属于暖色调；与之相反的蓝色和紫色则具有被动性，属于冷色调（费希纳，《美学导论》）。而歌德对于蓝色的论述最值得我们一看，接下来将他的观点概括如下。黄色总是伴随着光，蓝色通常伴随着黑暗。蓝色对眼睛产生一种特殊的、难以言表的效果。这是它作为颜色的力量。但蓝色属于消极的一端，最纯粹的蓝色就是一种"虚无"。这是视觉中刺激和静止之间的矛盾产物。就像我们看到高高的天空和远处的山脉呈现蓝色一样，蓝色的表面看起来离我们很远。当我们看到蓝色事物产生愉悦之感，这并非因为蓝色就在我们面前，而是因为蓝色吸引我们靠近它。蓝色给人一种清冷之感，使人想起影子。众所周知，蓝色经常与黑色相连（歌德，《颜色论》）。

沉静是静止的意识，是后退的意识。它不向任何方向运动，也不被任何东西限定，是无限的，具有色调中的背景特质。然而，蓝色不仅体现着沉静，还是明显区别于其他色彩的"一种色彩"，在色调中凸显自身的特性。当然，色彩不同于轮廓，但是在将自己区别于他物这一点上，蓝色和具有轮廓的形状具有共性。同时，蓝色是一种静止的色彩，这是色彩的特质之一。但是鲜明地凸显自身的特性和蓝色象征沉静是两种不同的性质。"蓝色"是统一了这两方面性质的色彩。对此，歌德所言"刺激与静止的矛盾产物便是虚无"也早已成为一句名言。换言之，蓝色既包含使自身区别于他物的含义，也包含静止、后退的含义，它是二者统一的色彩。毫无疑问，蓝色具有深度。

群青是蓝色的一种，它像是一种蓝色的上面又覆盖了一层黑色的色调。群青比鲜明的蓝色拥有更高层次的深度，如果我们思考覆盖蓝色的黑暗色调的意义，便能马上理解其原因。不仅蓝色有深度，就连与蓝色相对立的红色也可以通过增加浓度来获得深度。

冯特指出，感情有三个维度，沉静与兴奋相对立，就是其中一个维度。按照之前的想法，如果蓝色因其特有的沉静色调而具有了一定的深度，同理，那么能唤起人们兴奋情感的红色等其他色彩都应具有深度。并不只有蓝色和深红色才有深度。

当然，所有的色彩都有独特的色调，具有某种精神上的质感、某种深度，这一点在任何形式上都是一样的。深红色最能唤起强烈的兴奋感，在意识前景中最清晰地凸显自己，或者说有压迫感的色彩表象能够直接预想到体现它、守护它的意识。这种关系便是深度的体现。兴奋的背后通常会有默默的凝视。这并非从一个事物直接转向另一个事物，而是意识到在主体的背后还有"守望者"。之所以说暖色和柔色缺乏深度，便是因为它们无法唤起沉静即默默的凝视。这些色彩仅是感性的体现，而深度则是默默的凝视。

我想这个道理也能够用来说明《埃玛乌斯的巡礼者》中耶稣和弟子所体现的深度。伦勃朗所画的耶稣的脸之所以能够强烈地吸引人，是耶稣瘦削的脸颊轮廓等各种特征所致。其中最为突出的便是他那望向天空的悲伤的眼睛，饱含泪水。他的嘴巴微微张开，隐藏着浓浓的黑暗，似乎正在述说什么。我们根本无须诘问这一幕是否和《圣经》里描写得一致，单凭这双眼睛便给人带来莫名的悲伤感。当然这取决于眼睛的绘画方法，即轮廓和表面的画法。眼睛大而无神，这需要上眼皮的线

条大幅度弯曲。在线条弯曲中，存在着使其弯曲的力量，但缺少弹力。下眼睑也表现出明显的松弛感，即无力感。其中蓝色的、暗淡的瞳孔吸引着观赏者。正是因为向上看，一部分瞳孔隐藏于上眼睑中，剩余部分与青白色的眼白形成了清晰的对比，从而便有了清晰的轮廓。在暗淡的瞳孔之中有一种强烈的精神紧张感。这是因为轮廓的一部分隐于上眼睑，眼中的暗淡底色成了一种背景。眼睑的精神和作为背景的眼睛内侧所具有的精神，这两者的关系便是眼睛蕴含的精神深度的体现。

耶稣的嘴巴更突出地表现出这种意义。嘴角向两边伸展，流露内心的情感，这是通过轮廓和内部空间表现出来的。轮廓的深处是无限的空间，由此可以看到黑暗的背景。

塞尚画的窗户也体现了和上述嘴角同等性质的深度。塞尚所画的窗户，除了极少数例外，几乎所有的窗户都没有窗框、玻璃和窗帘，仅仅通过四条轮廓线条表现透过窗户便能窥见室内的一片漆黑。这些轮廓线轻轻诉说着塞尚特有的、清晰的主观精神。通过由这样线条构成的窗户，可以窥见室内漆黑的无限空间，可以说这是全世界绘画作品中最具有深刻精神的一扇窗户。

由此可知，轮廓的线条是最为重要的。轮廓不仅具有特别的精神，并且可以令人从中看到它所围绕包含的黑暗空间中所蕴含的无限空间。正因为眼睑、嘴巴、窗户周边并没有被清晰地绘画出来，所以其中的黑暗部分才容易被看成单纯的黑色。桌子上放置一个啤酒瓶，很明显这是位于平面上的一个物体。若是看不出来，则是因为过于片面地看待，没有从两个不同的方向看。

眼睛也有各种类型。东大寺戒坛院中的持国天王强有力地

睁大眼睛，有着黑曜石一般的瞳孔，从中我们亦能看到漆黑的
"窗户"。与之相对，广目天王的眼睛微微睁开，只能从上眼
睑下方看见黑色瞳孔的下半部分，呈现出无限的深度。他的眼
睛之所以细长，是因为他正凝视着某处，因此眉头紧皱，这体
现了一种强烈的紧张。凝视是一种静止的紧张。实际上这双眼
睛的上下眼睑微微弯曲，几乎接近水平线。这锐利的眼睛线条
印证了无限的寂静。寂静是水平线的本质。法华堂月光菩萨、
圣林寺十一面观音、神护寺药师如来等的眼睛也大都和这相
似。只是他们的眼睛没有广目天王的眼睛那样锐利。眼睑的线
条非常柔缓，周围的皮肤也很柔和，这里面有无限寂静的精神
在低吟。更典型的例子则是唐招提寺鉴真和尚的佛像。鉴真双
目失明，在柔和的上下眼睑之间刻着圆润的细线条，是一条柔
和的水平线。在这条线微细的沟槽中有着深影。我们可以在鉴
真的这双"盲目"之中看到非常寂静柔和的精神。

持国天王佛像　　　　　　　广目天王佛像

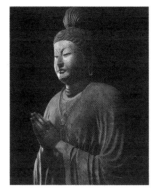
月光菩萨佛像

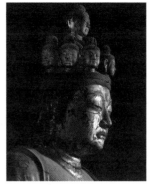
圣林寺十一面观音佛像

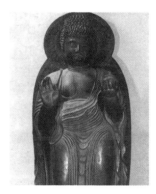
药师如来佛像

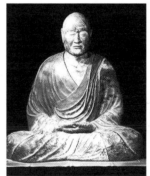
唐招提寺鉴真和尚佛像

　　塞尚所画的窗户中也存在这种深度。这不过是一个黑暗的小矩形，而且在绘画事实上，它是一个无限的空间，有着不可见底的深度。这大概是因为与包围其轮廓的背景相比，被轮廓包围着的背景能更明确地表现无限性，即背景性。再举一个和它类似的例子，相比远处高山耸立的背景，也许有时眼前地上的小小的蚂蚁洞穴具有更深刻的精神。开有一扇窗户的墙壁通

过让自身占据整幅画面从而拥有了无限的空间。在无限之物背后，可以看到无限的东西重叠在一起。尽管如此，墙壁通过描绘位于墙壁的一扇窗户的轮廓，限定了窗户的存在，而使自己比没有窗户的黑暗空间更加突出。

此处，我只就"一个物体"和其背景进行探讨。"一个物体"由众多部分组成，甚至可以把这个"物体"分解到一处微小的笔触或笔点。哪怕一个微小的笔触也有相应的精神，并且能够预想到由点的轮廓构成的、作为其背景的表面。从一个如此微小的精神拥有者——点开始至创造出一个完整的水果，这需要经过几个阶段。我们便很容易理解比这更为复杂的、集合了人的脸和衣服等要素的一幅画的创作，由更多的阶段构成。当然，一个物体以单一的形态呈现在我们眼前，一个人的形象用模糊不清的轮廓和两三种不同色彩表现出来。对于只注意这些的人们而言，他们大致很难直接理解——相比于由无数的集群和自然风景组成的大场面的画作，一幅只有一个人站在墙前的小场景画作反而由更多的部分构成。换言之，他们很难理解——与宏大的事件、广阔的画面相比，"小"作品中反而存在着更多的阶段，即从"小"作品中反而能发现背后更为高级的东西。无论是大场面还是小场面，二者都由清晰表达精神的各部分构成，只是表现小事物的小作品可能反而比表现大场面的大作品具有更深刻的意义。甚至有时，大作品反而无法表达出小作品中所表现的精神。伦勃朗画的《在埃玛乌斯的巡礼者》中，只有围绕着餐桌的四个人物、简陋的家具和打着昏暗光线的赤裸墙壁，但这幅画却有着如此深刻的精神。伦勃朗所绘画的《戴金盔的男子》也只是一幅胸部以上的半身画像而已。

戴金盔的男子

在左侧高空直射下来的奇特光线的照耀下，头盔的一面和铠甲肩膀处的一小部分闪烁着耀眼的光芒，从他高挺的鼻梁、如秋霜般的双鬓及右眼到脸颊，只受到了一小束光线的照射，整张脸呈现出黑暗的色调，甚至几乎无法分辨出他的上半身。作为背景，他的脸庞之后的部分除了有微弱的光芒闪烁之外，其余是一片黑暗。一种古色为这片黑暗增加了一抹深度。在这模糊难辨的人像中，眼睛、嘴巴以及鼻子都有一种无限的深刻精神。至于为何有如此深刻的精神，根据刚才提及的观点，我们很容易能理解。我们更应对这黑暗的意义做进一步探讨。

我们知道他脸庞的明暗表示有光和无光的含义，只是黑暗作为直接的视觉性事实，又有何种含义呢？伦勃朗是一位通过明暗对比来描绘幽深黑暗的画家，他所表现的黑暗中蕴含着伟大的绘画精神。对于绘画而言，这具有非同寻常的意义。这包含着"看不见"的意义。与通过线条和色彩的细节来表现受光部分相对，省略了种种细节的区分，只采用一种黑暗的色彩来表现全部，从而使其成为一种色彩空间和一个视觉对象。绘画中的黑暗和自然中的黑暗相同，并不是把眼睛闭上就看不见这样简单，而是单纯地看不见"某物"，也就是使人看不见其轮廓，看到的是无限空间。

在这里请大家注意，所谓"看不见轮廓"，有时指具有某

种黑暗或者轮廓；有时指夏天影子般的清晰；有时指幽深室内的黑暗、模糊不清。只要物体有轮廓，那它就是具有某种特殊表面的、被限定的"事物"。在《戴金盔的男子》这幅画中，这便是指包裹着人物的眉毛上方至耳朵所有皮肤的一种黑暗的力量。

黑暗的程度也分多种，从眉毛上方至前额、落下金色头盔阴影的部分都用浓浓的不透明的黑暗色表现。而眼睛、嘴巴、鬓角以及脸颊弧度和皮肤色彩则是浅浅的、隐约可见的。脸庞以下的身体部分模糊不清，只能在肩部看清人物身披铠甲，其他部分都朦朦胧胧，几乎无法看清所画何物。从这幅画的黑暗中不是看到隐约可见事物的大体位置，就是发现更精细的细节。从形状上来看，表现了模糊的轮廓空间；从色彩上来看，表现了与其他色调的区别。我在黑暗中看到"肤色"。从暗褐的到近乎雪白的皮肤之间存在多种肤色。但是这幅画人物的脸部肤色不属于以上任何一种肤色，因为画家运用了更加暗沉的颜色。但它仍被看作肤色，是因为它含有少量"肤色"的色调。我在黑暗中看到的肤色就是颜色对我产生的视觉效果，它成为我的视觉对象。只不过这种肤色和我印象中的肤色不一致。我并非将它与所知的肤色一一对比，然后做出判断，而是没有将其直接看作"肤色"。实际上，当我们观看画中人物肤色时，常常掺杂着其他认知。我未将其视为肤色，是因为未能看到"肤色的色调"。当然，我对肤色是有记忆的。所谓记忆，并非过去表象的单纯堆积，而是回顾过去，想到了表象性。表象性必须通过具体表象表现出来。我们在画中看到的"肤色"与我们记忆中的肤色不一致，是因为表象出肤色的色

调。重要的是，我们可以判断这种肤色与记忆中的肤色不一致，并不是基于所拥有的知识而做的判断，而是因为在事实上我们看不到这一色彩，看不到这个色彩的表象。作为肤色的一种色彩，它的本质就是具有表象性的意志。没有看到这种色彩，是因为它没能实现表象自己的意志，它的表象受到阻碍意志的影响。有两种方式可以实现。在这幅画中，画家给皮肤的色彩有意地增加了一种暗色调。呈现暗色调，便是阻止我们看到明亮色调。没有充分呈现皮肤色彩，没有呈现明亮色调，正是"黑暗"存在的理由。因此，黑暗对色彩的作用就是"笼罩"。所谓笼罩，就是阻止某种色彩的延伸，也就是阻止表面完全充分展开。

　　但是我们不能将笼罩的表面与使表面不成立混为一谈。对于笼罩的表面，需要预想到一种不明朗意识的色彩。看见一种不明朗的色彩便是看到这种色彩的表面。阻止色彩的呈现就是对其色彩表面的一种笼罩，但并不是使表面完全消失。这与某种"物体"表面不同，色彩表面不具有轮廓，就如我们看这幅画中人物的肤色，它特别的色调里混杂着一种暗色调。"黑暗"和不同物体的色彩相混杂便是"黑暗的笼罩"。笼罩在《戴金盔的男子》的脸上的"黑暗"，其中一部分具有轮廓，但是其余大部分是没有轮廓的无限空间，是一种笼罩着肤色的无限黑暗。视觉作为"看不见的东西"在黑暗中表现出来。视觉性是一种看，而不是被看。在视觉世界中"看不见"也是"看"的一种。这种看是指有意识地看某事物，而不看其他事物。视觉性就是"看"与"不看"的对立。在视觉世界里也需要预想到"看不见的事物"。虽说是"看不见"，但在

视觉世界里它也是视觉的一种。画出来的"黑暗"就是在视觉上的"看不见"。既然被视为看不见的事物，那它在视觉的世界里就是成立的。只要我们看一个物体的表面和轮廓，我们就只能看这个物体，不能看其他物体。对于这个物体之外的一切，我们的眼睛处于一种"黑暗"的状态。无论是怎样的背景，只要是"背景"，就是一种黑暗。即使主体位于背景中心，清晰地凸显出来，但我们内心所看到的背景仍是黑暗的。在面对视觉对象时，我们的内心具有无限的深度。

我们观察的物体无论多么清晰，也并不代表看到它的全部。不要说是明天，即使是一个小时再看它，也能发现一些不同的地方。因此，我们可以说本应该被发现的东西被隐藏起来、被笼罩起来，它们隐藏于我们视觉性的深处。产出绚烂自然的视觉性的"操作室"是黑暗幽深的。画出来的黑暗体现了无限深度。只是，我们无论在措辞还是在理解上，都应注意"黑暗被画出来"这句话的含义。被画出来就表明能够被看到。"黑夜被画了出来"，而不是"黑夜来了"。不言而喻，画有黑夜的画面里必须有光的存在。更为重要的是，若黑暗能够被画出来，则其必须能被人们看见。换言之，这并不是一个单纯的黑暗画面，而是一个黑暗的空间。因此，必须有一个以黑暗为背景的事物存在。黑暗笼罩于物体的色彩之上，视觉一半是"看"，一半是"不看"，这并非否定其他事物，也不是使存在的事物消失，而是对我们所见之物以外的事物不做限定。"笼罩"不是一种妨碍，而是单纯地表现一种状态。这并不是否定视觉世界中的事物，只是不令其呈现出来，这就是黑暗。在这点上，看到被黑暗笼罩的事物，便是看到无限的视觉性与

其产出物的关系，因为当视觉性超出了某种限度，其产出的作用便无法继续推进。此时，无限作为"一个物体"的前景而呈现。我们将视觉中的无限分为两种。产出"一个物体"便是指描绘其轮廓，也就是在其背后作为背景存在；与之相反，不产出则是作为一种黑暗在物体之"前"呈现。对于空间而言，不画出轮廓，便具有无限的意义。水蒸气、空气的笼罩也是如此，这是阻碍产出的第二种视觉方式。空气、雾、烟霭的笼罩，与黑暗色调阻碍物体色调的呈现不同，它是一种无色的水蒸气阻碍色调的呈现。因此，物体的色调没有清晰地呈现出来或者被画出来。雪舟所绘的具有中国风的《破墨山水图》便是其中一例，莫奈所画的云雾也是一例。

《破墨山水图》

视觉领域中的"看不见"，也是产出视觉对象，即视觉性。视觉性本身不是视觉表象。只是，无论是何种阶段的视觉性，都能表象某种意义。视觉性使表象存在，同时也能认识到自身具有这种意识。无论是作为支撑事物的背景呈现在事物的背后，还是阻碍对象物体呈现于前面，视觉性客观地表现了它们之间的关系。这并不是一种偶然，而是视觉性的本质要求，对此，我们此前已进行了相关论述。绘画中的视觉性，只有当画家将眼里所看到的事物通过画笔和画布表现出来才真正具有这种意义。视觉性在一方面

表现主体与背景之间的关系；在另一方面，又表现黑暗、水蒸气与主体之间的关系。

为了形成深度，主体与背景的关系必须基于主体的轮廓而成立。绘画的主体生动、清晰地凸显自己，它的背景静静地守护主体，绘画中必须体现出这样的主体与背景关系。具有深刻精神的作品，通常包含明显的紧张感和沉静感。我们一动不动地凝视一幅作品，这不是死寂般的静止，而是凝视时产生的紧张感。并不是有这样的意识就被称为深度。为了描绘出背景与主体的关系，即体现深度，需要通过线条、笔触与色调等绘画方式实现视觉意识。所有的绘画方式都体现了意识，这就是深层次的艺术性心理结构。

这种凝视的紧张也能作为一种视觉性事实被画出来。我们在不动明王的艺术含义中看到了这样的事实。"不动明王如来使者，持慧刀羂索，顶发垂左肩，一眼微闭，微怒身相有猛焰。安住石磐上，额有水波相，充满童子形。"这是《大日经》中对不动明王形象的描述。其中的一眼微闭，是指不动明王左眼微闭，右眼睁开。上述表述和所持之物都有相应的教义，但这并不是我们要关注的问题。只有神色和样态才是我们要探讨的问题。不动明王的神态并非只有一种，不同经书描绘的神态各不相同。无论是青莲院的盘坐于磐石之上的"青不动"明王像，还是园城寺和曼珠院的双目圆睁的"黄不动"明王像，他们都在用锐利的目光静静地凝视。这些佛像，无论是右手持剑，还是左手持羂索，只要深深凝视，便一动不动，无论是端坐还是站立，都静止不动。这不是一种简单的静止，而是一种全身用力的、充满紧张感的静止。不动明王形象的

"不动性"里存在着以锐利的目光为中心的静止性，这便是不动明王像的无限深度。

　　我想在此提醒大家不要陷入下面的误解。一个事物只要有轮廓，就和背景产生关系。我们能看见深度，就可能会认为所有事物都具有同等的深度。有轮廓的地方就一定有深度，这的确是事实。在这一点上，所有绘画、所有艺术作品都有深度。但是这就代表所有作品都具有同样的深度吗？毋庸置疑，不是所有的轮廓都具有相同的精神。换言之，即使同一个视觉对象，在画家的眼里不可能都呈现同样生动、清晰的表象。实际上，我们的眼睛经常无法确切地分辨出一个物体的实际轮廓。从我们执笔开始作画的那一瞬间，就对此深有感触，这一点我曾在别处论述过。不同的艺术家身上或多或少也存在这种现象。用轮廓清晰地表现主体和背景的关系，并非易事，这也是绘画史上不言而喻的事实。

　　也许有人并不承认我的想法——将空间上或纵深的深度直接等同于精神上的深度。人们可能认为伟大艺术的深度与站在山上眺望时产生的印象在本质上是不同的。其实，一开始，我自己也对此产生了疑问并陷入烦恼。我想通过以下两点进行论述。第一点是谈论艺术深度的人，很难将文学、音乐等视觉以外的艺术和山上的印象进行比较。毋庸置疑，不同类型的艺术不能用完全相同的原理来阐述。第二点是我们反省自己从山上实际看到什么事物。认为站在山上远眺时产生的印象与伟大艺术中的深度不同的人，显然是没有从中看到深度。换言之，他们没有看到主体与守护主体的背景之间的关系。他们也许会说已经看得十分全面了。他们也许看到了一片原野、浩渺的河

流，还有一座座山峦，也看到了主体和背景之间的层层关系。只是，他们的回答不能令我信服。在日常生活中，我们能区分不同的人、事物，但是在视觉上的轮廓表面是极其粗糙的。当我和人谈论重要事情时，对方就是我谈话的重要对象。我会仔细地看他的鼻子、嘴巴的轮廓、弧度，但是我却经常忘记他是否长胡子。因此，人们并不缺少艺术家的眼光。只要我们有一双健康的眼睛，任何人都能全面地观察事物。只是，由于种种缘由，有时我们"不看"。若是不能清晰地看清一个物体的轮廓，或者只是停留于模糊的层面，就不能说看到物体和背景之间的关系。无论从多远眺望都无法看到深度。深度的关键不在于距离远，而在于主体和背景的关系。如果距离是关键，那么无论有多么深刻精神的作品，也不过是画在素绢、纸上的东西。远距离只不过是给画出深度提供素材而已。能直接看见空间上的深度，也就是直接看见精神上的深度，这就是绘画、雕塑等美术作品的深度。

深度有不同层次，一幅作品中的主体与背景之间的关系，越是被清晰地画出来，作品就更有深度。当然，这都是艺术家的创作产物，并不一定等同于物理学上的深度，此前提及的有关色调的强烈对比便可轻易理解。

❀ 第七节　深度的种类

此前我对绘画中的感性产物与精神产物进行了区分。不言而喻，深度属于精神产物。感性产物则产生于画家创作的对象。毫无疑问，对象由轮廓和笔触构成。如果凡是轮廓所在之

处，必定能预想到背景的存在，那么不应该存在着深度吗？

不言而喻，感性通过轮廓和表面表现出来；此外，所有的轮廓和表面并不是同时、同等程度地、清楚地被表现出来。如同轮廓能引起人们的注意，表面也同样能引人注意。只要人们的目光停留在表面上，那么轮廓便被我们置于视线之外。美术家的风格是无穷多样的，因此，我们很容易理解一些画作的美丽色调和笔触奇特的表面比轮廓更能引人注意。委罗内塞创作的《在埃玛乌斯的巡礼者》中弟子的强壮手臂便是如此。如刚才所言，其表面有一种特殊的触感，我们能从表面发现这种光滑柔和之感——作为对象的一种性质，这是无法从主体与背景的关系中找到的。像这样的触觉也有轮廓。如刚才所言，如果通过特别的风格，明确地表明主体和背景的关系，那么也就画出深刻的精神了。塞尚的关于沐浴、水果的作品中有很多这样的例子，在这个意义上，他是一位令人惊叹的画家，因为这样的画家极为少见。在描绘感性表面的画家中，能够柔和地画出轮廓，将其表现得最为自然的画家便是雷诺阿。他所看到的就是被称为感性的自然，作为表面前端的轮廓也表达了同样的自然。

只是雷诺阿的风格有一种特殊性，我们无法简单地将其称为感性。这个温文儒雅的法兰西人的作品中，不仅是人物的皮肤，甚至是衣服、家具、树木、土地等一切事物都有一种无法比拟的特别的柔美。这是雷诺阿的风格中最显著的特性。就连石头都像沾满油的皮包一般光滑柔和，这是一种超越了写实的柔和，虽说这是一种单纯的感性，但它也体现了特殊的柔美。它的表面也是由最普通的笔触绘制而成的，构成笔触的线条体

现了柔美的特性。具有这种特性的线条常常会在观赏者的内心留下极为生动深刻的印象。他画的自然与人物都凸显了柔美的精神。《庭园里的早餐》便是很好的一例，这里有一种塞尚的作品全然无法体现的、柔和细腻的精神，似在我们耳旁轻轻私语，触动着我们的灵魂。

　　这直接说明了深度也有着不同的类型，也就是深度成立的要素——对象与背景的关系通过不同的色彩来体现。由此，我想到了藤原、镰仓两个时代的佛经中的菩萨、哥特式雕刻，还有文艺复兴时期的绘画，大多数作品在体现优美的同时又表达出一种深刻精神。就如同米勒的作品饱含关切与爱意，能够深深触动人们的灵魂一样。每一个对象及其每一部分都充满着可爱、朴素和优美，它们与背景的关系中存在着超越了各自本身的深度。关系无论是存在于多么细小之处，它一定是一种更高处的关系。关系一定是作为要素对象之"外"的东西，并且一定是把这些要素联结在一起的东西。这些作品在体现可爱、朴素、优美的同时又具有深度。换言之，可以认为是画出可爱、朴素、优美这些性质的要素与画出深度的要素结合在一起。

　　伦勃朗的很多作品体现了统一各种类型的美。比如在《在埃玛乌斯的巡礼者》这幅画中的餐桌上便有所体现。在餐桌的左右两端各自摆放了一个盘子，这两个盘子小而薄。盘子的细微凹陷处、盘子周边的微微厚度所产生的光亮、凹陷处的影子都被清晰地描绘了出来。这一个小而薄的盘子通过上述各要素的统一，体现了一种令人惊叹的自然的真实和难以言说的朴素心情。这种耀眼的清晰和触动内心深处的精神都被奇异地统一于这两个盘子中。伦勃朗将感性与精神这种生命的两大方

面清晰地统一在小小的盘子里。德拉克洛瓦曾言，提香既是一位优秀的色彩派画家，又是一位优秀的素描画家，看来确实如此，这便是对这位威尼斯画家的艺术成就的总结，他的美术精神更为深刻。

文艺作品的深度也和绘画、雕塑等有着同样的构造。为了更为条理清晰地表述，我在此举一个小例子——这就如同一个主人公下定决心放弃曾一直憧憬的旅行，但当机会临近时，他又改变主意，放下一切踏上旅途出发了。当故事梗概大体呈现出来时，人们随着主人公决心的改变而不断深入下去。这使读者体验到某种惊讶并开始思考主人公的性格以及旅行的性质。根据我个人的想象和猜测，首先，我认为应该通过作品的描写，让读者知晓主人公下定决心出发，一定有某种不得不如此的理由。本来应该对这个过程有着详细的描述，或者通过某种方式使读者清楚地了解有关情况，但主人公突然改变主意。自然，我读到这儿便会感到惊讶，接下来会指责主人公没有实现自己最初的决心。然而，我应该指责他吗？毫无疑问，这是作家根据个人创作意图而如此描写的。对于主人公的指责就是对作家的指责。作为"读者"的我，有理由指责作家吗？当然，我是"批判家"的话，另当别论。我指责作家并且希望有其他的构想，这是我脱离了读者的身份，尝试自己也无法完成的、片面的、间接性的创作。作为那本小说的读者，我应该读到最后，如实接受作者的意志，作品想要表达的一切。其他都是这之后应该思考的事。我不应该指责主人公违背了初心，而是虽然有所惊讶，但接受这个意外的转折，并且作为一位真正的读者应该理解这一点。只是，对于这种剧变，不仅是读者，

就连主人公自己也会因为事情的意外而感到震惊（作家大概也会让他袒露自己的惊讶）。他的性格或者关注令他原本坚定的决心开始动摇，他对此也感到惊讶。这是他此前从未注意到的，只有在发现了深刻事物之后才有的惊讶；这是对存在于他内心深处的东西，以一种他所未曾料到的方式展现出来的惊讶；这是第一次深切看到自己人性的惊讶。作为读者的我们也由此体会到惊讶的意义。

而且因为主人公的决心无法实现这一意外事件而激发了他深处的人性。主人公能够实现自己的决心，恐怕是基于过去的经验呈现的他的性格以及其他人性的东西。那么主人公违背了自己的决心同样也是一种展现其自身的事实。实现与违背，可以说是两个相反的方向。但是一个事实无法撼动另一个事实，此前的决心在新的事实面前只是一种无力的存在。同样，新的事实也无法抹消掉先前主人公下定决心的事实。任何一方都无法限制、规定另一方。只是一个事实出现，就一定存在着规定其存在的东西。那么又是什么规定着新的事实呢？毫无疑问，这是主人公的性格——存在于前后两个不同的事实背后的更为深刻的东西。作者通过描述主人公生活中两个截然不同的事实，然后发掘出隐藏于背后更深刻的东西。

在描绘一段关系的事实中产生深度，但深度不蕴藏在被描绘的事实背后。事物的本质特性规定了这些事实。这是事实存在的依据，而本质特性并非事实。

由尼古拉·哈特曼的学说理论可知，一切艺术都由两层构成，一层是能够在知觉上清楚感知的、实在的层面，即前景，另一层是包含于其中的非实在的精神内涵层面，即后景。文

字、声音、石头以及色彩等自身存在属于实在层面，而其中只针对于观者存在的东西则属于非实在层面。若从构造谈起，则美的对象有多个层面。特别是诗歌中层面的连续最为多样，因为语言本来就由两个层面构成。若从存在方式角度来看，美的对象通常由两个层面构成。美的对象通过印刷的文字、声音或者色彩，对人、风景进行了展现，此外，还包含着精神特性、情绪、心境等内涵。并且这些人物或者心境中能够体现人们普遍的、象征性的东西。这些东西用艺术语言之外的语言是难以翻译的，可以暂且用"更深刻的含义""重要性""理念"来形容。具有伟大风格的艺术作品，能够从普遍层面的内涵中得到一种宏伟和永存之意。在层面的连续上，通常更有深度的东西赋予了前景一种重量和意义。艺术作品的真正内涵在于作品越是伟大，其后景性（Hintergründigkeit）越深刻（尼古拉·哈特曼，《精神存在问题》）。

尼古拉·哈特曼的叙述简洁明快并且富于学识。只是，必须将我理解的前景与背景的关系同尼古拉·哈特曼的想法区别开来。我所理解的前景不是"自身存在的单纯感觉上的东西"，背景也不是"通过前景展现出来的精神之物"。对我而言，立于前景之上的东西与其背景不是"具有不同存在方式的两个层面"。分离了一个美的对象的知觉表象与精神内涵不过是单纯的抽象结果，这难道不是将"想象中的事实"作为事实本身吗？在艺术体验的具体事实中是无法将二者分离的。一个东西若脱离了精神性，就是一个只有知觉性的东西。别说是一件作品，就连一个词语、一个色彩的圆点都无法脱离精神内涵而单纯作为知觉的对象存在。反之，无论是何种精神内

涵，都只能通过知觉表象体现。只要一个作品不是和外部联想全然无关，那么"非实在的"内涵就是"实在的"形象自身的内涵。与外在形象无关而单独存在的精神内涵无法存在于外来的"知觉的"形象之后。之前也曾论述过，精神内涵必须通过形象才可成立。更有深度的存在力量不是前景之物的深度，而是两个物体之间关系的产物。对于现实的艺术作品，我们脱离了前景则无法看到后景。这个道理同样适用于文艺作品。作家描绘的事实是比其更宏大的事实的一部分，即作为前景事实被描述出来，或者是一部作品的全部。文艺作品的"开头"和"结尾"与绘画的周边具有相同意义，令描述的事实产出无限性。就像画面不是因为边缘的四条线的存在就使绘画自然终结一样，小说描绘的人物和自然也不是因为小说的"开头"和"结尾"而存在和消失。从何处写起，如何开展故事情节，在哪里终结，通过这些能够窥见作家对于一部作品的创作态度，即发现一直静默"守望着"作品的作家，发现作品和背景之间的关系。这不是思考后才发现的事情，而是在阅读作品的过程中直接发现的事情。深刻的经验便由此成立。

❀ 第八节　艺术的深度

　　经过上述讨论，可以确定艺术精神的无限意志使得美的事物产生深度。艺术精神根据自身的创造性能够无限多样地展开。在视觉中，是视觉表象的无限细节的产出、无限阶段的成立，而阶段的高度便是深度。

　　或许有人会想，细节就是一个单纯的细节，无论一个阶段

的视觉性如何产出细节，其整体也应如最初一般，没有发生任何变化。这其实是一种错误的想法。细节是能够预想整体的细节，并不是偶然地位于某处的一个部分便能随意自称为细节，细节是作为整体的一部分而呈现，这体现了被限定的统一。因此，在这一点上，细节也是一种整体。包含细节的、更高阶段的整体只有通过细节才能看到自身。整体产出细节，但是只有在看到细节后才能看到整体。"高阶段的事物"只有通过"低阶段的事物"才能看见自己。经过的阶段越多，产出的细节就越多种多样，从而产出细节的整体才能看到自己的深度。由此，我们才知晓这个事物的深刻含义。换言之，我们才发现自己能够从一个视觉对象中接受新事物，才发现我们自身具备能够理解新事物的深度。通过感知他人作品的深度，才能发现自身的深度。对于深度而言，重要的是轮廓自身能够预想到它的"背后"，通过观看一个轮廓，从而看到它与背后之间的关系。物体的细节并不重要，看到统一细节的背后才更重要。无论是多么详细的细节，如果没有表现出细节之间清晰的关系和统一，就不能展现深度；反之，无论是多么微不足道的事物，只要能够表现出明确的关系和统一，就足以清晰地展现深度，一个物体的视觉构造的深度也就越清晰。

因此，艺术作品的成立，就是获得社会性的过程。这并不是单纯的偶然，而是艺术性的本质预想，这不仅仅是经验性事实，而是美的事物自身具有的先验的社会性。任何一件艺术作品都要预想到观赏就意味着被看见。艺术作品只有在获得社会性后才是一件真正意义上的艺术作品。通过获得社会性，观赏对象和观赏者的关系得以实现。一件作品的所有细节都是社会

性的。艺术的深度因此而成立。观赏者和观赏对象的关系才真正成立——观赏被画之物的主观性，使观赏者自身客观化，观赏者和观赏对象的关系由此产生。观赏者在轮廓里看到自己，这就是观赏者捕捉到了轮廓的精神，就是观赏者体验到了深度，作品的深度由此成立。

因此，我们也能理解越是伟大有深度的作品，其社会性越广泛。深度是丰富内容的统一，是艺术性深度的呈现，或者也可以将其理解为艺术上的人性深度。越是深刻的作品，越会产出更多的细节，也就是更具有普遍性。塞尚画的窗户、伦勃朗画的黑暗所具有的深度就是无限之物、最为深处之物的一种体现。窗户和黑暗不禁引人深深凝视。

既然已经理解了物体与事件的视觉构造有着无限的阶段，那么也就明白了其中有一些阶段在本质上微不足道，有一些阶段在本质上是事物的根源，位于最深处。就如同开花的树木比单纯的一朵花更加深刻，我们也很容易理解更深处的东西是更为重要的东西。可能有人会问，为什么更深处的东西就更重要呢？这是因为更深处的东西产出所有细节。一朵山茶花，因为美丽而成为人们感兴趣的对象，赋予其优雅美丽之名，从而被人们发现。在这个意义上，体现了山茶花的重要性。这是一种吸引人们注意、与人们内心对话的力量，这种力量是山茶花美丽的内在特性。（不必反复多言，这并非人们被给予无关的、异类之物，而是对人们的眼睛起作用的视觉方式。）与之相对，长着山茶花的山茶树的表象，作为更宏大的美丽之物而被人们观赏是为什么呢？既然是一棵山茶树，那就不应只有一朵花，而是开着无数朵花，并且是各自不同的花。不是这单独的

一朵朵花的呈现，而是一朵朵花之间的关系的呈现。比如，花与树叶的色彩对比、树干与树枝的对比、树枝与树枝的对比，在这一切之中，我们能够看到某种建筑性的、音乐性的构成。相比于一朵花，一棵树具有更高级、更丰富的美，我们能够发现更强大的打动人心的力量。当然，一位伟大画家所画的一朵花要比"凡夫俗子"所画的花园具有更深刻的美，有关这点，此前已进行论述。文艺作品也是如此。不必多言，文艺作品无法如绘画一样描绘出视觉表象。语言的世界与绘画在这方面有着某种共性，但又具有明显不同的特质。即使是视觉对象，只要能够用语言表述，它便能再创造出其他东西。并且，这两个世界里存在深层的共性。在"蓝色"这个词语里，含有如同实际看到蓝色一样的深度。听到或者读到"蓝色"这一词语时，如果人们不在头脑中特意去表象其色调，我们对"蓝色"这一词语也不会有清楚的认知。人们仅仅是通过听到或读到这一词语，就能直接把握其特殊意义。

我们很容易发现词语含义的深度，因为一个词语是用来表示一个"东西"或是"一件事情"的。就如同一朵花在一幅画中能分化为无限多样的特征和风格，一个词语也能够在一个事实中分化为无限多样的阶段，这便是一个词语的表象性，即"语言性"。

一个词语具有无限阶段深度的意义，指的是它所表达的东西或者事实之间的关系有着无限的阶段。比如，对于"跌倒"这一词语，不小心跌倒在地毯上，与在漫长的旅行中因夜幕降临而跌倒在山顶的皑皑白雪之中，它们的意义大不相同。

如上所述，一个词语被赋予了各种不同的性质，从而具有

了不同的意义。在雪峰中跌倒，为了充分体现这一事实，相比于在地毯上跌倒，就必须对其有更加细节的描写。换言之，也就是因为有了更加细节的描写，从而体现了有着深刻意义的人间生活。

不知大家是否有过这样的经验，用长篇大论描述对人们来说微不足道的东西或事件，而与之相对，一个词语就蕴含着十分重大、根源性的意义。很厚的一本长篇小说描写的净是琐碎的日常生活，而一个小短篇却可能描写人生中最深刻的事实，实际上，这种情况司空见惯。这就如同边长不足五寸的素描所描绘的事实，比一幅巨大的画面精巧地描绘庭园内的闲谈之景更为崇高。

但是，上述例子并非说明只有具有普遍性概念，以此为对象就能创作出艺术作品。艺术作品必须基于事实被创造出来。是作为具有深刻内涵的作品呈现，还是单纯地表现为一种事实说明图，取决于绘画如何对其进行描绘。小说也同样如此，即使是细枝末节的事件，也是一种表象性，对此就必须预想到无限多样的表现方式。比如，一位优秀的小说家能够写出从未有过的、触动万人内心的作品。这样的实例还有很多。根据文学、美术，以及其他艺术类型的不同，深度呈现的方式也各不相同。但是，其对象与位于根源位置的背景之间的连接越是紧密，其深度也越深。幽暗之中的一个水果、暗暗窥视着室内黑暗的一扇窗户，便是如此。黑暗是最为根源性的背景之一，当黑暗作为含有明确精神的对象的背景被画家画出来时，在深刻的深度中体现了统一性。伦勃朗和塞尚便是体现这方面艺术性的画家。画出了青莲院不动明王像的画家也是该领域中最为出

色的一位画家。

艺术深度具有以上所述的意义。对艺术作品差异的批判，不是单纯从外部给予随意的评价，基于艺术精神的根源性事实，不是因为这种外在的评价才被人们承认的。我们无法同时观赏两个作品，一般只能观赏一个作品，体验其中呈现的深度。对两个作品进行比较，只能是脱离直接的观赏，基于记忆或者其他的记录方法。比较的准确性，也根据实际情况而表现出不同的差异。不过也必须承认比较的差异就意味着直接判断差异的形成。

一部作品比另一部作品更深刻，决定这种判断关系的是统一了作品各个部分的整体，同时还有对整体进行表象的意识——"观赏者"。毫无疑问，对两个作品进行比较的人们的内心，不是看到了一个作品的内心，即作品的表象性，而是能使两个作品放在一起的、处于更高位置的内心。两个作品之间的比较关系是基于此才成立的。

几乎同时、从同一地点对同一处风景进行绘画而创作出来的两幅画作，其中一定有一幅更为出色。对此，从艺术角度有几点评判标准：所画风景是否相似、是否画得足够精细、是否有美丽的色彩、是否具有精神内涵。从这些方面，可以对比两幅画作。无论比较的标准是什么，更优秀的作品一定比其他作品蕴含更多的东西。毫无疑问，这是绘画必须具有的东西。在两幅被比较的画作之间，一定存在着这样的关系——一幅作品中所不具备的东西在另一幅作品中被呈现出来。一幅画描绘的对象不自然，是指没有呈现出对象的形状和色彩的特征。画家想把形状与色彩的统一呈现在一幅画中。判断一幅画是否真实

的重要标准实际上就是如此。但是，只将这幅画与自然对象比较，看其是否准确一致，并不能决定这幅画的价值。比如，一幅画在很多方面都和自然的对象不一致，但只要有着美丽的色彩、丰富的精神，它比有着精细形状却空洞的作品更优秀。空洞的作品几乎丧失了描绘自然的真正意义，没有画出应该画的东西。自然，人们也无法从中看到深度。

对两幅画的每一部分逐一比较，判定一幅画比另一幅画的色彩更为深刻，是根据描绘这一部分的色调、一种色彩的浓淡明暗或者两种以上色彩的协调来判断的，是因为它有着另一幅画所不具有的色彩关系——丰富的细节。这就是一幅更为深刻的画应该具备的东西，它画出了在其他画中找寻不到的"应该画的东西"。画出应该画的东西，是艺术精神的本质要求。满足这点的画作比没有达到该要求的画作"更优秀"。"不同作品可比较的东西"是基于艺术精神本身的根源性事实。当然，这是以我们的经验形式体现出来的。

由此可知，判断一个作品是没有外在标准的。当造型艺术精细地描绘自然、文艺作品描绘历史事实时，我们很容易便想到用什么样的客观的评价标准去评价它。实际上很难找到客观的评判标准。我们也能注意到，当我们把伟大画家创作的风景画与现实中的风景对比时，也常常发现风景画与实际风景存在着明显的不同。塞尚的许多作品便是很好的例子，他的作品中有着常见照片所没有的特殊的明确性，他将对象与其背景的关系通过轮廓、表面表现出来。有些写生作品尽管同照片一样精细，但同实物对比的话，依旧有很多细节被省略或改变。我亲眼所见的自然即使与伟大画家所画的自然不同，我又凭什么对

此有所抗议呢？正是他们所画的东西才是他们"作为一位画家看到"的风景。我只是背着手眺望风景而已，而伟大画家却比我更进一步，将"画家看到"的结果画了出来。我所见之物与伟大画家所画之物，是不同艺术精神的意志的体现。只有将其看作说明图而不是绘画，两种艺术精神的意志才统一。

因此，并不存在外在的标准，只是比较是的确存在的，比较的标准也只能通过"内在"才能找到。"内"不同于现实中的尺子，我们无法看到记忆中的尺子，因此，就不存在教科书般的标准。换言之，比较的标准存在于我们自身的"倾向""气质"之中。越是优秀的作品，越能强烈地吸引人，越能和人们的内心进行对话，也就是越深刻地渗入人心。若从理论知识层面来看，如前文所言，我们自身具有深度构造，我们的经验是这个构造的意识性反映。只要我们的态度是艺术性的，这个客观存在的构造就会有所反映。脱离了人们的艺术态度，艺术精神无法起作用；脱离了艺术精神的呈现，艺术经验也无从产生。正如艺术作品具有可比较的东西，在艺术精神的表现方式中存在阶段性差异一样，观察艺术作品的人们的态度也存在差异。这些差异是由我们各自背负的命运决定的。

第八章　日本画的空间

如前所述，在现实的空间里，视觉只能在空间三要素的高度和宽度这两个维度中移动，第三个方向即深度，只能通过高度和宽度被观察到。我们的视觉无法感知深度在空间上的延伸。当然，虽然被称为第三个方向，但如果转换角度，它与高度和宽度无异，我们可以沿着现实的延伸移动视线。只是起初被视为宽度的延伸，此时就被看作第三个方向。

视觉构造决定了如何形成绘画世界。绘画世界是轮廓的世界。绘画的"画"这一文字的意义是轮廓。《说文解字》云："画，界也。象田四界，聿，所以画之。"（张彦远，《历代名画记：第一卷》）。轮廓不是孤立的，需要依托于物体才得以成立。当我们从某一角度观察物体时，视觉就存在于此，即看到特殊空间延伸的界限。一个物体的视觉存在，就是指轮廓构成的表面，换言之，就是具有特殊色彩的空间的限定。任何事物都有它的色彩。所谓观察，就是看有色彩的表面。看具有色彩的空间延伸，就是看油画的视觉构造。日本的密陀绘、《源氏物语绘卷》中的"作绘①"、用溶解于胶的颜料在画绢或画纸上描绘物体的色彩、在西洋盛行的水彩画都具有这种视觉构造。在这种视觉构造中，颜料溶于水或胶中，色彩变得稀薄，

① 作绘：日本大和绘的一种技法。——译者注

因此可以在画面的"底层"看到画布或画纸的质地。在一幅绘画中，描绘的不同事物具有各自特殊的色彩，但是它们都有共同的"底层"，透过"底层"看到画布或画纸的质地表面。里普斯细致、透彻地观察到视觉构造的特殊内部空间，它被命名为"空间精神"。由此，素描空间从油画的视觉构造中分离开来，得以成立（里普斯，《美学》）。

这是基于颜料的轻薄透明而成立的事实。通过一个物体的表面可以看到表面的"底层"。看到物体的"底层"，不是看到物体的深层或者背后，而是透过物体表面看到了和它不同的表面。我们可以把这一现象看作自然界中普通气体和液体的视觉现象，固体的玻璃或某些石头也有诸如此类的效果。

对于其他的固体，也可以像上述物体一样看到透明的世界，这是日本绘画中最普遍的视觉构造。与现实世界相比，这是远远超出自然的世界，是将自己显著区别于现实自然的世界，是艺术家对现实世界的构思。

艺术家看到的世界不同于现实的自然世界，是一个新的世界。最初看到的是现实的自然，但通过使用颜料，就能发现与现实世界不同的独特世界。与之相对的水墨画或者白描画的特点是，无论这些绘画对象有何区别，都通过轮廓线条呈现出来，它们的表面颜色就是画绢和画纸的表面颜色，甚至连透明色调的区别都没有，通过画布和画纸的本来色调就可以看到所有事物的精神。

透过表面看物体的"底层"，并不是看物体的全貌。所有物体都有独特的色调，同时预想到画家不会看其他色调。物理学者把色彩看作光的反射，光的一部分被物体吸收，余下的部分被反射，被反射的光就是物体的色彩。按照这种解释，我们

自然预想到以下事实，既然色彩是光的反射，那么就必然先验性地预想到在反射之前，就已经形成对应的色彩。

在物理学上，光的反射实际上是对视觉产生色彩的解释。吸收光意味着不反射光，意味着色彩不能成立，即物体的"表面底层"是不透明的。因为光射到物体的"底层"时，看不到物体的色彩，只能看见影子。所谓光在"底层"，就意味着可以看到"底层"。"底层"就是物体的背景，是无限的空间。此时能看见"无限的空间"，但看不见物体。我们在背景空间里，或者在某个阳光照耀下的墙壁中，看到了一扇黑暗的窗户。

空间有三个方向，规定了一个物体会在三个方向上扩展，即具有"立体性"。如前所述，其中的第三个方向只有通过高度、宽度的转换才可以被看到。与之相对，当我们站在平行于物体表面的平面时，就只能看到高度和宽度这两个方向，而看不到深度方向。由平行线围绕而成的立方体，最有力地证明了这一点。

两个方向形成一个平面。所谓看一个平面，就是看平面上的某个物体，而不是观察对象的深度。该平面的所有物体与视线的距离都相等，是因为我们位于平行于物体表面的平面上。视线落在此平面上，就是在看物体的正面，即正视平面。如果要求一个物体的各个部分都被同等清晰地看到，我们观察的位置就应该平行于物体的正面。看正面，就是同等清晰地看到正对面物体的延伸，看与自己平行的平面。也可以斜着看高度和宽度。但斜看，就不是从正面直视高度和宽度，除了高度和宽度，还会看到其他方向。斜看就是站在这个平行面之外去看，换言之，就是看物体深度的表面。这时的表面就有距离视线最

近（近景）和最远（远景）的部分。最近的部分作为一条线
与目光相对。最普遍的例子就是，在桌上的一个小箱子，以最
近的部分为中心线，看到中心线两侧的深度方向的表面。由平
行线围成的两个平面呈锐角邻接，在这样的立体图形中，仅仅
沿着一条线的方向也可以看到深度方向的表面。物体的表面被
看作距离目光最近的一条线，是因为斜着看物体，就可以看到
深度方向。如前所述，深度不能脱离高度和宽度，必须通过高
度和宽度才能看到深度。在这种情况下，我们不能同时看到宽
度和深度这两个方向。我们可以在同一个平面中同时看到高度
和宽度这两个方向，但要看对应的深度方向的话，我们不得不
转换视角。如果仅仅转换视角，没有做好看深度方向的思想准
备，即便以新的视角看，也只能看到宽度方向。为了沿着物体
三个方向的延伸观察它，我们必须站在"设想的视角"，统一
三个方向的延伸。当物体被斜着放置或者它的深度方向是斜面
或者它的表面由曲线构成时，我们看该事物，就是在看深度方
向延伸的物体。这也是物体的一个方向，是方向的延伸。只要
是在同一个视角上看，就只能通过高度和宽度看深度。换言
之，我们看到的深度，通常是在一个平面上看到的深度。但只
要把它当作平面来看，就看不到具有深度意义的方向。换言
之，当斜着放置物体时，我们无法看到位于最远边界两侧的表
面。但是我们不单单是看到平面，而是从某一视角的宽度方向
看到深度，看到由距离视线最近的一条线和最远的轮廓构成的
平面。最普遍的就是，以距离目光最近的轮廓线为中心，可以
看到左右两侧面的纵深，也就是一个轮廓的两个表面。两个表
面是一个物体在两个方向上的延伸。如果把其中一个当作宽度
方向，那么另一个就是纵深方向。两个方向不能同时被清晰地

看到，要清楚地看到其中一个表面，另一个表面就不能被看到。而且这两个表面的方向是互相对立的，这就是矛盾，但也是事实。因此，产生了物体的"阴影部分"，与之相对应，可以看到的部分就是"接受光照的部分"。这种看到和看不到的两部分的对立，形成了"明暗"关系。这是物体的"立体性"。"立体性"指物体是由三个方向构成的。

在日本画中通常看不到明暗对比关系，这是日本画与油画的显著区别。盛行于西洋的铜版木版等版画，由墨水、铅笔等其他材料创作的素描，在许多意义上与日本画有诸多共同之处。所以一般情况下，除少数特殊情况之外，油画和上述绘画的最本质区别就是，通过明暗对比区分立体空间，从而突出空间感。很多水彩画也是如此。即使是日本、中国的绘画，也并非全然没有明暗关系。中国画评论家也说："分阴阳者，用墨取浓淡也。凹深为阴，凸面为阳。"（韩拙，《山水纯全集》）水墨画多是通过墨的浓淡区分不同表面，或者通过笔触的层次画出立体感。通过线条，将两个不同方向的表面结合在一起，表现立体感。但是无论采用哪种画法，都无法像油画那样描绘在日光或烛光的照耀下，形成有光源照射的一面和与之相对的阴暗一面的统一。此时描绘的明暗，是通过明暗对比和连续关系中分别形成建筑式、音乐式结构。

不画明暗的自然对比，是说相对于被光照射的部分，没有画"光照射不到的表面"。从物理学的角度来看，光照射不到，是指光不能透过物体，即物体是不透明的。不画光照射不到的表面，就是不画物体的不透明性。没有黑暗，充满光明的世界可以呈现物体的透明性，这就是日本画的世界，创造了现实世界中看不到的、特殊的明亮世界。

　　但也并非没有黑暗。水墨画中就有浓墨绘制的表面，这也是一种黑暗。《源氏物语绘卷》中就有昏暗的月色。但是，无论是藤原时代的夜景，还是室町时代的山水中的黑暗，都是背景的黑暗，置于背景前的主体在清晰的轮廓中，都没有明暗对比的表面。这是同一个世界里被限定的空间的黑暗，并不是此处物体背对着光的意义，不是笼罩着对象的阴影，只不过是某个空间具有的暗色。恐怕是本打算画阴影，结果却画出了这样的暗色。

第九章　机智、机锋、幽默

❀ 第一节　序——滑稽、机智、机锋及幽默的问与答

　　康德这样定义"笑"：一种紧张的期待突然消失，由此产生的情绪。例如，有一则笑话：一个印度人看到打开了瓶塞的啤酒瓶口溢出了泡沫，感到十分震惊，问他为什么如此震惊，他回答，不是因为泡沫从瓶口溢出来而惊讶，而是好奇为什么把这些泡沫封装进瓶子中。对于这种情况，康德解释道："我们笑了，它带给我们深刻的快乐。但不是因为得知我们比无知的人更聪明而笑，也不是因为对笑话的理解带给我们的愉悦感，而是因为紧张的期待突然转变成虚无而产生的瞬间惊喜"（康德，《判断力批判》）。

　　康德的定义是对笑最精确的描述。我也认为"期待突然偏离惯性思维"是产生笑的重要条件。而最近伏尔盖特等学者认为，人们发现自己比被嘲笑对象更聪明的这种优越感是形成笑的必要条件。为了详细考查不同学者的观点，我们也可以参考伏尔盖特的学说。

　　伏尔盖特认为，人的意识有两个相对立的态度：认真对待

和不认真对待，对情感价值的肯定和否定。在从情感价值的肯定评价到否定评价的转变过程中，就产生了滑稽。这种急剧变化，不是因为愤怒或者不愉快导致，而是产生于戏谑性的优越感。从认真对待到不认真对待的骤然变化，和这种优越感相结合，形成滑稽的核心（伏尔盖特，《美学体系》）。

康德还阐述了产生笑的重要契机。我们读到康德列举的印度人的例子，也许并不合理。与其说是对无知的恼怒或是轻蔑，不如说是看到了某种天真。

被门槛绊倒摔在地毯上的人，帽子明明戴在头上还苦苦寻找的人，迂腐、发呆、笨拙等让人不停发笑的场景和动作，都是常理的"欠缺"，由此显示出的美、善良和人性的特质是引发笑的核心契机。让·保尔认为，"可笑对于轻蔑是微不足道，而对于憎恶却又太善良"（让·保尔，《美学入门》）。我认为此观点更接近真实。只有通过发现缺点，只有在发现缺点的人面前，笑才得以成立。这种"本能"的发笑，并非来自尊敬或亲密关系，而是通过发现缺点从而爆发爽朗的笑声。

柏格森认为，笑的本质是人的精神（包括感觉和智慧）或者身体失去了生命的柔韧性和弹力，从而形成机械性运动，这种机械性运动对不断流动的生命不适应，这种不适应带来不安和威胁。笑是预防这些不安和威胁的一种社会性姿态。因为它的社会性功能，笑不属于纯粹的美学范畴，但是笑中包含美学内容（柏格森，《笑》）。

柏格森阐释了笑的内涵。不只是像社会行为那样比较轻松的内容，寓意着严苛的社会制约之处也不少。但是果真只有这些吗？笑不能成为纯粹的美学对象吗？里普斯也认为笑不能成为纯粹的美，他认为滑稽的快感不是对象的快感，而是领会对

象行为的心理活动的快感。这是类似知识性的、在美之外的快感。滑稽的东西是缺乏美的内容的（里普斯，《美学》）。诚然如此，也仅仅如此吗？在以下情况中，笑就是纯粹的美的体验，滑稽之物就是纯粹的美的存在。

不适应就是非正常的状态。当我们期待一个事实成立时，通常是期待正常事物的成立。即使之前没有期待，也会由"没有期待"的期待转向对正常事物的期待。我们已经做好了把它当作正常事物的心理准备。超越这种程度的准备、没有期待的期待，不仅和某种特殊经验或者特殊意图有关，还因为我们已经预想到所有事实。这是先验式的预想。与期待相反的"意外事实"，经常出现在我们面前。这些"意外事实"与正常事物或事实相反，是"异常事实"。"吃惊"就是发现"异常事实"的一种意识状态。

与期待相反之事是意外的东西、令人吃惊的东西、突然展开的东西。现实与期待相差越大，感到意外而吃惊的程度就越深。这里所说的反差大，是指期待和现实之间联结的紧密性少，它们之间的关联少，甚至没有。期待和现实之间出现了断层。就好比一个物体突然出现或者一个事件突然发生，在我们做好接受它的准备之前，它突然出现，在时间上猝不及防，接受这样的事物的心理状态就是吃惊。康德之前的介绍中也有提到，突然性是笑的必要条件。费希尔也认为，理性的关联突然受到阻碍，紧张的期待褪去，是滑稽成立的必要条件（费希尔，《美与艺术》）。

"与期待相反"这句话可以从两个方向来说明。一是出现

"超出期待"的东西，它作为"优秀的"东西，是朝崇高①的方向前进。二是"未达到期待"，即缺少本来被期待的东西。这种缺失，是对正当或者平常之物应有的要求的缺失。在此之后的东西，只有被置于一种事实构造之中，才会产出作为纯粹的美的笑，这种事实构造在发现基于人性的意义中可以起到作用。这种突然出现的意外性的事件或东西，想要成为引人发笑的对象，在接受发笑的心理上不能引起恐怖、悲哀或其他经验，这点已经不必赘述。因为恐怖和悲哀并不会引发笑。突然出现巨响，如果这是晴天时的雷鸣，就会带来恐怖之感。等到查明原因，发现只不过是门倒了等诸如此类对人无害的事情时，人们面对面注视着，一度紧张的心弦放松下来，就会转向大笑。

被门槛绊倒摔在地毯上的人，除去以下几种情况，才能引起观众的笑。他受伤了；手里拿的东西摔坏了；对这种尴尬的情况感到难为情。只有在没有出现"受伤害"的情况下，才会引人发笑。受害不是笑的对象，因为它不具备产生笑的必要构造。

因为笑建立在缺点之上，有时也会出现引发不快的情况，比如直言不讳的指责，即理性的、道德上的指责，和其他类似的情况，这是很自然的事情。不管我们面对多么可笑的事情，如果稍微转变态度，也可以把这件事当作指责的对象。转变态度，就是伏尔盖特所说的"认真对待"。从这种意义上来说，伏尔盖特认为不认真对待是滑稽的要素这一想法是正确的。当然，这正是我们采取的态度。对于同样的事，我们也可以采取

① 崇高：西洋美学中美的范畴之一。——译者注

其他态度。而且面对对象时，不采取认真的态度，就必须在对象的构造中存在规定其态度的东西。

来自山村的小孩初次到附近的小城市，对这里的热闹感到吃惊，问道："这里是大阪吗？"对于这一场景，大多数人都会发笑。这时的笑，是由于小孩的年龄，以及带有山村小孩气质的淳朴的服装、表情等种种原因，阻断了人们要求其具备知识的正当态度。换言之，人们由于小孩稚气的提问而引发的笑，被定义为美学领域。

小孩问那个城市是大阪吗，对于这个问题，提问者需要具备最大化的知识。小孩知道大阪那样的大都市，只不过这样的知识比较幼稚，与小孩的特性是相符的。小孩口中的大阪，只不过是体现了孩子气的知识对象。大阪这样的大都市，被下降到名不见经传的小城镇的地位，正是因此才体现了小孩的幼稚。

这是让人意想不到的甚至目瞪口呆的混淆。这是根据常识即正当知识不可能想到的创作。只有"孩子般"的想象力，才能够使这种创作成立。这是一个全然独特的领域，是笑即滑稽的领域。

十岁的驹吉拿着信匣进入家门，正巧在玄关练剑的主人突然问："是什么事呀？"小孩回答："详情请看书信。"主人和客人都放声大笑。

小孩拿着信匣进来，事情自然是写在信上的，所以小孩并不知道书信的内容，很难回答主人的问题。大人想要看看小孩如何应对这种情况，才提出了这样的问题，他们预想到了小孩会为难。但是小孩丝毫没有感受到为难，想知道是什么事的话不必问我，看书信就好了。小孩简短的回答里蕴含着这样的感受——大人的提问是愚蠢的。大人没有想到小孩会如此回答，

他们只想到了小孩会因为纠结书信的内容而为难。这是一种不谨慎的、有疏漏的提问，对方是小孩，这一意识促使了大人的不谨慎，大人没有想到，小孩会发现这是毫无意义的提问。

与预期完全相反，小孩很快找到了避开被刁难的方法。在此之前，小孩的这种让主人出乎意料的回答，是隐藏在大人预想到的回答之外的。新的回答的存在、新的事实的领域，被小孩突然带到了他们面前。

问题是针对一件事实提出的，回答必须与此相对应。提问并非需要准确地预知答案，只是要求回答与问题相对应。对于这样提问，可以得到与之相关的"东西"或者"事情"的回答，这一点是可以预想到的。与其说是含糊不清，不如说因为提问人知道"这个问题的相关性"，提问的含义就是明确的，但是回答却是未曾预想到的。当然，与问题毫无关联的回答不能称为"回答"，未曾预想到的回答，是说虽然回答和问题在某一领域有相同意义，但回答与问题有着未曾预想到的距离。未曾预想到的回答就是意外的回答、突然出现的回答，这种回答令人吃惊。

这种未曾预想到的、没有做好接受准备的回答，有可能让人难以理解，或者是与问题无关的、没有意义的、让人感到无聊的回答。但是，当理解了这种回答实际上也是合理的时候，人们会不断因其意外性感到吃惊，因发现预料之外的事实而感到愉悦。能做这样答复的人，自然会受到称赞和欢迎。主人和大家对小孩的回答报以大笑，就具有上述的构造。我们把这种引人发笑的对象称为"机智"。

大约十年后，火灾迫近，土房的门紧闭，为了填满缝隙，

将平日准备的混入麻刀①的墙泥中加入过多的水，土不能很好地黏在抹子上，没有多余的土了。恰巧来到此处的驹吉看到众人的狼狈，马上把锅底灰混进墙泥里，这也体现了他的机智性。灰不是黏土，二者关系的疏远掩盖了它们的共同点，狼狈的众人显然没有注意到这一点，这就是未曾预期到的、突然的发现。而且在发现此事之后，又觉得这的确是再正常不过的事实。在这里又有一问一答，窘迫的状况是抛给众人的问题，锅底灰则是答案。

让问题得以成立的领域有许多，换言之，有多种态度可以决定这个问题。机智的回答是回答者在觉察问题的含义、提问人的语调和表情等方面时，才找到的回答，通过回答者的提示，发现这种回答最符合提问的要求。然而，如果回答只是停留在提出问题时就已预料到的层面，这只不过是正确而又普通的回答，没有给机智回答的形成留有余地。回答必须有意外性，在此限定中，机智和滑稽属于同一领域。能够引发爽朗笑声的原因也正在此处。

问与答意外地一致从而产生了机智。感到意外是因为缺少准备，这是一种疏忽大意。机智在疏忽中成立，但不应反省这种疏忽。注意力反倒集中在收获意外发现上。

回答作为意外之物被接受，就是本来正当的问题得到了一种"误算"式的回答。这件事得以成立，有两种可能：一是回答了他们完全没有预想到的事实；二是从完全没有预想到的角度理解问题本身。不管是哪种情况，都得到了提问者本没有

① 麻刀：和在墙泥中防止开裂的材料。一般采用切碎的稻草、麻、纸等。——译者注

预想到的回答。不过，不管如何意外，只有在回答和问题相一致的基础上，这个回答才会被理解，被认为是正当的。这个回答，是在看似不存在的"伪装"下突然出现的。正如之前提到的，未曾预料到的事情，是没有关联和媒介的东西，是在吃惊的众人面前，突然出现让人意外的回答。富于机智的对话，意味着极为普通又毫不做作的显露。

对提问者来说，从未预想到的新的事实领域突然呈现出来。在含义上，意外发现与预期方向或位置之间有较大出入，他们所能认识的领域得到了加宽或者拓深，在此之前，那部分一直处于被遮蔽的状态。在异样的、不正当的伪装下，突然出现真实的东西，这就是机智。

当提问者和回答者都从一开始就采取戏谑的态度时，最容易产生机智的笑。此时出现的回答经常有牵强附会之嫌。所谓牵强附会，不过是在外观上，即语言的音调上或者末尾的一部分上，出现与问题一致的意义。这个一致越深入事物的本质，机智就越洗练，或者越能被称为高尚之物。

构成机智的条件是人们接受意外的事实，实际上并非什么异样之事，而是正当又平常之事，是原本平常之事被当作不平常之事。平常之事是不平常之事的对立物。只要存在平常之事，就一定预想到不平常之事。这是关于思考对象存在方式的问题。虽然回答与预想不同，但这回答又可以作为平常之事被接受，这样的事实被称作机智。

超出提问者预想的回答虽说是平常之事，不过也可以说是一件不平常之事。由于问题预期的意义范围很广泛，回答的范围也可以有很大差异。这样一来，问与答之间的距离就变得遥远，二者结合的突兀性较大。我们把这种现象与机智区别开

来，把它称作"机锋"，来看看"机锋"的构造。

僧问："如何是佛法大意？"

师竖起拂子，僧便喝，师便打。

又僧问："如何是佛法大意？"

师亦竖起拂子，僧便喝，师亦喝，僧拟议，师便打。（《临济录》）

"师亦喝，僧拟议，师便打"，这是未曾预想到的事情在僧人面前展开，在这一点上机锋与机智是相通的。但是这里的预期或者用意，即僧人认知领域范围和回答者认知领域范围的差异较大。僧人和大师之间的距离之远，使得二人在理解的含义上有较大差距，导致问与答相连的突兀性较大。这里包含僧人的踟蹰，二人见识的鸿沟，问与答之间的瞬间性。瞬间性是指临济大师法杖袭击僧人之迅速。换言之，是临济大师发现了不平常之事并迅速展开。泽庵所说的"间不容发""石火之机"正是此意。

"间不容发，乃兵家之道。间，隙也。二者之间，无一发可容之隙。譬如两掌相击至有音声，无一发可容之隙。掌击之声鸣，非经思量而后有。……与人交锋时，心往彼剑，便显间隙；若彼剑与自形间，无一发可容，则彼剑已剑，本无差别。此理与禅宗公案同，佛法以无往为要，呵迟滞之心，故称有住为烦恼。

石火之机，意同间不容发。击石，火光一闪即逝，迅如闪电，不容间隙，此亦无往。欲速则不达，人云心无所往，则心亦不为欲速所滞。心若有往，则为人所伺；心欲速疾，则为欲速疾之念所滞。……若问'何为禅宗之佛'，于彼声将绝未绝之隆，忽击之手；又问'何为禅'，举拳；又问'何为佛法心

要'，于彼声将绝未绝之隆，答之以'一枝梅花'，'庭前柏子树'。此答非关善恶，无思量处，贵在心无所往。若心无往，则不为六尘所滞。……譬如有人呼彼名字，彼不经思量，诺应之，此非经思维之心，即不动智。"（泽庵宗彭，《不动智》）

泽庵所说的"不动智"，是指进攻与下一步击剑之间不容间隙、不容石火之机，不给敌人丝毫进攻的机会，要做好非常熟练、精准的准备，对所有方向展开新事物的可能性做好每个瞬间的准备，在"接受一切的范围"做好无限的准备，为此而进行的修炼。僧人迟疑，遂受到大师的棒喝，是因没有做好上述准备。与此相反，临济大师则时刻做好间不容发的准备，在此不受任何事物的拘束，具备了泽庵所说的"不动智"。宫本武藏所著的剑法，也对此进行了详细、清晰的说明。

"兵法之体态：关于姿势，头要正，不可俯首，不可仰首，不可偏，不可扭曲；眼不乱动，额头不可有皱纹，眉间不可有皱纹，眼球不乱动，不可眨眼，两眼微合。面部表情平静，鼻梁挺直，下巴稍稍向前，后颈与背脊成直线，挺直后颈，双肩方平，沉肩，收紧臀部，膝盖到脚尖用力，收腹，腰挺直。就像楔子一样，将刀鞘挂在腰间，扎紧腰带。总之，兵法之道，让日常体态成为兵法姿态，让兵法姿态成为日常体态，两者皆重要……"（宫本武藏，《五轮书：水之卷》）这是应对所有方向做好每个瞬间准备的姿势。

"兵法之视线：兵法视线要开阔长远。视线分为'观'和'看'两种。'观'则强，'看'则弱。近观远处风吹草动，远观近处局势，乃兵家之道。把握敌人太刀走向，不要被无关紧要的动作所迷惑。……目不转睛，同时眼观八方也很重要……"

"太刀之握法：握刀时，拇指与食指稍放松可滑动，中指捏紧，无名指和小指握紧，刀与手之间要有空隙，以便随时改变刀的方向。虽然手握刀，但不能只关注如何握刀，抱着杀敌心态握刀很重要。……无论是太刀的动作还是手的握法，一成不变不可取。如果一成不变，就是自寻死路。只有灵活运用才是求生之道……"（宫本武藏，《五轮书：水之卷》）

"其他流派之视线：或注视敌人的刀，或注视手，或注视脸，或注视腿脚，像这样过度关注某一细节乃兵法大忌。……熟能生巧，自然就能看见。兵法之道同理，习惯敌人的战术，就能洞悉其内心轻重，参悟兵法，太刀的远近快慢，皆可观之。在单打独斗中，兵法之视线，即观敌人内心；在两军对垒中，兵法之视线，即观察敌方数量。'观'比'看'更重要，能洞察敌人内心，能观察敌人位置。视线长远开阔，方可观察战局，根据战局采取制胜的战术。无论是两军对垒还是单打独斗，都不应拘泥于细节。过度关注细节，忽视全局，错失良机……"（宫本武藏，《五轮书：水之卷》）这个道理和泽庵的'不动智'如出一辙。

"一击制敌：虽说一击制敌，但也要了解敌我双方位置，趁敌人还未做好准备时，自己身体不动，以迅雷不及掩耳之势直击敌人要害。趁敌人还未拔刀或挥刀时就迅速制敌，才是'一击'。要习得一击取胜，必须多加练习。"（宫本武藏，《五轮书：水之卷》）

"两重奏：所谓乘胜追击，指的是我方欲出击时，敌人迅速撤退或进攻，我方佯装继续攻击，趁敌人没有料到时再攻之，即通过两个步骤攻击敌方。"

"比高法：比高法是指靠近敌人时，身体不能退缩，站

直，挺直腰，伸长脖子，把头抬得和敌人一样高，如同和对方比身高。坚信自己能赢，尽量伸展身体，直逼敌人。该战术也很重要，务必努力练习。"

　　书中指出修行的要义是，一切要在敌人之上，占得先机，突然包围敌人，以期提高自身段位。这是敌人未知的、远远超越环顾自身领域的方法。谈及剑法时，就是使用敌人未知的剑法，在世界的力学机构中发现一种新样式。

　　机锋与机智的相同之处，就是突然地展开回应的方式。而二者的区别是突然发现的东西不同。机智发现的是通常之物，而机锋则是发现了非常之物。超越了通常之物的范围，不是说通常之物的范围扩大了，而是在通常之物的限定之外，成为其背景的东西。这是通常之物所没有的深度，这就是机锋的敏锐性，而机智不具备这种特点。这也正是机锋的崇高性。机锋，就是具有崇高性的机智结构。问答之间呈现的机锋的锐利具有以下含义：对于提问者来说，展开的不寻常回答要有迅雷不及掩耳之势；相差悬殊之物快捷如箭迎面而来；出其不意之物利如剑锋。

　　机锋就是"敏锐"。敏锐是强大力量的一种，但强大力量未必是机锋内容的全部。机锋一定会预想到意外性，正如之前所述的突然性。在施动者和受动者之间，"由一方传向另一方的力量"。不单单是此处存在之物的强大力量，而是在运动的间不容发即快捷如箭中存在的强大力量，机锋是直线性的强大力量。

　　"敏锐"是指力量的锐利，不仅是强度。即不是事物"内部"的强度，而是"由一方传向另一方的力量"的强度。当然，强是作用力的强。也需要考虑受力者，通常由一方向另一

方施加力量。但是，在产生强作用力的同时，也要考虑反作用力的强度，两种力量大小相等、方向相反，同时作用于同一物体，两种力量处于平衡状态时，物体是静止的。作用力和反作用力互相作用，处于紧张状态，我们可以"感知"两种作用力之间的张力，也可以"看到"两者各自的强大力量。但我们不能据此就看到由一物传递给另一物的力量大小。只有看到敏锐，才能"看到"力量在一个方向上的大小。

杰出禅僧的言行中暗含许多语出惊人的机锋例子。当然，不是所有都是力量的单方向传递。临济大师访问大慈寺的言语被记录在《临济录》中。"到大慈。慈在方丈内坐。师问：'端居丈室时如何？'慈云：'寒松一色千年别，野老拈花万国春。'师云：'今古永超圆智体。三山锁断万重山。'慈便喝。师亦喝。"在间不容发之际，提问与回答双方都显示了机锋的敏锐。但是结尾给人的印象，与其说是机锋，不如说是雄伟。在此看不到单方向传递的急剧之力，而是旗鼓相当的伟大精神之力。

滑稽的事物就是嘲笑对象。由"嘲笑对象"预想到"嘲笑者"。嘲笑对象和嘲笑者互相对立。从二者的对立关系预想到隐藏在对立关系的背后，即更深层次的东西。我们从更深层次的东西中看到了"幽默"。费希尔认为，发现自身缺点并自嘲也是一种幽默方式（费希尔，《美与艺术》）。自嘲者为了能够坦然地面对自身缺点，就预想到已经了解自身缺点并习以为常，把它视为平常之物。自嘲是自嘲者更高境界的表现，它既包括有缺点的自己，又包括批判缺点的自己。这些都是隐藏在背后更深层次的东西。

然而，也许有人会问，自嘲者，不仅做出了暴露自己缺点

的语言行为，还表明已经意识到自身缺点的预想，那么他们为什么要这么做呢？对此，无论是意外的失误还是已经意识到自身缺点，都可以用以下两种情况来回答。第一种情况，自嘲是因为发现了"脱离正常轨道的自己"，看到了"应该被嘲笑的理由""自己的周围有其他嘲笑者"。自嘲者把有失误的自己和嘲笑失误的人们，同时放到同一视角，他和其他嘲笑者一起站在更高的视角上旁观自己的失误。第二种情况，是对于被人们看作失误而笑的言行，自己不承认这是一种失误。这时仍然可以分为两种情况。一种是因为他的心情低落或者教养不足，不能坦然接受自己的缺点。这时他不会和他人一起嘲笑自己，反而对嘲笑者生气。我们必须把这种人放在考察对象之外。另一个原因正相反，他自我感觉良好，认为他人不是在嘲笑他的缺点。他也不会自嘲，我们就看不出他是一个有幽默感的人。

如果他们反省自己后发笑了，那么不论出于何种原因，他们都发现了"脱离正常轨道的自己"，站在他人的角度，成为他人中的一员，嘲笑自己的行为。他同时注视着被嘲笑的自己和作为嘲笑者的自己。无论如何，嘲笑自身"缺点"的人，通过自嘲，让自己站在更高的位置上。更高的位置，是指隐藏在普通背后的"崇高"。我们把"由嘲笑实现的崇高性"称为幽默。

如果仅仅是滑稽，嘲笑者和被嘲笑者就是分开的。在舞台上的演员只有被嘲笑者，嘲笑者只能是坐在观众席的观看者，他们只是面对面的关系。小说家描写一个愚蠢之人，我们读后发笑，作者继续描写对此人的愚蠢进行责备、批评和指正的人物，这是人之常情。批判者所言，不过是读者已经注意到的嘲笑其缺点的事件的详细说明，或者只是为尚未注意到此事的读

者做的注释。与此不同，描写自嘲的人物时，不论是自己说出来的，还是暴露在他人面前大方承认的，读者都是从自嘲者口中得知他的愚蠢，发现他站在更高的位置上。

不管作者如何凭借作品中其他人物之口描述人物的愚蠢，或者描写旁观者，都只是停留在"注视他人的愚蠢"的层面上，不能描写出"注视围观者的人"。这只能由注视自己愚蠢之人来实现，遭到不幸然后站到更高的位置，是他的特权。

也有这样的情况，承认他人愚蠢的人，超越了仅仅"责备之人"的境界，或者说，他不仅仅是注视着愚蠢的"围观者"，如果他站在注视其他围观者的位置上冷眼旁观，就是幽默的旁观者了。这时他与被嘲笑者不是对立的，不在同一平面上，而是站在其背后观察被嘲笑者和其他围观者。他的嘲笑不只是停留在嘲笑愚蠢的层面上，而是嘲笑整个平面，即嘲笑整体情况。这样的嘲笑才体现了幽默。创作喜剧的人就是典型的例子。

无论是自嘲还是嘲笑他人展现出来的幽默，都不是刻意的，而是主体在被嘲笑的缺点或者缺点被暴露过程中自然而然地使用幽默语言。喜剧作家也需要明确地描写人物如何自然地表现幽默。在众人面前自嘲的人，需要在愉快和惊讶之余迅速地跳脱出来，旁观自己犯下的意外失误。嘲笑他人缺点的人，必须发现缺点以外的东西，这时才能将幽默和滑稽区分开来。人们只有在更高的视角才能发现嘲笑的对象，这就是幽默。喜剧描写就是让读者通过笑发现高尚的人格或者更加意味深长的人生感悟。

幽默通过笑实现了崇高。但是也有一些人逆向思考幽默，认为只有否定崇高，在向滑稽过渡时才产生幽默。确实，让·

保尔也曾说幽默是"逆向的崇高"，认为幽默是以"贬低崇高"为契机而成立的（让·保尔，《美学入门》）。里普斯也认为，崇高或者人性的价值被滑稽地否定，或者在向滑稽过渡中消失，通过否定或者否定主体，加深其印象时，幽默得以成立（里普斯，《美学》）。

但是我理解的幽默中的崇高与此有所区别。崇高被否定，变成滑稽时，早已不再是崇高。即使在其他情况下具有崇高的要素，但它已成为滑稽。产生幽默的必不可少的契机是预想到崇高。要想产生幽默，对象必须是崇高之物，但要通过笑实现。比如，表现人物态度、语言的事实被否定，也只不过是人格的一部分被否定，通过这个否定，显现出该人物其他方面的崇高性，从而发现他的幽默。

综上所述，滑稽就是通过意外的缺点或突然发生的反常事物体现出来的一种人性，从而引发笑。透过突然发生的意外的表象，发现意外也是合情合理的，就产生了机智。当机智中看似寻常之物的背后隐藏玄机即崇高时，机锋由此成立。由崇高过渡到滑稽时，就产生了幽默。

这四种类型的美，既有共性，也有差异，但它们的成立都是以突然性为基础，这是它们的共性。针对同一个问题，根据不同的美可以产生不同的回答，它们都需要预见到时间。

❀ 第二节　机智、机锋及幽默的视觉构造

滑稽、机智、机锋、幽默在问与答的关系中形成的时间构造是相同的。下一个阶段出现，就意味着前面的阶段已经结

束。如果前面的阶段结束，没有留下任何痕迹，就等同于没有出现过。这时，继起的下一个阶段也就失去了它的意义，无法成为"下一个阶段"。前后两个阶段具有各自形成美的契机，它们包含于统一的前后两个阶段中，这两个阶段在时间构造上又获得空间性。前面的阶段"已经成立"，具有空间性，紧接着下一个阶段出现，并随着时间的流逝，形成了一种特殊的美的形态，即两个阶段的美同时存在。绘画如果要画出这种美的形态，就必须同时画出前后不同的两个阶段。显然二者缺一不可。只有二者统一，同时存在的美才得以成立。同时画出是指在同一画面上画出两个阶段。一个画面是由同时性规定的空间。比如要画滑稽引发的笑，就要同时展现出引发笑的丑与善。

描绘笑，就是描绘笑的现象。笑不仅仅是滑稽、幽默的笑，也有表达纯粹的喜悦之情的笑，高野山《阿弥陀如来二十五菩萨来迎图》中奏乐而歌的菩萨的笑就是一例。露齿而笑、眼梢低垂等面部微表情，都表现了倾听优美音乐的愉悦之笑。这样的面部表情可以直接表现笑。而金刚力士像和明王像，多用张牙舞爪来表现激昂精神。用张嘴表示笑，还需要有进一步特殊的限定，嘴巴的张开方式可以明确体现笑的特征。菩萨的表情不像明王那样显示出强烈的紧张感，而是放松的。即用平缓的线条来画出张开嘴巴的形状。它的轮廓线本身和线条的走向都有平缓轻柔感，这是描绘菩萨张嘴面带微笑时所用的线条，眼睛的线条也是如此。观察保存于建仁寺的宗达的《风神雷神图》，可以进一步了解线条如何表现笑。与高野的菩萨们优雅的面容相反，风神雷神头发竖起，怒目圆睁，嘴巴咧到耳边，露出尖锐醒目的牙齿。这也许是在表达能够吹起强风、引发雷鸣的令人震撼的嘴。但是也流露出温和的笑容，这

是因为描绘张嘴的线条具有平缓轻柔的特征，在此看不到用来表示激情的强烈紧张感。

轮廓线和笔触轻柔、平缓是什么意思呢？当然，并不是用金属丝测量线条的粗细，从而判断其轻柔性。轻柔是线条的视觉效果。线条和笔触在视觉上具有轻柔平缓的特征。轻柔平缓在视觉上的表象，无疑就是看线条的粗细和走向。视觉上的轻柔不同于理性概念的轻柔。我们听他人说物体只有一匀①重，可以得知它很轻，这不是视觉上的轻。平缓也是如此。轻可以是一定的重量，但全然感受不到质感是指内容空洞而不是重量上的轻。同样，视觉上的平缓就是感知一定强度的力量，即阻力。轻柔和平缓都是触觉领域的表象。与视觉有关的表象都是视觉表象。那么这种视觉表象属于触觉领域，说明它们一定有共同点。任何运动都会受到阻力，看到线条的轻柔，就是意识到它受到的阻力较小。轻柔是指控制力即外部施加自身的力量小；换言之，就是面对外力，自身产生的抵制和努力少。但是，没有一个外在的标准来衡量轻重。如果有，也是基于知识的判断，并不是直观得出的结论。

所谓看到轻柔，其判断的标准存在于视觉主体内部，存在于感知轻柔的视觉主体自身内部。把它看作轻柔的东西，这是视觉主体的判断方式，即态度。把它视为轻柔，是因为条线具备"轻"的特征，被视为"轻"，同时也是看到轻柔的视觉在发挥作用。这二者是线条在视觉上的两种呈现方式。正如在视觉上有无数种色彩和形状一样，可以看到无数种视觉上的"重量"。这是视觉的一种触觉方式；反之，重量的触觉性形

① 匀：重量单位，日本古代衡量单位，1匀约等于3.75克。——译者注

成视觉。两者的根源是相同的。所谓看到线条的轻柔，就是没有付出主观努力看到重量。没有付出努力，就会预想到对努力的期待。自己的期待或态度，就是想要实现一件事情的心理准备，即坚定的意志。虽说期待是主观的预期，但并不是在看到视觉对象之前就有。只有感知到线条的轻柔，才会发现隐藏于这种感知经验背后的意识。轻，就是说看到了未曾期待的重量，是发现了"与期待相反之物"，即"意外之物"。意识主体发现了轻柔的自己，认识到在认知上还有余力的自己，认识到自己的"大小"。这种轻会产生"容易"所带来的快感。这个快感的对象，与自己原本准备的力量不相符，不能完美地作为自己的视觉对象，是有缺陷的东西。通过发现它的力量不符合期望、不完美和有缺陷，反而对它倍感亲切。在这一点上，它是取悦自己的存在，通过缺陷发现价值，在这一点上轻和滑稽有共同之处。

平缓也有相似的意义。自己比对象更大，对象在大小方面逊色于我，由此产生的快感就是所谓优越感。优越感带来的快感不同于轻柔平缓本身带来的快感。它们自身带来的快感并非因为主体优越于对象。只有在接受对象的态度上，才能产生意识到自己庞大的喜悦。这种意识不是贬低对象，而是体现了对对象的喜爱。即不是对比自己的庞大与对象的微小，而是从对象身上看到自己的庞大。这是欣赏自己的庞大产生的轻，欣赏表现自己强大的轻。轻与视觉主体不可分离。线条的轻，就是眼部运动的轻快，是视觉作用感受到轻快的运动。这种运动没有受到阻碍或抵制，是视觉意志上的运动，它是自然的运动。眼睛的意志蕴含的动感在自然地运动。线条的轻柔平缓就是我们的庞大的表象。

欣赏愉快的音乐带来的笑，自然不能和滑稽的笑同等对待。不过，听众表情不是严肃的，而是眯起双眼、露出笑容，这一点与滑稽之物有相通之处。正如前文所述，是轻柔平缓的空间化。

那么机智在视觉方面有怎样的结构呢？圆山应举是擅长绘画机智之物的杰出画家之一，松村景文是与其最接近的人。不过，圆山应举的作品不都是机智之物，也不仅仅停留在机智上。倒不如说，机智是圆山应举的作品风格里最值得关注的特征，可以从他的诸多作品中感受到机智。

机智作为圆山应举作品风格的显著特征，片晕法是产生机智的重要契机。所谓片晕法，即描绘物体表面时运用的一种方法，在绘画物体的表面时，一侧采用清晰明了的几何直线，另一侧采用渐变模糊的线条。在圆山应举的作品中，最引人注意的是构成表面一侧的几何直线，它就是一条极其普通的清晰的直线。这条直线在纸上轻快地划过，就构成了表面的一侧。圆山应举经常用较宽的刷毛代替笔来绘画，因此，整个绘画自始至终都是平行的直线，画出的表面是大小各异的接近矩形的形状。不用轮廓线，直接用各个表面的集合形成物体的外形，这种绘画风格并非自圆山应举开始的，而是中国宋元时期绘画的显著风格，在受其影响的室町时代的绘画中也多有体现。用物体表面绘画直线，即片晕法的作品风格，在更早年代的夏珪的作品中就体现出来了，圆山应举是继承了这位宋代画家的作品风格。比较圆山应举和夏珪的风格，可以看到圆山应举在学习先人之余，还加入了自己的独特风格。圆山应举用片晕法画出的物体表面，比夏珪的清晰明了很多。二人作品的风格类似之处不易察觉，圆山应举的笔触只有在表现直线时才是轻快的，

它有无与伦比的直线性。

片晕法画出的物体表面仅仅是圆山应举作品的基本风格，他还经常用粗线条，同时表现对象的形状和弧度。但是，即使是粗线条，也能同时呈现出线条的轻快、敏捷和直线性。这不单单是对前人的模仿，从中还可以看到圆山应举独有的风格。圆山应举在画一棵树时，树枝和树干多呈直线形延伸，因此，用尖锐的角度来表现曲折显得很自然。这也是中国画家，以马远为首的画家在画树木时显著的风格。在日本，这种画法由周文、雪舟、元信等人传入以后，也成为一种比较常见的风格。把这些人所画的树木与圆山应举的相比，很容易发现圆山应举的作品中线条的直线性非常明显，笔触也更为轻快。备好的笔或毛刷在落到纸面上的瞬间，直线性的线条和片晕化的物体表面上都清晰地呈现出直线滑过纸面的方向和敏捷带来的紧张感。在《保津川图屏风》（京都西村氏所藏）的左半面屏风上，可以看到前文描述的树木。悬崖边上，急流从左向右迅速直下，三棵松树向着水流一侧极度倾斜。从紧抓着岩石的粗壮树根开始，直线形的枝干轮廓向四周弯曲。有的树干从中间开始朝接近水平的方向，向低处倾斜；有的树干从树根稍向上的位置开始分成两枝，其中一枝稍微延伸后开始倾斜，另一枝在倾斜后上扬，突然出现锐利的拐角，树梢笔直地延伸到水面附近。当然，这些树干上多少都有些曲折。

圆山应举的画作和其他画家的作品相比，具有显著特征，即明确的直线性和线条的机敏。不同于其他所有类似作品，一种全新的视觉形式在轻快又紧张的线条中显现。这种紧张感，是与众不同、罕见的意外，是由意外之物引起的紧张。虽是意外之物，却也有其存在的正当性。圆山应举画的树木的曲折和

线条的延伸方式，没有不自然之感，只不过是他人没有尝试过的创新，此处就体现了机智。

圆山应举作品的片晕法风格经常体现在其接近矩形的物体表面上，这点上文已经说明。在绘画中，画家很少用直线描绘自然。按照圆山应举的绘画方法很难精确地画出自然，因此，他的作品中当然会出现不同于自然的地方。这种不同就是不像自然的地方，只有这一点是不自然的。尽管如此，在圆山应举的视觉中，就是为了充分地描绘自然，才采用上述方法。这是意想不到的方法，是意外的发现。尽管作品与实物的自然不甚相符，却正是通过这种方式，展现了画家眼中的自然，给人带来双重惊叹。于是，线条不仅可以描绘轮廓，还可以描绘物体的容积。圆光寺的《雨竹风竹图屏风》就是很好的例子。竹子的形状和其延伸方式是自然现象中难以看到的，这在同类题材的画作中非常少见，令人惊叹。

绘画中的松树和竹都不止一棵，正如能画出数棵松树和竹一样，也能画出许多种类的物体，这是我们"看到自然的视野"具备的客观事实。当描绘两种以上的对象时，人们自然会预想它们之间的关系。视觉领域的关系，是构成物体的线条和表面体现的"不同中的共同之处"，是在线条的宽度和方向上体现的平行和对立，这就是绘画的构图。圆山应举饱含着机智的作品，在构图方面也经常体现了机智，这也是理所当然的。《海边老松图》（神户川崎男所藏）就是其中一例。这幅画足有四扇屏风宽，在左侧两扇屏风中心，有四棵老松树和一棵小松树。四棵老树的枝干都是倾斜的，其中一棵是笔直的树干稍有倾斜，其他三棵的倾斜幅度较大。其中两棵树从树根开始直接倒向右侧，还有一棵向左侧倾斜，中途转向右侧倾斜。

四棵树的树梢都是折断的。在树枝折断处的附近又延伸出几根树枝，它们多半呈直线形，向地面斜下方伸展，还有的树枝几乎垂直指向水平面。这些枝干构成了各种各样的倾斜和平行，平行即处在同一方向，具有同一种精神，共同的精神将不同的东西统一起来。这些枝干的形态让人吃惊，却又是合理的。这幅画的线条和表面把圆山应举作品的特征展现得淋漓尽致，画中的枝干体现了轻快的紧张。从直线勾勒的弯曲中，我们清晰可见树枝的运动，看到枝干的生动形象。

树干倾斜、树枝垂直于地面，这些对于生长在海风猛烈的海岸边的松树来说，都是不足为奇的，极度倾斜的树木也并不少见。所以这也是自然界中存在的现象，只不过圆山应举画中展现的姿态，在其他作品中是见不到的。实际上，这幅画展现出的鲜明的高超精神是前所未见的，好像至今还倒在那里的四棵松树，彼此合着拍子舞蹈，活泼地倾斜呼应。这样的姿态出乎意料，令人惊叹，是意外之物。《海边老松图》最洗练地展现出了圆山应举作品的机智。

当我们看到富有机智的事物时，看上去不同寻常，与自然不一致，有缺陷，但实际上它是符合自然的。机智不是通过判断得知，而是直观感受到的。这里说的符合自然，不是和自然科学知识一致，而是指和视觉上的自然一致。值得注意的是，这种视觉上的自然，是在看到描绘对象的色彩和形状时，视觉感受到的自然，也就是美。

当我们欣赏由大范围的片晕法表面构成的石头，或者由细线竖直连接起来的竹子时，会为不寻常之物、意外之物感到吃惊。实际上，通过这种吃惊，我们已经把它们当作自然之物来看待了。发现新事物的喜悦程度和意外的吃惊程度是相对应

的。经验表明，机智在结构上包含两个阶段，这两个阶段几乎是瞬间的存在，很难察觉到先后顺序。

建仁寺塔头禅居庵的屏风上相传是海北友松所作的《松竹梅图》，这幅画很好地展现了机锋的视觉结构。屏风共有十二扇，其中一棵巨大的松树横跨四扇屏风；另外的四扇中，位于右侧的两扇画着一棵老梅树；还有四扇，右侧一扇画着两三棵竹，左侧两扇画着一株梅花。我们可以从这棵巨大的松树和一棵梅树中探寻机锋的结构。

在从左数第二扇屏风上，剧烈弯曲的松树占了三分之二的画面，下方三分之一的画面是"雾"的留白，树干的两侧长着青苔，描绘青苔的笔触粗犷、墨迹浓重，树干的中部和这幅画的底边一样，露出纸张本来的色彩。这根树干的高度接近半面隔扇，弯曲至画面左侧的边缘，然后又朝右上方倾斜，隐藏在右上角的一隅中。或许是因为墨迹脱落，从左侧延伸至此的枝叶和树干的边界变得模糊，难以区分。两根树枝裹挟着巨大得令人吃惊的树干，向左右两侧伸展。这两根树枝对体现机锋有着重要作用。

一根树枝向左侧的隔扇伸展，在右侧一隅接近画面边缘处，向右剧烈弯曲后，再向左伸展，再度向上，然后一直倾斜靠近屏风左端的门把手。这根树枝末端又分出两三根小树枝，每根小树枝的枝头都是折断的。在枝头和向上弯曲之处，粗壮的笔触描绘的树叶相互交错。树干从右数第二扇屏风的右下角开始向右延伸，横跨最右侧的一扇屏风。树干在稀疏的树枝和树叶中向右伸展，最后消失于门把手的右侧边缘。这两根树枝都很粗壮，却也都近乎垂直地向上弯曲，然后折断。其中伸展出的一两根小树枝也都是折断的，在折断处的附近向左右两侧

伸展出两根小树枝，其中一枝伸向门把手的方向。

画中粗壮的树干和树枝有强烈紧张的力量。树干有很大的弹力，两根树枝在剧烈弯曲处也有着巨大的弹力。树干和树枝并没有用清晰的轮廓描绘出来，而是用粗壮的笔触展示其表面，直接画出体积，笔触线条集合成为表面，展现了弹力。左右两侧的树枝弯曲处虽是露出飞白的线条，却也蕴含着强大的力量。这些留有飞白的树枝的力量，与巨大的树干或粗壮弯曲的树枝相比，有着与众不同的强大。这些树枝是直线形的，此处不仅蕴含着力量，还有直线特有的敏捷和锐利。直线比任何曲线都要敏捷。友松所画的两根树枝，并不像用格尺画的直线，而是具有若干方向上的移动。尽管如此，这也是先例所没有的强硬锐利的直线。只要是没有类似之物，就可以说它是不寻常之物。这是意外的线条所具有的强度。从这一点上，这里蕴含着与机智类似之物。然而，不可忽略的是，它和机智也有明显的差异。构成机智性的意外性，是不常见、不自然的事物，这种意外被当作某种缺点。友松画的松树枝呈锐利的直线状伸展，也许有人会将其视为缺点。他们可能会说，松树是自然的，带着这么锐利的力量看起来不自然，显然，此时观察者并没有发现任何与机智或机锋有关的美。我们在此处看到的锐利之力，不是把它看作自然中不存在之物，而是当作一种自然之物，从中发现了超乎寻常的强大，看到了比通常都要卓越的事物。这就是力量的崇高。友松的松树枝就体现了这种崇高的锐利，在树枝的尖端、弯曲部分、松树叶等简短的笔触中，都可以看到这种锐利。

这些树枝的锐利清楚地体现在其走向上。根据我们的认知可以推测得知，环绕着硕大的树干向左右伸展的两根树枝都是

从上方开始倾斜，即从树干上方隐藏的部分开始伸展。但是当我们把目光转向此处时，发现这些树枝离开树干，从让人意外的位置开始伸展。树枝以树干为起点，逐渐远离树干。所谓远离，不仅是说从树干到树枝的宽度，而是说树枝和树干完全断了联系，即关系上的远离。这是从树干开始切断的、有关树干和树枝关联的意外性。

我们在上文中谈到的这两根树枝的伸展方式，面对硕大的树干，两根树枝的直线形方向和有力的延伸表现了它们和树干的关系。这不仅是强大，而是机锋的锐利。在树枝和树干之间，展开了无声的、突然的、令人惊讶的对话。

不仅是机锋的锐利，机智之物也有其精神内涵。在这一点上，机智也有深度。圆山应举画的松树枝呈直线伸展，从中可以看到线条的延伸运动，这也是一种力量，只不过这种力量包含在线条内。这些树枝的线条体现了圆山应举特有的轻柔，从而支撑着伸展的树枝，只不过我们看到的这种线条是"轻快的"。与此相对，友松画的松树枝，蕴含着从根部向末端突进之力，有一种锐利的紧张感。与事物内部相比，这种力是从一物指向另一物，沿此方向运动的力不是存在于一个平面上的，而是不同层面的力，是更深层的力。

我认为强并非直接意味着机锋性。雪村的《风涛图》（佐竹侯备所藏）体现的强可以说明这一点。画中的树枝和船帆都由强硬的线条描绘出来，它们被风牵引着，都强硬地朝向一方，无一不体现了风的强劲。但是此处并无机锋性，只能看到被劲风吹拂的树木、船帆和波浪，这些景象都在诉说风的强劲。但我们所看到的是各种线条正在诉说各种事物被强风吹拂的场面。我们没有看到一个方向的运动力产生的锐利的紧张

感，即没有看到画中一点和其他点的张力冲突。在力的方向上没有意外性或突然性，没有令人惊讶的关联，因此不能体现机锋。

据传曾我蛇足所作的《临济像》（达摩、临济、德山像三幅为一组，藏于大德寺塔头养德院）描绘的是这样一个瞬间：临济义玄紧握双拳置于膝上，张口大喝。双拳紧握、怒目圆睁等强烈的表象都表现了临济义玄的精神状态的强烈紧张，但此处也没有意外性。画中临济佛的手的放置方式和眼部的紧张，只不过是对我们平时也可以做到的动作进行了夸张处理。但在我们的姿势和表情之间没有冲突，即没有突然性。这里的线条没有表现出敏锐的力量，没有表现出推向不同方向的力量，力量只是单纯地聚集在此处，虽然力量强，但没有体现机锋。因此，上述两幅画都没有画出机锋。

友松的屏风画中，一棵梅树占据两扇屏风，体现了机锋的锐利。硕大的树干向左倾斜伸展没多少，就突然转向地面弯曲。在弯曲处长出一根粗壮的树枝，强烈地向左倾斜，后突然分出两枝，左边一枝折断，右边的树枝几乎呈直角弯曲，也突然折断。从这些树枝上又长出几根细小的树枝向左右伸展。向右倾斜弯曲的树干，再度向左弯曲，进而呈弓状弯曲，最后消失于第二扇屏风的右上角。在树干的中央有三四根树枝伸展，有的呈强烈的锐角弯曲，有的呈直线伸展，消失在上部边缘。在树干即将消失时，有两根树枝向左侧倾斜伸展，其中较细的一根树枝在中央突然呈直角弯曲，细长的线条向斜上方伸展；较粗的一根树枝像是用即将用尽的飞白线条画出，直接延伸至门把手处。从枝干抽出两条细小的新芽，一条呈直线生长，一条直接伸向画面上方边缘。

这些枝干几乎都是直接由大小不等的表面组成的，只有很

少部分可以看到轮廓线。梅树自然不同于松树，有其独特的特点。但梅树和松树又有相同之处，即它们粗壮的树干都呈弓状弯曲，具有强大的弹力，直线形的树枝都呈锐角弯曲。有的地方用浓墨画出线条，有的地方只停留在飞白的笔迹。在巨大枝干的所有部分，都可以看到强大的力量。尤其吸引我们的是，沿着一条直线方向延伸的树枝的力量，这种力量是和树干的弹力相区别的锐利，这种直线形的长线条绝无仅有，在自然中很少看到，这也是意外的伸展方式。所谓意外，不是说这种伸展方式不自然，而是梅树新芽自然存在的状态，即"楚①"，表示树的枝干长出细长笔直的新树枝。友松画的新树枝宽度超乎寻常，具有崇高性。直线式地长长地伸展，即比任何伸展方式都要敏捷，运动时间长，这就是机锋的锐利。

　　像上述画中松梅的姿态，在友松的画作——妙心寺的屏风画《花卉图》的梅树上也有体现。六曲一双的右半面画着绽放着的艳丽的牡丹，左半面画着一棵梅树，有篱笆、石头和山茶花相衬。梅树曲折颇多的树干也是直接逼近屏风的上部边缘，然后折断。树干的几处拐角又生出几根树枝，它们或向上伸展弯曲，或向下弯曲。一根细枝也向高处伸展，隐藏至上方边缘。还有一根树枝像禅居庵的松树枝一样，在上方边缘突然向右倾斜伸展，这树枝又生出几根细枝长长地伸展着。这幅画明确地体现了同一画家的创作风格。

　　不过，这幅画的梅树体现的精神与禅居庵的《松竹梅图》中的松树、梅树并不完全相同。这幅画没有那么锐利，没有体现出机锋性，而是体现了舒缓的精神。从下方往上长长伸展的

　　① 楚：新长出的又细又直的小树枝。——译者注

细枝，并不像禅居庵的松树、梅树新枝一样直线式地伸展，而是像圆形的一部分，舒缓地弯曲着。这里体现了运动的舒缓，有一种厚重和博大。其他的树枝也多是在强烈弯曲的拐角之间有同样舒缓的弧形弯曲，这种情况在由上向下的树枝上也有体现，树枝分出的两三根细枝也有着舒缓的旋律。这种舒缓，在禅居庵的松树、梅树呈尖锐角度弯曲的、直线形的树枝上是看不到的，也因此具有了厚重的精神，也可以说是博大。

这不仅是博大，还是明显的混合物。这些舒缓弯曲的树枝的细微处，有强烈的弯曲，也有直线式伸展的树枝。从粗壮的树干根部抽出的三四根新枝虽然大幅度地弯曲，但还是几乎直线式地伸展，不过其他地方都多少有弯曲。树干弯曲的线条有的舒缓有的锐利，由此长出的树枝，其生长姿态和我们常见的大有不同，朝着各种意想不到的方向肆意生长。从屏风上檐伸展出的树枝也以各种令人吃惊、错综复杂的角度不断弯曲，在其各个拐角处又生出细长的树枝朝各个方向伸展。这些枝干生长的方向几乎没有平行的，也就是说，它们的伸展方式不一致，没有统一的形式。这样的姿态与我们的预期相反。这是史无前例的意外。所谓意外，就是不寻常之物，缺少通常该有之物。突然发现这样一种缺失，也就是发现了引人发笑的必不可少的契机。

枝干生长方向的意外性是和其舒缓的弯曲相关联的。这种舒缓的线条突然转变方向，让人意外。所谓突然转变方向，就是活跃的运动，并且是在令人吃惊和意外的方向上运动，在其弯曲的过程中还有大幅度且舒缓的弯曲。突然的意外性和舒缓的博大相结合，产生了与博大相结合的笑。这样一来，《花卉图》的梅不同于禅居庵的机锋，具有幽默的精神。

这种幽默的精神，体现在画中山茶树的枝干和梅树前方的巨石上。石头的一部分有缓慢的弯曲，轮廓舒缓；另一部分却是凹凸感强烈，轮廓杂乱。所谓凹凸感强烈，就是轮廓线的方向总是急剧变动。与上文提到的树枝尖锐的弯曲不同，这是深刻弯曲的线条，这种弯曲程度像圆弧一样。其他部分用舒缓弯曲的线条构成平稳表面的轮廓，随处可见轻微尖锐的弧角，以此来表现平缓的凹凸。也就是说，在轮廓充满意外的方向上进行活泼平稳的运动，和舒缓绵长的线条相结合，构成这块石头的形状。此处有和笑相结合的博大。

如前所述，机智、机锋和幽默都具有时间性结构的美，都是从前面阶段到后面阶段连续展开的，这种顺序不可逆转。实际上，幽默是由于看到缺点而深刻化的自己，通过发笑实现崇高，如果崇高之物陷入滑稽的境界，就不能成为幽默。为了在绘画中展现幽默，两种契机必须同时出现在同一对象上，我们可以从任何角度来观察它。从引人发笑的契机向崇高的契机去观察，是没有问题的，正如我们所想的一样，幽默是这两种契机的统一体。但是，如果我们反过来看，从崇高到引人发笑，这就不是幽默，而只能是滑稽的、可悲的崇高。

两种契机同时体现在绘画的空间上，就会有上述疑问，即用何种方式观察它。值得注意的是，同时展现在画面上这一点，即引人发笑之物展现在画面的同时，崇高之物也展现出来。出现在画面上的东西，只要不把它擦除，就不会被否定。不管用什么方式看，从引人发笑的契机通往崇高的契机这个视觉过程是确定的。幽默因此产生，这不单单是主观现象，而是确切的客观事实。

同样也是友松的画作《寒山拾得》（藏于妙心寺的六曲屏

风），画中有这样一幅场景：一人拿着一幅巨大的书画，一手在上，一手在下，把卷轴展开，另外一个人手里拿着扫帚，斜着宽厚肥胖的肩膀在看这幅画。他爽朗地笑着，嘴巴张开。在硕大的鼻子两侧，用起伏的线条表现隆起的颧骨，细长的眼睛，这些所有脸部细节都和他的宽厚肩膀一样体现了博大。这些线条并非轻快地伸展，而是舒缓地大幅度弯曲，是和笑有关的博大。在很久之前古老的伎乐面具绘画中，经常用雕刻的弧度和线条来表现幽默。奈良时代制作的伎乐面具不仅尺寸很大，而且构成其容貌的所有弧度和轮廓线条都是爽朗的笑和博大的结合。

友松可以画出机锋和幽默之物。他的艺术风格包含这两方面，并且可以向这两方面分化。这两者既有不同点，也有共同点，友松的作品清晰地表现了这一点。禅居庵的树和妙心寺的树，它们枝干结构的意外性几乎是相同的，只不过一个画的是直线形的机锋，一个画的是舒缓线条体现的幽默。友松的风格是涵盖这两种类型的美。

长谷川等伯所画的《枫图》（智积院所藏）有幽默之美。枫树的树干根部隐藏于秋天茂密的草丛里，向斜上方伸展，消失在上檐处。这是我所见过的绘画中最粗壮的枫树树干。粗壮的树干，和水平面上茂盛的秋草、纤细的花叶一样，等伯都是用轻柔纤细的线条来描绘的。线条是舒缓连续的波浪线，展示出大弧度的树干，轻柔的线条在此进行舒缓的运动。倾斜生长的粗壮的树干，在这种线条的描绘下，呈现出柔软厚重的精神。树干从屏风上檐附近的角落开始向左伸展出一根粗壮的树枝，树枝稍向下倾斜，突然像弯曲的手腕一样向上曲折，然后再度曲折，和屏风上檐几乎平行伸展，直至左侧角落。在这根

树枝的对面，接近上檐处有两根树枝向右伸展，其中一根朝斜上方伸展直至上檐，下边的那根则朝斜下方伸展，其中又伸出一根树枝，分出两枝，一枝伸向秋草之中，另一枝远远地伸展，最终隐藏于屏风右檐。

从粗壮的树干长出枫树枝，环绕树干再向左右伸展的结构，是几乎前所未见的特殊形态。不仅是粗壮的树干强烈向左倾斜，在它高处的左侧还有粗壮的树枝。相反，向右侧伸展的树枝是细长的，这使两者的厚重感失去了平衡。这种不对称结构会产生明显的不稳定感，即没有满足问答一致的要求。根据提问要求得到的回答，对我们来说是最根本的自然性。在这一点上，枫树的结构是"不自然"的。没有满足要求是一个缺点，即不常见的意外之物。这种结构并非在自然中完全不存在，而是说其中蕴含的不稳定感越强烈，越是罕见之物。看到预期之外的缺点，即看到出乎意料的缺点，这是滑稽的结构，等伯画的枫树的粗壮树干和树枝就具备这种结构。换言之，等伯画的枫树有着令人惊讶的意外结构，并且蕴含着伟大的舒缓精神。这些契机相统一就形成了有幽默精神的树木，并且有与笑相结合的崇高之感。

崇高性是形成幽默必不可少的契机，在等伯画的枫树上表现为伟大性。不过这幅画具有幽默因素的契机，不仅仅是因为伟大，而是因为其超乎寻常的崇高性。崇高性也有许多方面，构成契机的主要因素不同，形成的幽默形象也会不同。池大雅的《罗汉图》（万福寺所藏）就是一例。

画中描绘的是众多罗汉一起过河的场景。所有罗汉都由舒缓轻柔的波浪线条构成。大雅描绘的线条形状是歪曲的，即有着明显凹凸的弯曲。歪曲形状本身就是不自然，是一种缺点，

可以成为笑的对象。大雅描绘的线条还有轻快的波动，这波动包含着对自身的笑，这简直是"笑之线条"。大雅所作的罗汉就是由这样的线条构成的，衣服随风飘起，又或者自然飘起，头部凹凸明显，面部的细节异样而引人注目。罗汉们的面部线条和深刻的笑一样，不仅表现为眯着眼睛张着嘴巴笑，就连紧闭着嘴的罗汉也流露出心情舒畅、云淡风轻的神态。这是绝无仅有的爽朗表情，是超乎寻常的纯真。画中人物的面部和衣服都是高雅而失真的。前文提到的笑之线条体现的这种失真，体现了大雅作品的幽默性，这种幽默性朴素却高贵，并且是独一无二的。

并非所有描绘失真形状的线条都是笑之线条，也可以是直线形的、强硬的或者厚重的线条，也可以是充满深刻精神的线条。也就是说，各种崇高都可以和失真的外形结合。当然，并非所有失真的形态都可以产生幽默。要想产生幽默，线条必须有描绘轻柔笑容具备的方向、速度和力度。在室町时代水墨画家所作的罗汉图像里可以找到上述观点的例证。

为了防止混淆机智、机锋和幽默的视觉构造，从视野角度做了如上考察，并得出以下结论。只有从通常之物到非寻常之物，才能使得滑稽的笑超越机智，成为更高层次的、不寻常之物的机锋和幽默。机锋清晰地展现了具有紧张感的崇高性；幽默则体现了轻柔缓和的崇高性。构成机智、机锋、幽默的契机不是一成不变的，在不同的场合有不同的表现。以此为基准，可以欣赏不同艺术作品的美丽风貌，轻快、纤细、粗野、强大、博大、深刻等各种美。也许崇高是美的契机，也许越是感受到异样事物，看到的崇高性就越低。机智、机锋和幽默的意义相近，具有共性。它们都成立于笑的基础之上，是美学的一

个分支。它们犹如璀璨明珠绽放光芒，是美学上更广阔领域和更深层的伟大发现。这就需要一双能看到深层次事物的"眼睛"，当然也需要拥有这样眼睛的"人"。

作者简介

译丛主编

王秋菊，女，哲学博士，东北大学教授，东亚研究院执行院长，博士生导师。长期从事东方艺术史论、艺术与技术哲学、文化传播、比较文化领域的教学与研究工作。

张燕楠，男，文学博士，东北大学教授，艺术学院院长，博士生导师，艺术批评方向学术带头人。长期从事艺术美学、艺术批评与西方艺术批评理论的教学与研究工作。

著 者

植田寿藏（1886—1973），日本美学家、美术史家。主要从事欧洲近代美学史的研究，其美学思想以"表象性"为核心，注重人的感官在审美活动中的重要作用；注重事实和直接经验，努力阐明这些经验的基本结构。他把艺术的科学研究方向确定为感性的科学。著作涵盖西洋美术、日本美术、文艺等方面。著有《艺术哲学》《近代绘画史论》《艺术史的课题》《视觉构造》《美之极致》《美的批判》《日本美术》《西洋美术史》《文艺存在》等。

译 者

王秋菊，女，哲学博士，东北大学教授，东亚研究院执行院长，博士生导师。长期从事东方艺术史论、艺术与技术哲学、文化传播、比较文化领域的教学与研究工作。

王书睿，女，文学博士，东北大学软件学院教师，副研究员。主要研究方向为中日语言比较和日语教育。

王丹青，女，建筑设计师，毕业于中央美术学院和日本东京艺术大学 yokomizo 环境设计研究室。"WWAT"创始人，日本建筑学会会员。主要研究方向为日本建筑设计。